Galileo 科學大圖鑑系列

# VISUAL BOOK OF
# THE MATH PUZZLE
# 數學謎題大圖鑑

人人出版

有天，你拿到一張紙條，上面寫著一些文字，如下圖。

紙張上有幾個地方的文字被塗黑了，看不出原本寫了什麼字。

那麼這些符號原本應該是什麼數字呢？

這張紙上，

數字 1 有■個，

數字 2 有 1 個，

數字 3 有●個，

　1 到 3 之外的數字有 1 個。

不管到了幾歲，這種益智遊戲都玩不膩，對吧？

正確答案公布在「前言」的最後。

本書嚴選六十種各類型的益智問題，分為六個章節依序說明。

有些問題須要計算才能得到答案，有些問題會要求將圖形排列成指定形狀，

有些問題來自數千年前留下的文字，有些問題是日本人自古以來就相當熟悉的數字遊戲。

此外，本書也收錄了各種隱藏在我們日常生活中，看似與益智遊戲無關，

實際上卻牽涉到邏輯悖論、數學計算的問題。

這本《數學謎題大圖鑑》的精華內容，能讓您重拾解謎樂趣。

「The time you enjoy wasting, is not wasted time.

（享受愉快的時光，不算浪費時間）」

就像這句名言說的一樣，集中精神在美好事物上的時光，會讓您的人生更為豐富。

久等了，接著就來公布答案吧。■是「4」，●是「3」。

您被紙條上的文字騙到了嗎？

# 數學謎題大圖鑑

# 5 思考力與聯想力的益智遊戲

# 6 機率的益智遊戲

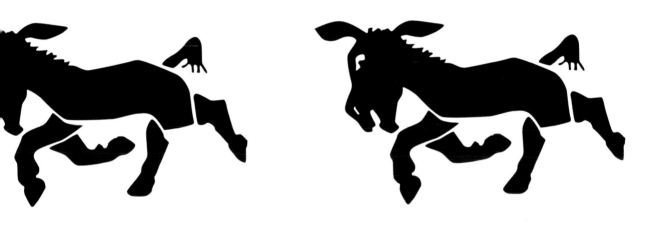

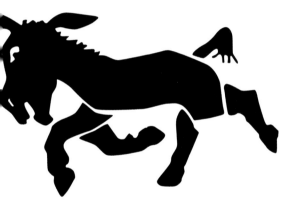

1

# 序章

Prologue

益智遊戲與一般遊戲

# 益智遊戲與
# 一般遊戲的關係

益智遊戲和一般遊戲很像，但也有不同的地方。西洋棋、黑白棋、日本將棋等「一般遊戲」要兩個人以上才能玩，不過有些「益智遊戲」一個人就可以自得其樂。然而不管是哪種，玩的時候都須要用到思考力、邏輯力、想像力，相當仰賴大腦的運作。另外，兩者在歷史上的發展也有著密切關聯。

一般遊戲也常被改造成益智遊戲。譬如日本將棋或詰棋（刻意安排出的圍棋棋局），就可算是一種益智遊戲；西洋棋的殘局（編註：中國象棋的殘局亦然），也算是一種益智遊戲。

須要用到數學概念來解題（或者由數學概念衍生而來）的益智遊戲，稱作「數學益智遊戲」。種類繁多，有些會用到數字，有些則會用到文字、圖形等。

聽到「數學」，應該會讓不少人想打退堂鼓吧。不過在思考這些問題的答案時，數學知識並非必需。只要有中小學的數學程度，任何人都可以理解這些問題的解法。

＊本書會提到多種益智遊戲與一般遊戲。

九子直棋

## 塞尼特（Senet）
## （西元前3000～3500年左右）

已知歷史上最早出現的遊戲，發現於圖坦卡門王（Tutankhamun）的陵墓。兩位玩家在10×3的棋盤上移動棋子，依一定規則分出勝負（不過規則有很多種說法）。現代的雙陸棋（backgammon）便源自塞尼特。

益智遊戲與一般遊戲

## 智慧環

將纏繞在一起的金屬棒與金屬環分開的益智遊戲，一般認為源自於東方。照片中是由環環相扣的九個環所組成的「九連環」。

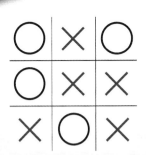

井字遊戲（tic-tac-toe）

## 雙陸棋

據說是世界上最古老的桌上遊戲之一，全世界的雙陸棋競技人口約 3 億人。在奈良時代之前就已從中國傳至日本，在日本稱作「盤双六」。玩家須擲骰子，再依照骰子點數移動棋子。

# 全世界最古老的數學益智遊戲

古埃及的「萊因德數學紙草書」（Rhind Mathematical Papyrus）具有3500年以上的歷史，是一個長5.5公尺，寬33公分的卷軸，記載了超過80種的問題與解法。英國的考古學家萊因德（Alexander Rhind，1833～1863）在埃及發現了這個紙草書，故以他的名字命名。

萊因德數學紙草書記載了面積計算、容積計算、糧食分配計算等實用的設問。譬如「如何將4個麵包分給5個人」（為了方便講解，這裡改變了原題目的麵包個數）。若用現代方法解題，一個人應可以拿到「$4 \div 5 = \frac{4}{5}$個」麵包，但這並不是正解。在「埃及的數學式」中，分數的分子只能為1，也就是所謂的單位分數[※]。首先，將3個麵包分別對半切開，得到6個$\frac{1}{2}$大的麵包，然後將5個$\frac{1}{2}$大的麵包分給5人。此時剩下一個麵包和半個麵包。將兩者分別五等分，前者會被分成5個$\frac{1}{5}$大的麵包，後者會被分成5個$\frac{1}{10}$大的麵包（因為$\frac{1}{2} \div 5 = \frac{1}{10}$），再將兩者分別分給五個人。最後，每個人拿到的麵包為「$\frac{1}{2} + \frac{1}{5} + \frac{1}{10}$」，為最後答案。

※：雖然「$\frac{2}{3}$」不是單位分數，不過計算時可以使用$\frac{2}{3}$。

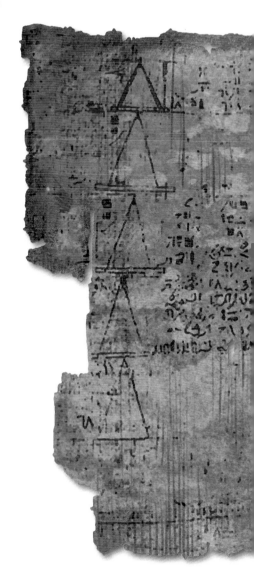

**如何將4個麵包分給5個人？**

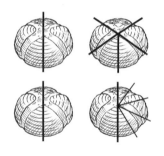

每個人分配到的麵包個數

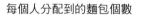

$\frac{1}{2}$大的麵包　　$\frac{1}{5}$大的麵包　　$\frac{1}{10}$大的麵包

家
貓
老鼠
小麥
Heqat（加

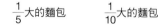

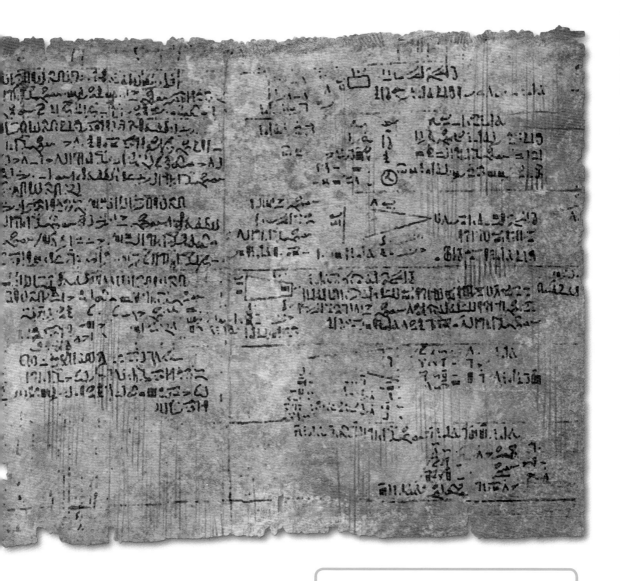

| | |
|---|---|
| 7 | **家與貓與鼠的問題** |
| 49 | 原文只列出左邊這樣的式子，沒有詳細 |
| 343 | 說明。一般推測他想問的應該是：有 7 戶家庭，每戶養了 7 隻貓，每隻貓可以 |
| 2401 | 抓 7 隻老鼠，每隻老鼠會吃掉 7 株麥 穗，每株麥穗結的麥粒可種出 7 heqat |
| 16807 | 的麥粒（1 heqat約為4.8公升）。那 麼，以上提到的數字加總後是多少？ |

1 Hekat 等於4.8升，或約 1.056 加侖

**19607**

西元前1650年，一名叫作阿姆士（Ahmose）的人在紙草書（又稱莎草紙，由莎草的莖纖維製作而成的紙張）上抄寫數學記錄，故也稱作阿姆士紙草書。該文書的內容抄自更古老的著作。

# 益智遊戲之王 —— 勞埃德

**勞**埃德（Sam Loyd, 1841～1911）是一位美國益智遊戲作家。「趕出地球」、「神奇的驢」、「小馬拼圖」等著名的益智遊戲皆出自他的創作，你一定也曾經看過他的作品。

在勞埃德14歲時，他想出來的「西洋棋棋謎」就被雜誌採用，開始了他的益智遊戲創作人生。16歲時，他已是美國代表性的西洋棋棋謎創作者。

勞埃德想出來的益智遊戲常能引起一陣熱潮，但有時候也會做得太過火。譬如他曾開

出1000美元的獎金，懸賞能夠解決「14-15數字推盤遊戲」的人。考慮到當時的物價，1000美元可以說是一筆鉅額財富。有很多人來挑戰這個問題，但最後卻沒有人能夠給出正確答案。事實上，這個問題根本無解，而且勞埃德一開始就知道這件事。

在他70歲去世以前，他把人生的大部分時間都奉獻給創作益智遊戲。據說他一生共創作了近 1 萬個益智遊戲，勞埃德可以說是「益智遊戲之王」。

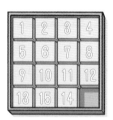

**14-15 數字推盤遊戲**

將可滑動的15個數字拼塊置於方框內。勞埃德的題目是，要如何滑動這些拼塊，才能將14和15排回正確的位置呢？

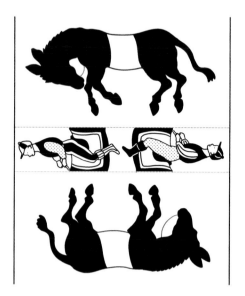

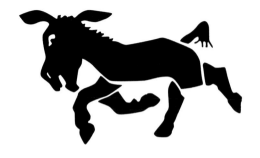

**小馬拼圖（the pony puzzle）**

勞埃德於1868年提出，是他的第一個圖板益智遊戲。這匹小馬的身體、腳、尾巴共被切成了六塊。這六塊圖板要如何拼成一隻奔跑中的馬呢？

**神奇的驢（Famous trick donkeys）**

自1871年出版以來，賣了好幾萬份的圖板益智遊戲。將插圖沿著虛線剪開。該如何組合這些圖板，才能讓兩位騎士都分別騎著驢子呢？

# 趕出地球（Get off the earth puzzle）

將地球從東北往西北逆時鐘轉一個角度之後，地球上的人數會從13個變成12個（下圖為旋轉後的結果）。這個益智遊戲其實也反映了十九世紀與二十世紀之間的世界情勢。當時正是歐美列強進入中國，向中國政府索求各種權利，引發了割讓香港等許多問題。此時的歐美人對中國帶有某種程度的偏見，而這些偏見也反映在這個益智遊戲上。所以這個益智遊戲也可以說是貴重的歷史資料。

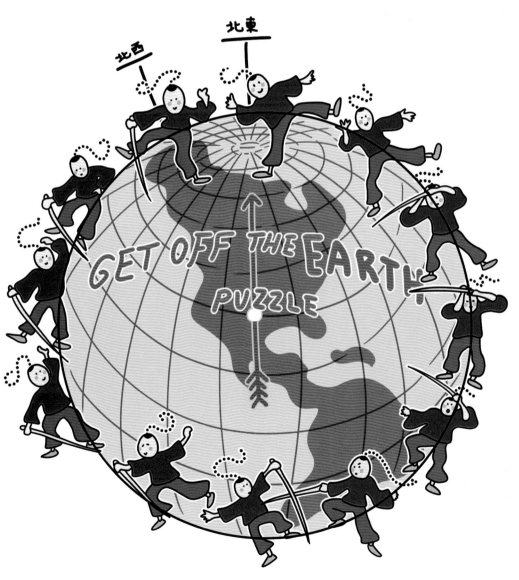

<div style="text-align:right">益智遊戲之王──勞埃德</div>

此遊戲示範影片：

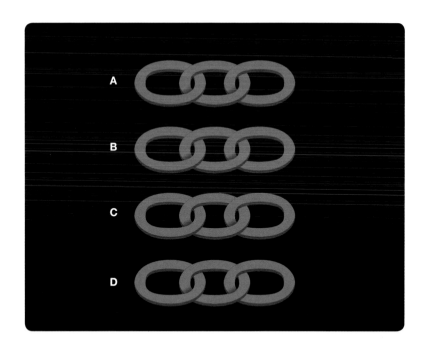

## 01 要切斷幾個鐵環，才能繞成一圈？　難易度★★☆☆☆

上圖中有4條鐵鏈，每條鐵鏈由3個鐵環串連而成。若要將這些鐵鏈繞成一圈，必須將某幾個鐵環切斷，套上其他鐵鏈後再封起切口。委託工匠幫忙時，切開一個鐵環的工錢是1000元，封起一個切口的工錢也是1000元。若希望盡量節省工錢，那麼最少應該要切開哪幾個環呢？會花多少錢？

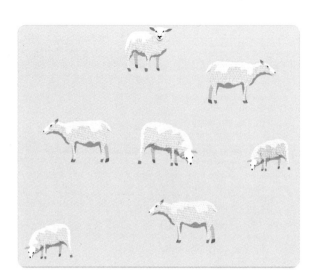

## 02 分隔羊群
### 難易度★★☆☆☆

牧羊人想要建造柵欄來防止綿羊逃跑。如果只建三道直線柵欄，有辦法將每隻羊都個別隔離開來嗎？其中，綠色方框的周圍已有柵欄圍住。

## 03 如何一次經過所有字母？　難易度★★★★☆

若想從起點G出發，經過每一個字母，最後抵達終點N，該怎麼走才行呢？同一條道路、同一個點只能通過一次。而且，滿足以上條件的正確路徑只有一條。

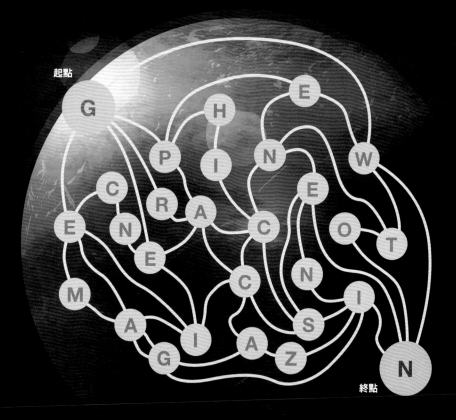

起點

終點

### 扣眼戲法（buttonhole trick）

右方照片是由勞埃德提出的「扣眼戲法」，是一種智慧環問題。這個問題是要您思考如何解開這個扣眼上的結。乍看之下很簡單，但因為金屬棒的長度太長，所以無法直接穿過繩圈。有興趣的人請務必試試看。

＊本頁的問題皆衍生自勞埃德提出的益智遊戲（解答在第24頁）。

# 解開一筆劃問題
# 的歐拉

歐 拉（Leonhard Euler, 1707～1783）是活躍於十八世紀的瑞士數學家，在解析數學、數論、幾何學[※]等各種數學領域中，都有很大的貢獻，是人類史上寫下最多論文的人。數學界從1911年起開始出版他的論文，至今仍未全部出版完畢。

拓樸學（topology）就是由歐拉創立的學問。拓樸學是幾何學的一個子領域，然而處理的圖形並非圓形、三角形等形狀本身，而是處理點或面之間的連接方式、位置關係，因此也有人稱拓樸學為位相幾何學。

當時有個城市叫作柯尼斯堡（Königsberg），現名為加里寧格勒（Kaliningrad），是俄羅斯帝國的飛地（exclave），被波蘭立陶宛聯邦包圍。普列戈利亞河（Pregolya）流經柯尼斯堡市區，河道上有七座橋。有一天，一位市民提出了這樣的問題：「有沒有辦法在散步的時候走過七條橋，但每條橋只走一次呢？」歐拉將這個問題歸類為一筆劃問題，並且推導出「如果連接奇數條線（abcdefg 7條橋）的點數（橋所連接的ABCD 4個地區）超過兩個，該圖形就無法一筆劃完成」的結論。這就是拓樸學的起點。

※：思考空間的性質與空間內事物的性質，是數學的子領域。

現在的柯尼斯堡（加里寧格勒）

> ## 柯尼斯堡的橋

只有「所有點連接的線條數為偶數」或是「連接奇數條線的點數不超過兩個」的情況下，該圖形才能一筆劃完成。歐拉將城市與橋的關係化為單純的圖形，證明「不可能在每條橋只通過一次的情況下，走過七條橋」。

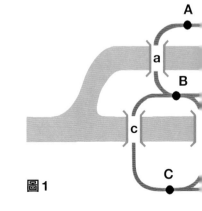

A

a

B

c

C

圖1

解
開
一
筆
劃
問
題
的
歐
拉

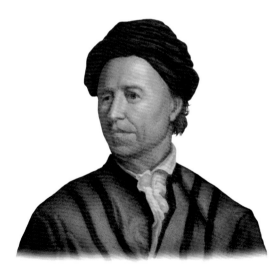

### 歐拉
（1707～1783）
瑞士的數學家。31歲時右眼失明，59歲時全盲。畢生的
著作有一半以上是在他全盲之後，透過口述方式記錄下
來的。

我們也能嘗試用錯誤法（trial and error method）
來解這題，但不能隨意決定路線走法，必須依照以
下方式建立系統樹，確認每條路徑才行。列出所有
可能的一筆劃路徑後，可以得知我們沒辦法從a到
g每條路徑都走過再回到出發地點。

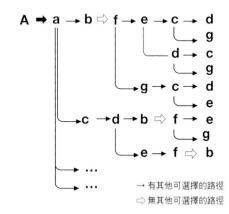

→ 有其他可選擇的路徑
⇨ 無其他可選擇的路徑

如圖1般，設定 A、B、C、D等四個地
點。另外，設定橋的名稱為a、b、c、
d、e、f、g。將這些地點與橋的位置關
係簡化之後，可以得到圖2。不管是從
A、B、C、D哪個地點出發，都沒辦法
一筆劃走完整個圖形。

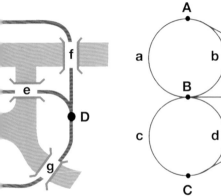

圖2

## 04 哪個圖形可以一筆劃完成？

難易度★☆☆☆☆

以下哪個圖形可以一筆劃完成？

**A**

**B**

**C**

＊本頁皆為與一筆劃及路徑順序有關的問題。
（解答在第24～25頁）

## 專欄 COLUMN　哈密頓迴路

可通過圖形所有的邊（路徑），且不重複通過同一條邊，稱作歐拉路徑；起點與終點相同（走完所有邊時，會回到起點）的歐拉路徑，稱作歐拉迴路。另一方面，不在乎有沒有通過所有邊，只要求通過圖形中所有點，且不重複通過同一個點，則稱作哈密頓路徑；起點與終點相同的哈密頓路徑，稱作哈密頓迴路。哈密頓迴路這個名字，源自研究這類問題的愛爾蘭數學家哈密頓（William Rowan Hamilton, 1805～1865）。

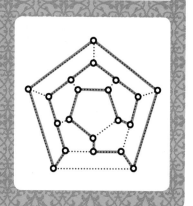

## 05 路徑問題

難易度★★☆☆☆

請在圖中畫出能夠連接同色圓的路徑。不過，路徑須畫在圖中的棋盤格上，且任兩條路徑不得交叉。

例：

## 06 動物園問題　　難易度★★☆☆☆

工作人員須引導虎、兔、獅、蛇進入籠子。若希望引導四種動物前往籠子的路線互不交叉，該如何規劃這四條線？

# 提出許多數學益智遊戲的杜德尼

英 國的杜德尼（Henry Dudeney，1857～1930）是一位益智遊戲創作者，也是一名數學家。杜德尼在很小的時候，就對西洋棋有濃厚的興趣。九歲時他就創作了西洋棋的棋謎，投稿到地方報紙。

長大後的杜德尼成為了公務員，另一方面也以「史芬克斯」（Sphinx）的筆名，投稿許多益智遊戲到各大報紙、雜誌上。相對於同時期活躍的勞埃德被譽為益智遊戲的創作天才，杜德尼則被認為是數學益智遊戲的創作天才。他的主要作品包括：將整數計算置換為字母的「覆面算」（Verbal arithmetic）、將正三角形切成四塊後組合成正方形的「杜德尼鉸接剖分」（Dudeney's hinged dissection）。

杜德尼曾和勞埃德交換彼此的益智遊戲創作，並一起發表這些作品。不過，後來勞埃德竊取了杜德尼的點子，把杜德尼想到的作品以自己的名義發表，使兩人決裂。

---

覆面算

以下是杜德尼的代表性創作，在1924年發表於《海濱雜誌》（*The Strand Magazine*）這本英國月刊上。這本雜誌長年以來累積刊載了許多杜德尼創作的益智遊戲。

<div style="text-align:center">

SEND
+ MORE
──────
MONEY

9567
+1085
──────
10652

</div>

加法或減法時須注意進位與借位，乘法則須注意相乘兩數與乘積的個位數，
個位數相乘的結果有一定的規則。

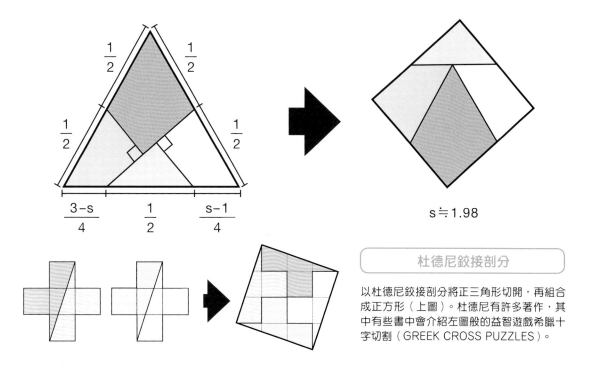

$s \fallingdotseq 1.98$

杜德尼鉸接剖分

以杜德尼鉸接剖分將正三角形切開,再組合成正方形(上圖)。杜德尼有許多著作,其中有些書中會介紹左圖般的益智遊戲希臘十字切割(GREEK CROSS PUZZLES)。

## 〈STEP1〉

最底行的M是千位數相加後進位得到的數,故必為1。S與1相加後會進位,故為8(若百位數相加也進位1時)或9,而最底行的千位數O應為0或1。但上一行的千位數M已經是1了,且最上行的千位數S為8或9,所以O為0。

## 〈STEP2〉

百位數為E與O(0)相加得到N,故可猜想到十位數的相加有發生進位。若E為9,則N為0,與O=0重複,故E必為8以下的數字,也就是說,百位數的相加不會發生進位。這樣便可確定S是9。

## 〈STEP3〉

$$9\text{END}$$
$$+10\text{RE}$$
$$\overline{10\text{NEY}}$$

來自十位數的進位
百位數:E+1=N
進位到百位數
十位數:N+R+(0或1)=10+E
來自個位數的進位(未確定)

由這兩條式子可知,R=9-(0或1)。若個位數沒有發生進位,就表示R=9,與S=9重複,故可確定個位數有發生進位,R=8。

## 〈STEP4〉

$$9\text{END}$$
$$+108\text{E}$$
$$\overline{10\text{NEY}}$$

已知個位數有發生進位,再從已確定的數字可以推論出D與E的組合可能是5與7,或6與7(可調換)。然而當E為7時,N=8,與R=8重複。故(D,E)的範圍可縮小到(7,5)或(7,6)。若為後者,則會產生N=E=8的矛盾。故可確定(D,E)=(7,5),接著再由此計算出Y與N。

提出許多數學益智遊戲的杜德尼

ㄅㄆㄇ
＋ㄅㄆㄇ
ㄈㄅㄇㄅ

TEN
TEN
＋FORTY
SIXTY

## 07 覆面算（↑） 難易度★★★★☆

上式中的各個符號或字母分別該填入哪些數字，才能使算式成立呢？其中，同樣的符號或字母須填入相同的數字，且最左邊的數字不得為0。

例：

A B  　　 3 7
× 　C  ➡  × 　9
A A A 　　 3 3 3

A •

D
•

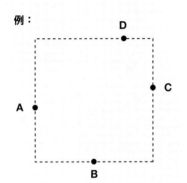

例：

## 08 隱藏的圖形（↗） 難易度★★☆☆☆

右上方的點A～D原本皆在某正方形的邊上。請由這四個點畫出原本的正方形。

## 09 土地的分割（↓）　　難易度★★★☆

土地分割問題自古就是相當常見的數學問題。有時會希望分割出來的每塊土地內都恰有一棵樹，有時會希望每塊土地的面積與樹木都相等。以下介紹的例子，改編自杜德尼提出的題目。

### 問題

一塊土地上種有16棵樹，如下圖所示。地主想要建造5道直線圍欄，將土地分成16個區域，且每個區域都要有1棵樹。請問該如何建造這5道圍欄呢？

B
●

例：

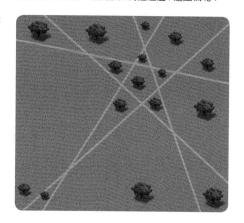

●
C

＊解答在第25頁。

# 問題01～09 的解答

### 01 要切斷幾個鐵環，才能繞成一圈？

將其中一條鐵鏈（A）全部切斷，分別用於連接其他三條鐵鍊（B、C、D）就可以了。故最少須要切斷「3個」鐵環，費用為1000元×3＋1000元×3＝「6000元」。

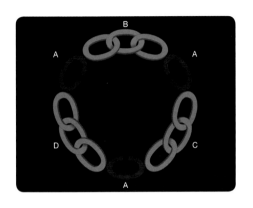

### 03 如何一次經過所有字母？

因為存在正確的路徑，所以只要有毅力，一定能夠找得到正確答案。可以經過所有字母，且不重複走過同一條道路或同一個字母的路徑只有一條。而且，如果將這些字母連接起來，可以得到「GRAPHIC SCIENCE MAGAZINE NEWTON」。

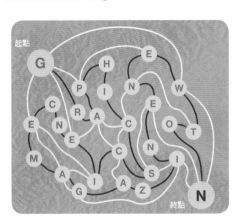

### 02 分隔羊群

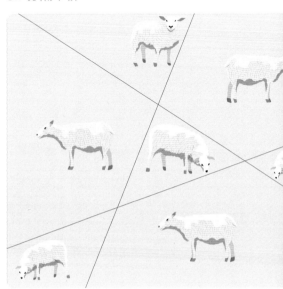

### 04 哪個圖形可以一筆劃完成？

請把焦點放在線段相交處，即頂點。如果所有頂點連出去的線段數皆為偶數，這個圖形就可以一筆劃完成。即使存在線段數為奇數的頂點，如果這種頂點只有兩個，那麼這個圖形也可以一筆劃完成。因此，A與C為正解。

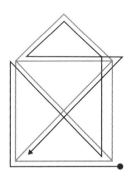

## 05 路徑問題

距離越遠的圓，路徑很可能會越複雜。所以解這題的訣竅就在於，把距離較遠的圓留到後面處理。第18頁的問題中，要先從粉紅色的圓和藍色的圓開始處理。

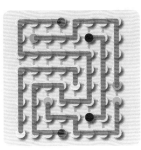

## 06 動物園問題

將籠子離最遠的兔子放到最後處理。先考慮最短距離的蛇。另外，若先畫出籠子或老虎的路線時，得到的最終答案會不一樣。

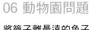
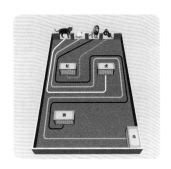

## 07 覆面算

左題：兩個三位數相加後的答案為四位數，且千位數為ㄷ，那麼ㄷ必為1。另外，個位數為同數相加（ㄇ＋ㄇ）結果，故ㄉ必為偶數。同樣的，百位數ㄅ和ㄅ相加為偶數，百位數也是偶數，故十位數的相加（ㄆ＋ㄆ）不會進位（若有進位加1，百位數ㄅ會變奇數）。這表示ㄆ只能是0、1、2、3、4。ㄷ已確定為1，再來只要一一嘗試其他數，就可以得到答案了。

右題：個位數的計算中N＋N＋Y＝Y，故N＋N為10的倍數（N為0或5）。E＋E＋T的情況也一樣，（E為0或5）。若最底行的個位數有進位，則十位數就不會是T，而是T＋1，所以N＝0、E＝5（兩值不能重複）。F和S不同，表示千位數經計算後會進位1至萬位數。本題中，百位數計算後的進位只可能是1或2，表示O是8或9，I是0或1。因為N＝0，故I＝1，並可確定O＝9。剩下的數字就簡單多了。

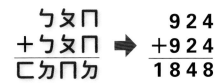

## 08 隱藏的圖形

將點A與點C連起來。過點B做直線AC的垂線，於該垂線上取E點，使線段BE長度等於線段AC。以直線連接點D與點E，此為正方形的一邊。過點A做直線DE的垂線，可得到正方形的一角。

## 09 土地的分割

依照「每建造一道圍欄，就將該區域的面積與樹木數量二等分」的原則。建造①的圍欄後，土地被二等分，兩邊各有12棵樹；建造②的圍欄後，土地被四等分，四個區域各有6棵樹；建造③的圍欄後，土地被八等分，八個區域各有3棵樹。

2

# 圖形的益智遊戲

Shape Puzzle

# 最受歡迎的數學益智遊戲 「圖形遊戲」

**雖**然都叫作數學益智遊戲，但根據類型的不同，可以分成很多種。有些讓人有在玩遊戲的感覺，有些需要複雜的計算，有些乍看之下很困難，但換個角度想之後就能夠輕鬆解決……種類繁多，無法在此一一列舉。

而數學益智遊戲中，最受歡迎的類別就是「圖形遊戲」。如名所示，圖形遊戲就是用圖形來出題（沒有明確的定義）。題目看起來繽紛有趣，相當適合用來培養數學思考能力與提神醒腦，所以也常在教育現場看到這種題目。

自古以來，用到火柴棒或硬幣的圖形遊戲就相當受歡迎。到了現代，打火機已取代了火柴，電子錢包與信用卡已取代了硬幣。不過對當時的人們來說，火柴棒和硬幣都是常接觸到的物品，所以才會有那麼多以這些東西為題材的圖形遊戲。

以下就來介紹幾個火柴棒的常見問題，以及曾在日本初中入學考試中出現過的問題的改編版本吧。

## 專欄 COLUMN　火柴棒的誕生

英國的沃克（John Walker）於1827年發明了火柴棒。然而他發明的火柴棒效果很差，評價很低。直到28年後，瑞典的倫德斯特勒姆（J.E. Lundström）才發明並推廣了較安全好用的火柴（紅磷火柴）。這種「瑞典式火柴」後來被推廣到了全世界。

SAFETY MATCHES

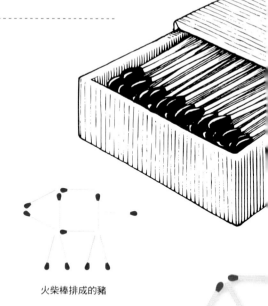

火柴棒排成的豬

### 問題 1
這是用11根火柴棒排成的房子。你能在移動 1 根火柴棒後，改變房子的方向嗎？

＊解答在第37頁。

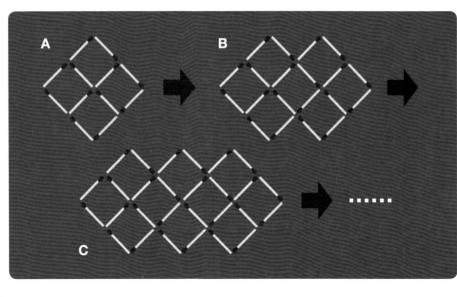

### 問題 3

上方是由火柴棒排列成的「田」字。陸續增加圖中的火柴棒，將A擴展到B，再從B擴展到C。依照這個規則，排出E圖時需要多少根火柴棒呢？

火柴棒排成的魚

### 問題 2

喜歡惡作劇的A同學，把B同學用火柴棒排好的正確等式改成了以下的樣子。那麼，你能在移動 1 根火柴棒後，將它恢復成原本正確的等式嗎？

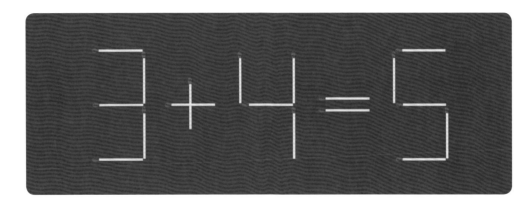

## 10 火柴棒問題　難易度★☆☆☆☆

「火柴棒問題」會以火柴棒構成的圖形做為題目，要求玩家在移動火柴棒或追加火柴棒後，完成指定的圖形或文字。

### 問題1
在一個由4根火柴棒組成的葡萄酒杯中，有一顆櫻桃。請你在只移動2根火柴棒的條件下，將櫻桃移出酒杯。

### 問題3
如圖所示，12根火柴棒排成了一個直角三角形。請移動4根火柴棒，排出面積為原先一半的形狀。

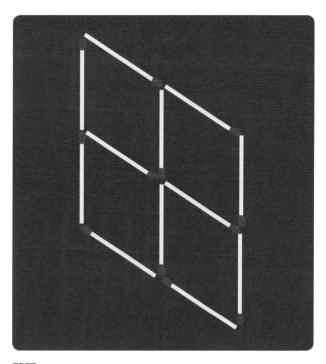

### 問題2
圖中共有12根火柴棒。請移動4根火柴棒，排出六個正三角形。

＊解答在第34頁

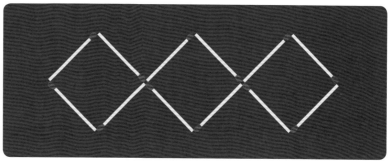

### 問題5

由12根火柴棒排列而成的3個正方形。請移動4根火柴棒，排出8個相同大小的正方形。

### 問題4

這張圖中，最外面是邊長為4根火柴棒的正方形。正方形內有9根火柴棒將內部劃分成了四個區域。請移動正方形內的2根火柴棒，重新劃分成三個區域，面積分別為4、6、6（假設一根火柴棒的邊長為1）。

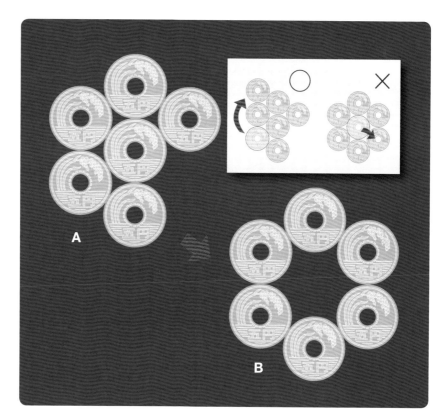

---

## 11 移動硬幣　難易度★★☆☆☆

若想將插圖中的硬幣排列方式從A轉變成B，該怎麼做才好呢？規則有三個：①一次只能移動一個硬幣，須在桌子上滑動。②硬幣移動的終點須與另外兩個硬幣相接。③除了被移動的硬幣外，不能動到其他硬幣。

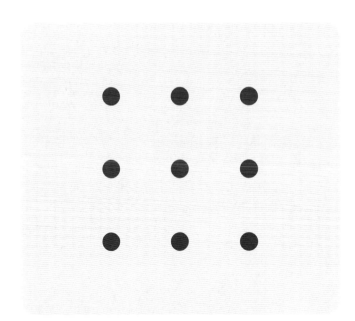

## 12 點與線的問題
難易度★★☆☆☆

左圖中有9個點，排列成格子狀。請用一條折線，一筆劃連接這些點。其中，轉折的次數越少越好。

另外，有多少個圓可以同時通過9個點中的4個點呢？舉例來說，下圖例1與例2中的圓，就是可同時通過4個點的圓。

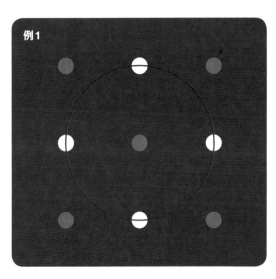

例1

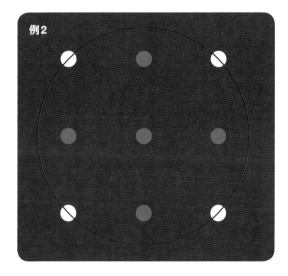

例2

## 13 神奇的磚塊
難易度★★☆☆☆

這是一個由上下兩個磚塊組合而成的立方體。乍看之下似乎不能輕易拆開的樣子，但事實上，要拆開它們相當容易。那麼，這兩個磚塊的結構會是什麼樣子呢？

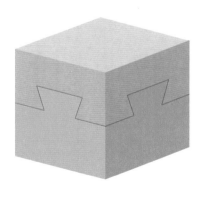

＊解答在第35頁

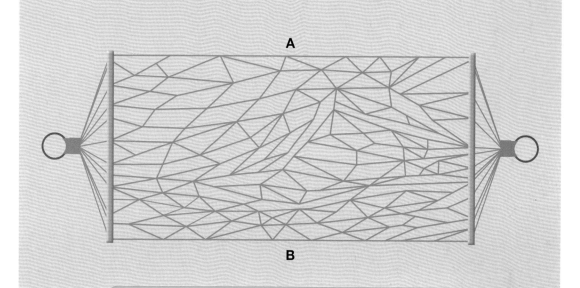

A

B

## 14 勞埃德的吊床問題

難易度 ★★★☆☆

請你從A側到B側，將吊床切成左右兩邊。若希望盡可能減少切開的繩子數，那麼該怎麼切比較好呢？其中，繩子交叉處的結過於堅硬，無法切開。上面的A側為起點，下面的B側為終點，請你挑戰看看吧！

---

專欄 COLUMN **高第建築作品的特色——懸鏈線**

將繩子或鎖鏈的兩端（水平兩點）固定住，使其自然下垂，繩鏈便會呈現出類似拋物線的「懸鏈線」形狀。荷蘭的物理學家暨數學家惠更斯（Christiaan Huygens, 1629～1695）在年僅17歲時，便已證明這個曲線不是拋物線，並在62歲時寫出它的數學式，以拉丁語的鎖鏈 cetena，將其命名為懸鏈線catenary。

懸鏈線在重力下生成，若將其上下反轉，便可以得到拱形。這種拱形是西班牙著名建築家高第（Antoni Gaudí, 1852～1926）建築作品中的要素。譬如聖家堂的高塔和柱子，就大量設計成懸鏈線的形狀。

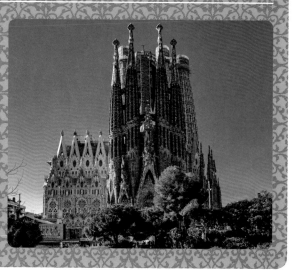

# 問題10～14
# 的解答

## 10 火柴棒問題

**問題1**

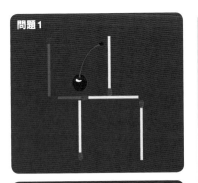

**問題2**

**問題3**

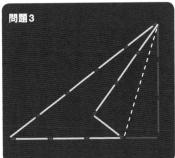

**問題5**

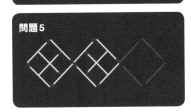

**問題4**

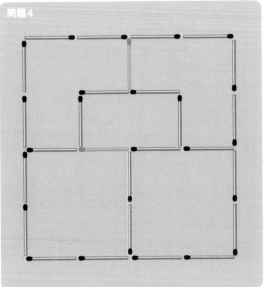

## 11 移動硬幣

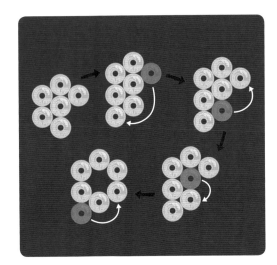

**1個**

## 12 點與線的問題

解這個問題的關鍵在於,玩家畫出來的線,可以超出由這些點構成的方格。只要用左圖的方式畫線,就可以在只轉折「3次」的情況下通過所有的點。

## 13 神奇的磚塊

只要像圖中這樣切割,就可以製作出出題目中的磚塊了(下方兩個圖是從不同角度觀看的樣子)。上下兩個磚塊的交界面是個斜面,可以滑進去卡住。除了以下答案之外,還存在多種解答。

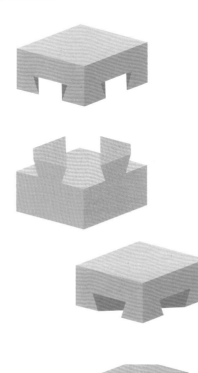

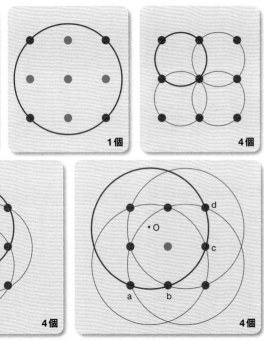

## 14 勞埃德的吊床問題

從上面的A側開始,將切斷一次繩後可以到達的區域設為「1」,切斷兩次繩後可以到達的區域設為「2」,依此類推,可得到左圖。由圖可以看出,從上側沿著紅色區域切開繩子,就可以在切開12次之後抵達下面的B側(其他路線都要切開13次以上),因此這條路線就是正確答案。

# 榫卯接合是
# 支撐建築物的立體拼圖

日本的傳統建築物中，會用「榫卯接合」的技術，將多塊木材組裝成柱子。所謂的榫卯接合，是將木材切出立體切面，再把這些切面組合起來，就像在拼圖一樣。即使不使用釘子與接著劑，榫卯接合後的結構也能長期保持強度，延長結構物的壽命。就算遭到破壞，也只要將受損部位換成新的就可以了。一些老街上的懷舊風咖啡廳、餐廳，就是將老房子拆解後，以榫卯接合的方式重新組裝成的木造建築。

雖然都叫作榫卯接合，形狀卻有很多種。其中的「獨鈷接合」（tokko joint）就像立體拼圖一樣，結構看起來相當複雜難懂。在日本的神社、佛寺中，常可看到這種榫卯接合的結構。

另外，日本傳統的家具、擺設、茶道用具等，除了可以用金屬製造，也可以用木材榫卯接合的方式製成。這些東西在日文中又叫作「指物」，室町時代（1336～1573年）以後，在日本逐漸發展起相關產業。一開始是由木工製造這些產品，後來出現了專門製造這些產品的「指物師」。日本每個地方的指物都有著自身特色，譬如「京指物」、「江戶指物」、「越前指物」等。這種技術與傳統一直被保存到了現代。

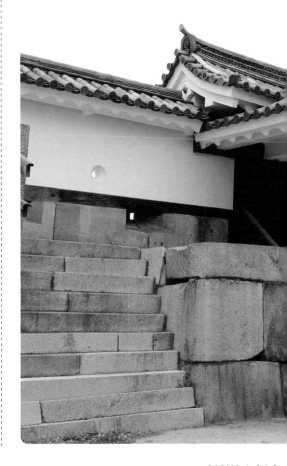

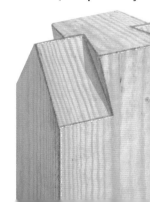

**斜對接合（上）**
（oblique butt join

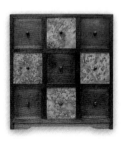

**江戶指物**
「京指物」是以日本朝廷、公家等貴族為對象而設計的指物，通常有著華麗的外表。相對於此，江戶指物則有著簡潔又美麗的木紋（照片：「九杯引出箱」茂上豐（茂上工藝），攝影地點：江戶臺東傳統工藝館）。

**第28頁的答案**

問題1　　　　　　　　　問題2　　　　　　　　　　　　　問題3

44根

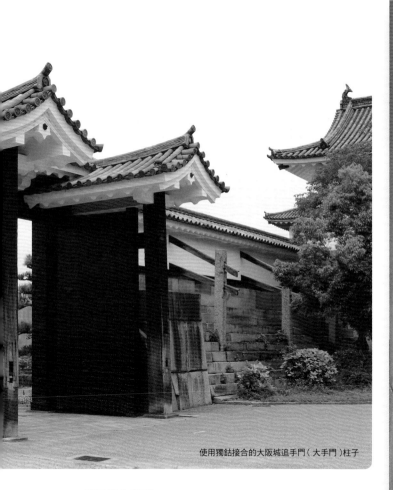

使用獨鈷接合的大阪城追手門（大手門）柱子

**鳩尾接合（下）**
**（dovetail joint）**

**上下接合的狀態**
**（→）**

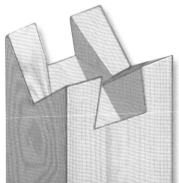

拼圖般的「獨鈷接合」

這種接合方式與密宗的法器獨鈷杵（單鈷的金剛杵）類似，故以此命名。也被稱作「婆娑羅接合」。

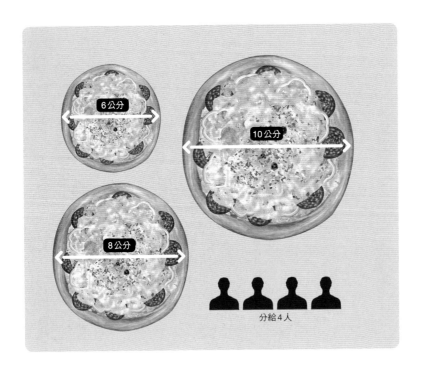

## 15 將三個披薩分給四個人

難易度 ★★☆☆☆

這裡有三個披薩，直徑分別是6公分、8公分、10公分。若要將這三個披薩平均分給四個人，該怎麼切才行呢？其中，最小的披薩不能切開，並假設所有披薩的餅皮厚度都一樣，料也平均分配在餅皮上的每個地方。

例：

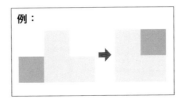

## 16 剪貼後的拼圖（→）

難易度 ★★★★★

如上方例子所示，請將問題1～5的圖形剪貼成正方形。其中，問題5要先剪貼成正六邊形，再剪貼成正方形。

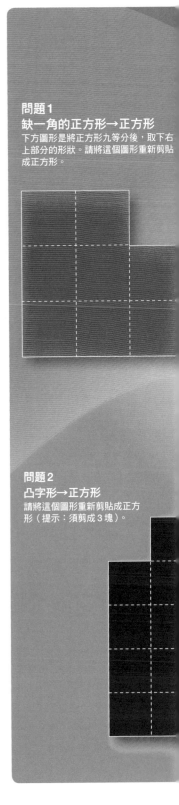

**問題1**
**缺一角的正方形→正方形**
下方圖形是將正方形九等分後，取下右上部分的形狀。請將這個圖形重新剪貼成正方形。

**問題2**
**凸字形→正方形**
請將這個圖形重新剪貼成正方形（提示：須剪成3塊）。

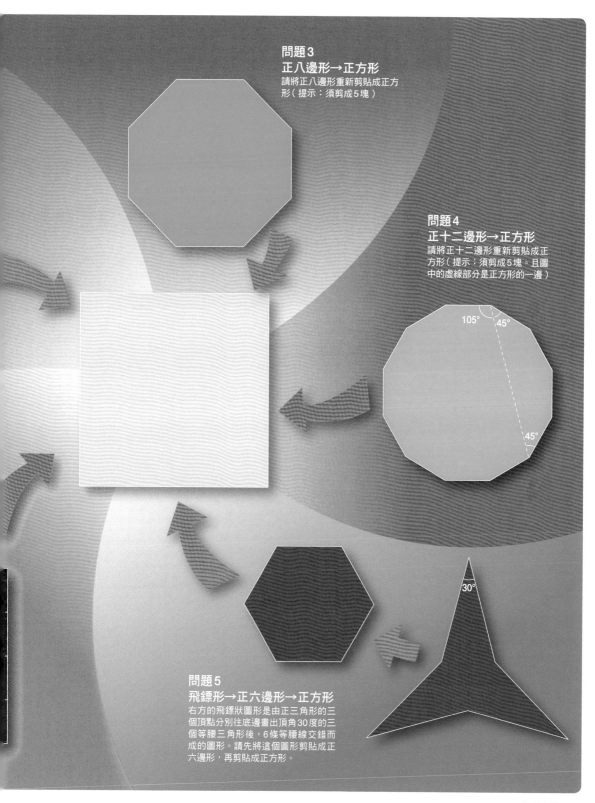

**問題3**
**正八邊形→正方形**
請將正八邊形重新剪貼成正方形（提示：須剪成5塊）

**問題4**
**正十二邊形→正方形**
請將正十二邊形重新剪貼成正方形（提示：須剪成5塊。且圖中的虛線部分是正方形的一邊）

105°　45°

45°

**問題5**
**飛鏢形→正六邊形→正方形**
右方的飛鏢狀圖形是由正三角形的三個頂點分別往底邊畫出頂角30度的三個等腰三角形後，6條等腰線交錯而成的圖形。請先將這個圖形剪貼成正六邊形，再剪貼成正方形。

30°

＊解答在第42頁

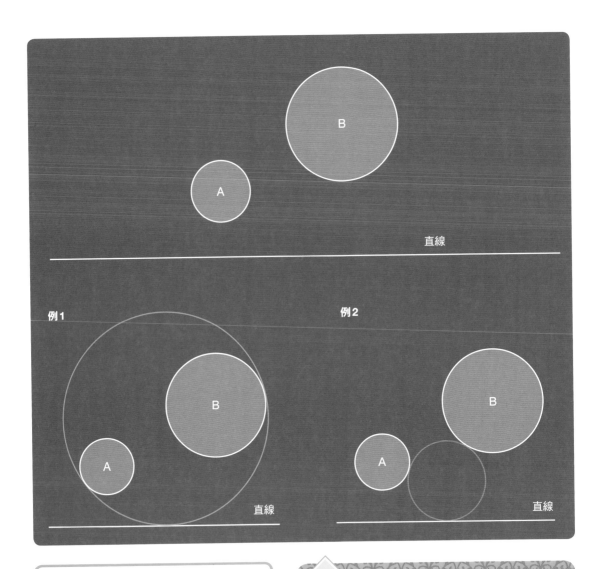

例1

例2

直線

直線

直線

## 17 有幾個圓？

難易度★★★☆☆

上圖中包含了圓A、圓B、直線。可同時與這兩個圓及直線相切的圓共有多少個呢？舉例來說，例1的圓A、圓B同時與綠色圓的內側相切（內切）。另一方面，例2的粉紅色圓同時與圓A、圓B的外側相切（外切）。除了綠色圓和粉紅色圓之外，還可以畫出多少個符合條件的圓？

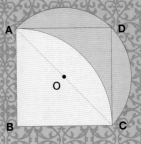

專欄
COLUMN
## 希波克拉底的新月

扇形BAC的圓弧與半圓形ADC的圓弧之間，有個新月般的形狀（深紫色部分）。這個新月形被稱作「希波克拉底的新月」（希波克拉底是西元前500～前400年左右的數學家）。順帶一提，這個新月形的面積是正方形ABCD的一半，你有辦法證明這件事嗎？

＊解答在第43頁

# 莫比烏斯帶

德國的數學家莫比烏斯（August Möbius, 1790～1868）發現了「莫比烏斯帶」這種圖形的神奇性質。最簡單的莫比烏斯帶是一條細長的帶子旋轉半圈，再黏合兩端後得到的形狀。這種圖形有著「無法區別正面與背面」的特殊性質。沿著莫比烏斯帶的某一面前進，繞一圈後會走到另外一面，然後再走回原本出發的位置。所以這種曲面又叫作「不可定向」（non-orientable）面。莫比烏斯帶是一個二維空間的形狀，且只有一個面。

可以將莫比烏斯帶應用在多種圖形上。舉例來說，要做出圖1的四邊形的話，將兩個不扭轉的圓環帶，以垂直交叉貼合在一個點，再沿著兩個圓環帶上的中心線切開展開即可（A）。要做出圖2的心型的話，先做出兩個半扭轉的莫比烏斯帶（這兩個扭轉的方向須相反），並將這兩個莫比烏斯帶以垂直交叉貼合，並沿著帶上的中心線切開分離（B）。

圖1　　　　圖2

A　　B

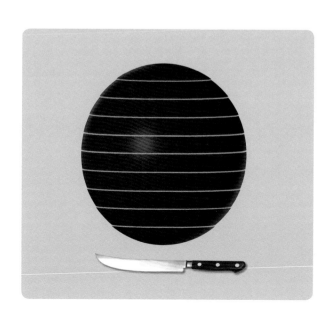

### 特殊的瓷磚圖樣

瓷磚的外型要長什麼樣子，才能夠有沒有縫隙、也沒有重疊地鋪滿整個平面呢？這種問題又叫作「瓷磚鋪設問題」或「鑲嵌問題」（tessellation）。古希臘人們就曾想過這種問題，並將其應用在教會與宮殿的馬賽克圖樣上。

## 18 要選擇哪塊蛋糕？

難易度★★★★☆

十個小孩想要分食一個有巧克力塗層的球狀蛋糕。於是蛋糕店老闆將這個球狀蛋糕切成同厚度的十等分，如左圖所示。要選擇哪一塊，才能吃到最多巧克力呢？假設巧克力的厚度為無限薄。

# 問題15～18
# 的解答

## 15 將三個披薩分給四個人

答案有無數個，這裡僅列出其中一個較為簡單好懂的答案。三個披薩的面積分別是9π、16π、25π。也就是說，小披薩與中披薩的面積相加後，會等於大披薩的面積。因此，我們可將大披薩對半切開，分給兩人。接著將小披薩疊在中披薩上，切開中披薩凸出的部分，再把這個凸出部分切成兩半，然後依下圖分給另外兩人。

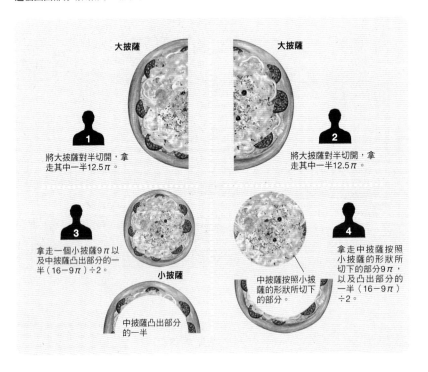

**大披薩**

**1**
將大披薩對半切開，拿走其中一半12.5π。

**大披薩**

**2**
將大披薩對半切開，拿走其中一半12.5π。

**3**
拿走一個小披薩9π以及中披薩凸出部分的一半（16－9π）÷2。

**小披薩**

中披薩凸出部分的一半

中披薩按照小披薩的形狀所切下的部分。

**4**
拿走中披薩按照小披薩的形狀所切下的部分9π，以及凸出部分的一半（16－9π）÷2。

## 16 剪貼後的拼圖

**問題1**

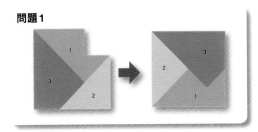

**問題2**

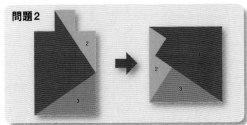

**問題3**

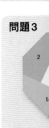

**問題5**

**問題4**

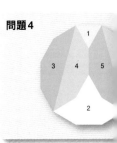

## 17 有幾個圓？

正確答案為「8個」。其中有幾個的圓大到本書畫不下，你有發現到這些圓嗎？這個問題也曾出現在東京大學的入學考試中。

圖1：內切、外切類型

直線

A B

圖2：內切、內切類型

直線

A B

圖3：外切、外切類型

直線

A B

圖4：外切、內切類型

直線

A B

## 18 要選擇哪塊蛋糕？

正解為「每塊蛋糕都一樣」。將球切成同樣厚度的厚片後，每個厚片會分到的球面表面積都相同（球面表面積＝可剛好裝下這個球的圓柱的側面面積。可用「積分」證明）。

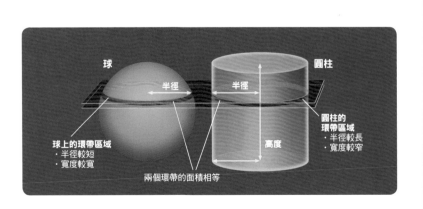

球

圓柱

半徑

半徑

球上的環帶區域
· 半徑較短
· 寬度較寬

圓柱的環帶區域
· 半徑較長
· 寬度較窄

高度

兩個環帶的面積相等

# 江戶時代的撿碁石謎題遊戲

「撿拾碁石」是江戶時代廣受歡迎的一種益智遊戲。出題者會將碁石在棋盤上排成各種形狀，玩家須沿著棋盤格線拾起碁石，與一筆劃問題有些類似。起點可自由決定，可以通過沒有碁石的格子點，不過只能在有碁石的地方轉彎，且不能後退。通過一顆碁石後，須將碁石拾起。

讓我們先用江戶的謎題本《和國知惠較》中，名為「枡」（日本古代的方形量杯）的問題來試試看吧。訣竅在於「若某碁石僅在一個方向上與其他碁石連接，則必須以這個碁石為起點或終點」，以及「不能過早拾起用來轉彎的碁石」。如右頁插圖所示，從編號「1」的碁石依序前進的話，就可以拾起所有碁石了。

撿拾碁石的問題通常有多個正確答案。「枡」當然也有其他答案，請你試著找找看吧（解答在第47頁下方）。

## 撿拾碁石的規則

· 只能沿著碁石或棋盤的線前進。
· 不可以後退。
· 只有在有碁石的地方才能轉彎。
· 必須撿起所有通過的碁石。

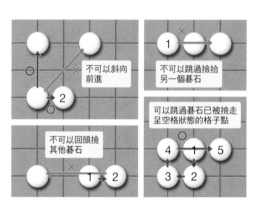

「枡」問題（下）與解答（右）

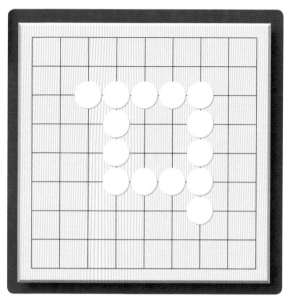

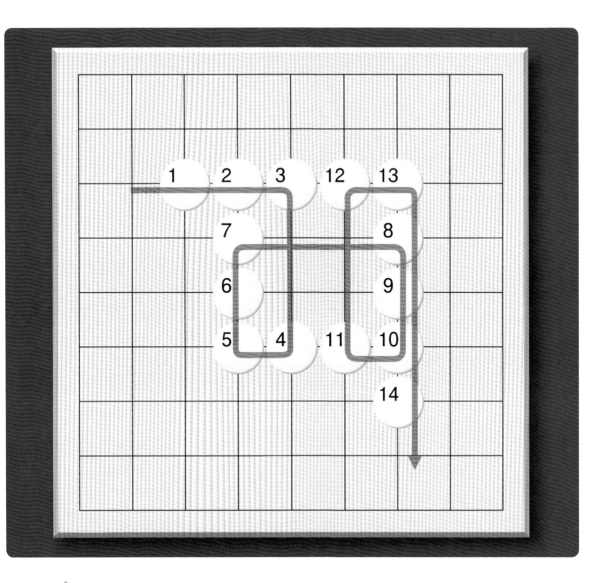

## 專欄 COLUMN　誕生於日本的「黑白棋」

玩黑白棋時,玩家須在8×8的盤面上交替放下黑色與白色碁石,並將被夾在中間的對手碁石翻面,成為自己的棋子。日本茨城縣水戶市出身的長谷川五郎(1932~2016)以少年時期和朋友玩的遊戲為基礎,創造出了這個遊戲。黑白棋的最大特徵在於有很大的意外性,情勢可能會在瞬間逆轉。黑白棋原名為Othello,源自莎士比亞的戲劇《奧賽羅》。因為遊戲情勢的瞬息萬變,就和劇情高潮迭起的《奧賽羅》一樣,所以才這樣命名。順帶一提,把重點放在「於終盤一舉獲得大量碁石」,是贏得勝利的訣竅。

＊オセロ・Othello是註冊商標。TM & © Othello, Co. and MegaHouse
＊右圖為設置於水戶市公所的黑白棋紀念裝置。

參考:https://game.goo.ne.jp/lightgame/game/364

# 將同色物體排在一起的方法

假設有3顆黑棋與3顆白棋交替排列。在一次操作中，須從這一排碁石中選擇2顆相鄰碁石，一起移動到空白位置。若希望最後能讓3顆黑棋排在一起、3顆白棋排在一起（即●●●○○○或○○○●●●），該怎麼做才好呢？

這種問題又叫作「鴛鴦問題」或「蛙跳問題」，和撿拾碁石一樣，都是江戶時代便已存在的問題。名稱的由來是因為鴛鴦總是會雌雄成對在水面游動，常用來比喻感情很好的夫妻。

這個碁石排列問題的解法如下，首先，將碁石D與E移到右端，再將碁石A與B移動到中間的空位，最後將碁石C與A移到右端就可以了。

另外，英國的物理學家泰特（Peter Guthrie Tait, 1831～1901）曾研究過使用4枚金幣與4枚銀幣的類似問題，並於1884年發表了相關論文《泰特8枚金幣之謎》（*Tait's 8 Coin Puzzle*）。

鴛鴦問題

黑白碁石各4顆交替排列時，最少需要4次操作，才能將兩種碁石分開。

**原本的排列方式**

●　○　●　○　●　○
A　B　C　D　E　F

〈STEP1〉

　　　　　F　D

鴛鴦是一種雁鴨，體長約40〜50公分。日本各地都可以看得到牠們的蹤影。羽毛顏色華麗的是雄鳥。

**TEP2〉**

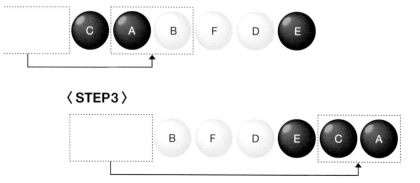

**〈STEP3〉**

**第44頁「枡」**
**的另解**

14→10→9（往左轉）→6（往
下轉）→5（往右轉）→4→11
（往上轉）→12（往左轉）
→3→2（往下轉）→7（往右
轉）→8（往上轉）→13（往
左轉）→1。

## 問題1　髮簪

### 19 撿拾碁石

難易度★★★☆☆

請一邊前進，一邊撿起棋盤上的所有碁石。只能在有碁石處或線上前進（不可後退），亦只能在有碁石處轉彎。通過碁石時，一定要將該碁石撿起。

## 問題2　六角

### 20 鴛鴦問題　（白5黑5）　難易度★★☆☆☆

黑白碁石交替排列，共10顆。請從這個排列狀態開始，每次移動相鄰的2顆碁石，最後使相同顏色的碁石排在一起，且只能移動五次。

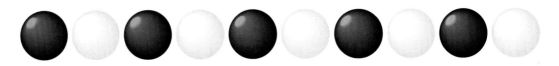

## 問題3　九字

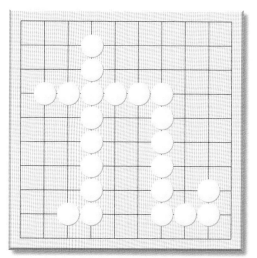

## 問題4　八角

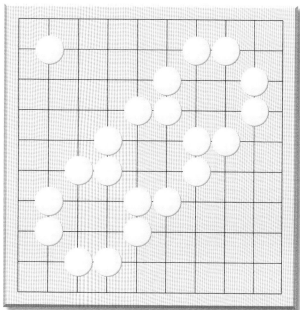

＊解答在第50頁

---

## 勘者御伽双紙

《勘者御伽双紙》是江戶時代的代表性數學書籍，與《塵劫記》及《和國知惠較》並列。和算家（日本傳統數學家）中根法舳於1743年編寫了本書，共有上、中、下三冊。本頁的問題1～4，就是來自這本書收錄的題目（下圖為書中的另一個主題）。

# 問題19～20
# 的解答

### 19 撿拾碁石

請一併參考《勘者御伽双紙》的實際頁面（右下），確認解法。

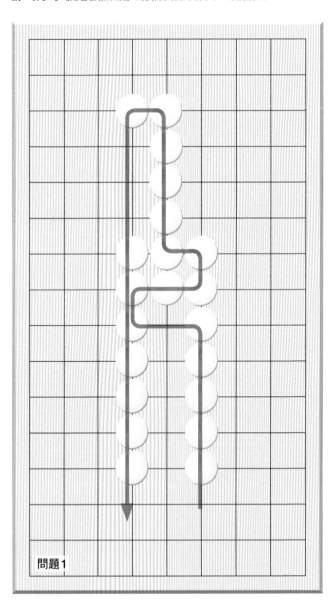

問題1

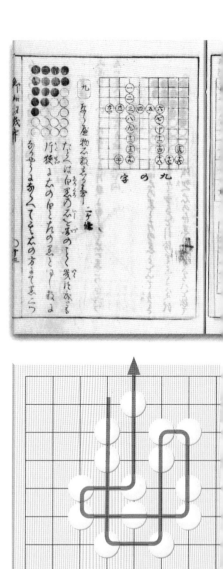

問題2

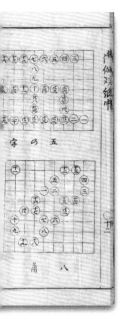

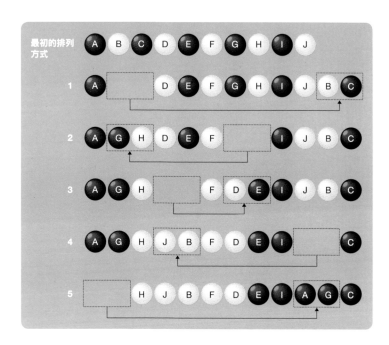

## 20 鴛鴦問題（白5黑5）

同時移動 2 顆棋石時，其中一顆棋石的顏色須與目標處的相鄰棋石顏色相同。還有另一種解法：移動的棋石與移動方向和上圖解法左右相反，最後結果為左側 5 顆黑棋（GEIAC），右側 5 顆白棋（HDJBF）。

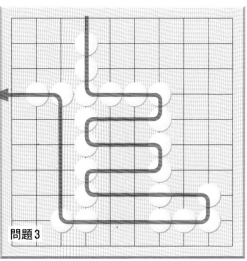

問題3

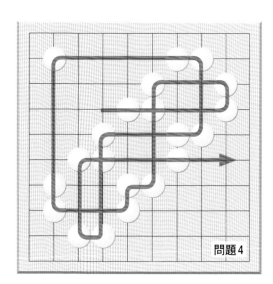

問題4

# 全世界的人們都相當喜愛的魯比克方塊

「魯比克方塊」俗稱魔術方塊,是全世界最受歡迎的立體拼圖。

1974年,在大學教建築學與雕刻的匈牙利教授魯比克(Ernő Rubik, 1944～)正在思考如何讓學生們更輕鬆地理解三維幾何學。於是他製作出了一個木製立體模型,這就是魔術方塊的原型。

這個立方體的每個面都有不同的顏色,還可以旋轉。一開始魯比克花了一個多月,才將這個魔術方塊轉回原狀。魯比克以此為基礎,於1977年設計出了名為「魔術方塊」(Magic Cube)的玩具,並在匈牙利國內銷售這種立方體玩具,於是魔術方塊在匈牙利國內的人氣逐漸上升。

1980年,魔術方塊於參加國際玩具展銷會時,改名為「魯比克方塊」(Rubik's Cube),正式在全世界開賣。在這之後的2年內,賣出了1億個以上,銷售紀錄十分驚人。

2020年是魯比克方塊的銷售40週年。現在還有舉辦魯比克方塊的世界大賽[※],可見人們對魯比克方塊的喜愛跨越了世代與國界。

※:第一次世界大賽舉辦於1982年,第二次舉辦於2003年。在這之後,每兩年會舉辦一次世界大賽。2019年的大賽中,參賽國達52國,參賽者超過900名。除此之外,各國或各地區也會定期舉辦官方大賽。

＊照片中的商品不一定有在臺灣代理販售。

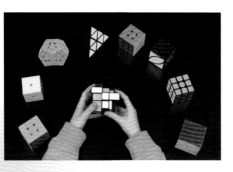

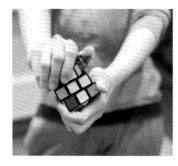

### 各系列的魯比克方塊

最常見的魔術方塊是單面有3×3＝9個正方形，整體為3×3×3的立方體。此外還有單面有4個正方形的2×2×2魔術方塊、單面有16個正方形的4×4×4魔術方塊、單面有25個正方形的5×5×5魔術方塊。除了立方體以外，還有單面為4個正三角形構成的衍生型態。

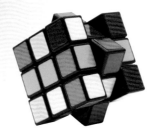

魯比克方塊的官方大賽中，除了比誰最快轉完六面皆為單色之外，還有比賽矇眼轉方塊、用最少步數轉完六面皆為單色等競技項目。

## 魯比克方塊的世界大賽

魯比克方塊的玩法很多。其中之一是將3×3×3的方塊從特定狀態，轉回六面皆為單色的狀態，這也是官方大賽的一個項目。另外，官方大賽會計時五次，去掉最好的成績與最差的成績後計算平均值，再依此決定順序。目前的官方世界紀錄為中國選手杜宇生「3秒47」（Wuhu Open 2018蕪湖魔方公開賽：非平均而是單次成績）。

# 看似簡單卻又相當深奧的剪影拼板

「七巧板」是將正方形分割成 5 片三角形與 2 片四邊形後的剪影拼板（dissection puzzle 或譯為剖分拼圖）遊戲。19世紀時，七巧板在歐洲已廣為人知。20世紀的勞埃德介紹七巧板時，說它是「古中國留傳下來的遊戲」。日本則是在江戶時代中期左右，曾經存在與七巧板類似的拼圖（裁合板、清少納言智慧板）。

依照組合方式的不同，七巧板可拼成許多不同的形狀。也可以用較少的板子拼出一樣的圖形（七巧板悖論：參考下圖）。

另一方面，誕生於古希臘的「骨片搏鬥」（Ostomachion）則是將正方形分割成14片拼板，一樣屬於剪影拼板遊戲，又稱為「阿基米德的盒子」（loculus Archimedius），曾出現在10世紀成書的覆蓋書寫本（palimpsest，去除原本的文字，再於其上寫下新文字的複本，以羊皮紙構成）中。在20世紀末與21世紀初之間，人們曾試著研究這個覆蓋書寫本，並將其詳細內容寫了下來。

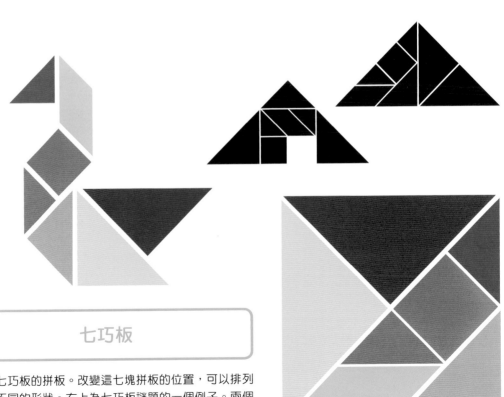

七巧板

右方為七巧板的拼板。改變這七塊拼板的位置，可以排列成各種不同的形狀。右上為七巧板謎題的一個例子。兩個三角形的大小有些微差異。

# 清少納言智慧板

江戶時代的剪影拼板。將正方形裁成七塊，和七巧板一樣，透過改變排列方式來遊玩。不過，這並不是清少納言（966～1025，日本平安時代女作家）想到的遊戲，而是因為玩這個遊戲需要智慧，所以用智慧的代表人物清少納言來命名。

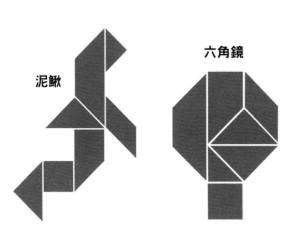

**泥鰍**

**六角鏡**

### 裁合板

有江戶時代七巧板之稱的「裁合板」。圖為《勘者御伽双紙》與書中介紹的一個問題。

# 骨片之戰

由14塊拼板組成，包含2塊四邊形、1塊五邊形、11塊三角形。這些拼板組合成正方形的方法共有536種（排除旋轉、鏡像後重複的組合方法）。Ostomachion一詞源於希臘語Ὀστομάχιον，由ὀστέον（骨頭）+μάχη（戰鬥）組成，意為「骨片搏鬥」，也稱為「阿基米德的盒子」（拉丁文*loculus Archimedius*）另外，有人說ostomachion這個名字與英語的「肚子痛」（stomach）的詞源有關（因為題目難到讓人覺得肚子痛）。

# 把各種形狀的拼塊收納在方框內

由多個正方形連接而成的圖形，稱作「多格骨牌」（polyomino）。多格骨牌中，由 1 個正方形組成者稱作「單格骨牌」（monomino），由 2 個正方形組成者稱作「雙格骨牌」（domino），由 3 個正方形組成者稱作「三格骨牌」（tromino），由 4 個正方形組成者稱作「四格骨牌」（tetromino）。這些詞都是由表示數字的希臘語前綴詞※，與「-omino」字根組合而成。多格骨牌這個名字是1953年時，由美國數學家格倫布（Solomon Golomb, 1932～2016）命名，可說是有點年代的益智遊戲。

這裡讓我們來想想看一個和多格骨牌有關的問題吧！假設現在我們眼前有五種多格骨牌，如右圖所示，分別用相似的英文字母命名為「O四格骨牌」、「T四格骨牌」、「N四格骨牌」、「L四格骨牌」、「I四格骨牌」。

取25個O四格骨牌，可以排成長寬各 5 個O四格骨牌的正方形，邊長為10。那麼，我們有辦法僅用 I 四格骨牌排成相同大小的正方形嗎？（答案在右上角）。

※：用這種方式造詞的例子還包括「單軌電車」（monorail）、「兩人對話」（dialogue）、「三角形」（triangle）、「四腳消波塊」（tetrapod）、「五邊形」（pentagon）、「八度音程」（octave）等。

**O四格骨牌**

**L四格骨牌**

塑膠拼板
（No.5）

將12種五格骨牌（由 5 個正方形組合成的圖形）收納至6×10盒子內的遊戲。照片中是較古老的款式，不過現在仍有販賣同款式的產品。

**左頁解答**

不管將I四格骨牌放在右圖中的哪個地方，都會佔據2個黑格與2個白格。所以說，可以用I四格骨牌排滿的區域，黑格與白格的數目差必為「0」。將25個I四格骨牌（總面積與邊長為10的正方形相等）排在一起時，黑格與白格的數目差仍為「0」。但觀察右圖後會發現，黑格明顯比白格多，兩者相差「4」。因此我們無法用I四格骨牌來填滿這個正方形。

### N四格骨牌

**T四格骨牌**

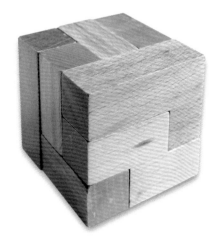

**I四格骨牌**

## 索馬立方
（Soma Cube）

將立體多格骨牌（cube）組合成3×3×3立方體的益智遊戲。由丹麥的數學家海恩（Piet Hein, 1905～1996）發明。

## 挑戰金頭腦
（KATAMINO
也稱為百變方塊）

將各種磚塊（多格骨牌）放入5×13方框內的玩具。組合方式超過3萬種。

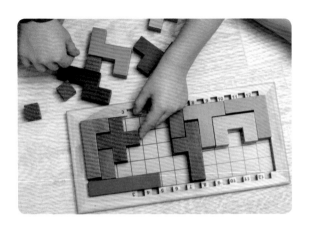

## 21 七巧板　難易度★☆☆☆☆

請用這七塊拼板，拼出以下圖形。

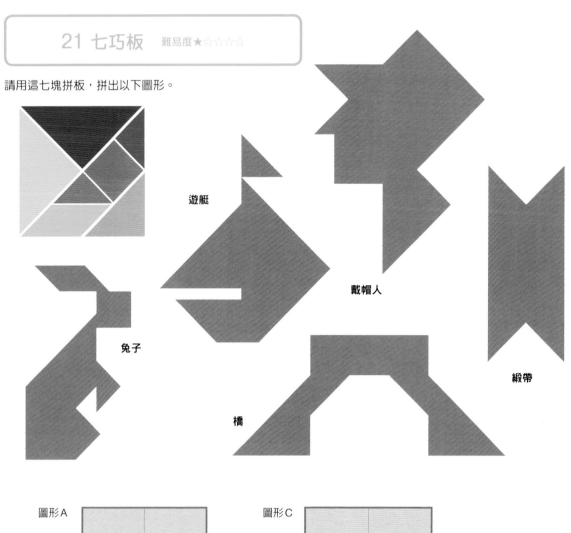

遊艇

戴帽人

兔子

緞帶

橋

圖形A

×4個

圖形C

×4個

例：

×3個

×4個

圖形A×3個

＝

圖形B×4個

## 22 多格骨牌　難易度★★★☆☆

我們可以用不一樣的圖形，組合成相同形狀，如左圖所示。那麼，上圖中的圖形A與圖形C可以組成相同的圖形嗎？請使用４個A或４個C組成相同圖形，可以翻面（問題１）。

# 骨牌是用來推倒的嗎？

聽到骨牌（Dominoes，又稱多米諾骨牌），一般人應該會想到「將許多骨牌排成間隔相等的一列，然後使其依序倒下」的「推骨牌」遊戲。但事實上，骨牌原本和西洋棋、將棋一樣，是一種供多人遊玩的遊戲，有一定的規則。

骨牌的玩法有很多，其中一種具代表性的玩法是「Five-Up」。規則是一個玩家會先拿到5張手牌，接著從手牌中選出一張點數與桌面中央的骨牌點數相同的骨牌放到桌上，以相同點數的一端連接起來。當桌面骨牌序列的兩端點數合計為5的倍數時，玩家便可得分。當手牌中沒有牌可以出時，玩家須從覆蓋的牌堆中抽出一張新的骨牌放入手牌。重複以上步驟，最先出完手牌的就是贏家。此時其他玩家手牌的點數總和除以5，就是贏家獲得的點數。

＊解答在第60頁。第202頁有準備「21 七巧板」會用到的拼塊，可剪下來使用。

## 問題2

將兩種五格骨牌（設其為A、B）組合在一起，可以得到一個由10個正方形組成的圖形。而且A、B可以用另一種方式組合成同一個圖形。請從以下12種五格骨牌中，選出兩個像A與B一樣，可以用不同方式組成相同圖形的五格骨牌。不過，翻面或旋轉後得到相同圖形的情況不算在內。

**共12種五格骨牌**

# 問題21～22
# 的解答

### 21 七巧板

除了這些，七巧板還有很多題目，有
興趣的人一定要自己找看看。有些形
狀很簡單，也有些很困難。第202頁
的附錄也有列出清少納言智慧板，有
興趣的話請多加利用。

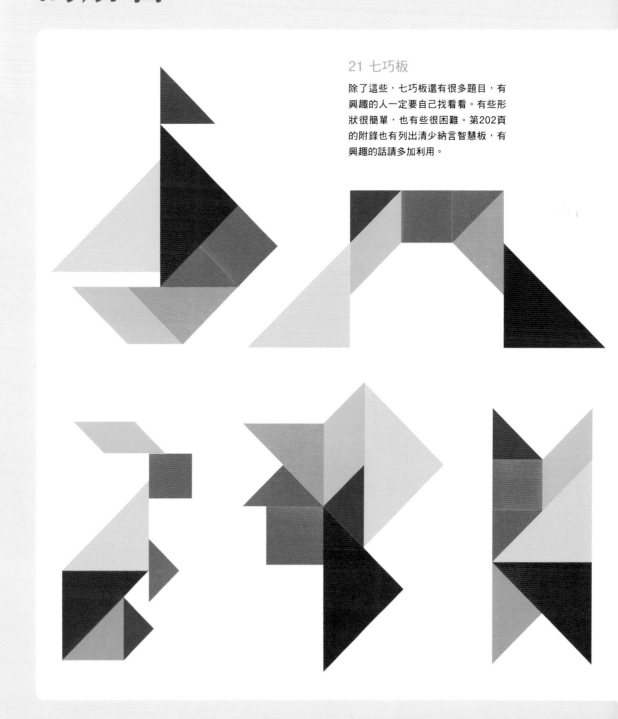

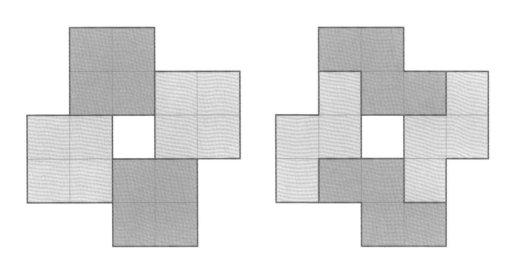

## 22 多格骨牌

用4個圖形A或4個圖形
C，可以得到以上圖形
（翻面後的樣子也是正
解）。像在畫圓一樣把各個
拼塊組合起來，就能得到
這樣的圖形（問題1）。

問題2是個難題。從12種
五格骨牌中選出2種，就有
66種選法。但如果是塑膠
拼板或KATAMINO的狂熱
玩家的話，這題應該不難
才對。

# 進入電腦時代後的益智遊戲新世界

到了1980年代以後,隨著電腦的進步與普及,新型益智遊戲陸續登場。說到代表性的電腦益智遊戲,就不得不提1980年代後期到1990年代引起爆發性狂熱的「俄羅斯方塊」(TETRIS®)。

俄羅斯方塊是蘇聯(現在的俄羅斯)科學家帕基特諾夫(Alexey Pajitnov)在空閒時,以Electronica 60電腦編寫而成。帕基特諾夫本身也非常喜歡圖版遊戲。

俄羅斯方塊遊戲中,四個方塊構成的四格骨牌會一個接一個落下,堆積起來。當一整個橫列塞滿方塊時,這一橫列就會自動消除。若能妥善組合這些方塊,就可以一直玩下去(或者破關)。不過方塊落下速度會逐漸變快,故玩俄羅斯方塊時需要瞬間的判斷力。

益智遊戲是電動玩具的一個分類,除了俄羅斯方塊之外,還有許多名作。譬如名為「上海」的麻將遊戲,有許多可愛角色登場的「魔法氣泡」。玩這些作品時,玩家須要蒐集有特定色彩、形狀、圖樣的東西(或依照特定規則排列),並在限制時間內消除,規則簡單到每個人都能理解,所以任何人都能享受到遊戲的樂趣。

＊「TETRIS」是Tetris Holding, LL○的註冊商標;「益智遊戲上海 Puzz○Game Shanghai」是Sun電子株式會社的註冊商標;「魔法氣泡」是SEG○株式會社的註冊商標。

HOLD

SCORE
9,006

LEVEL
3

LINES
21

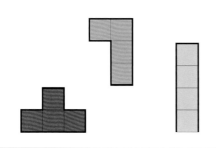

## 俄羅斯方塊（TETRIS®）↓

會讓人聯想到俄羅斯的背景音樂為其一大特徵。
因為人氣相當高，所以也授權了許多衍生作品。

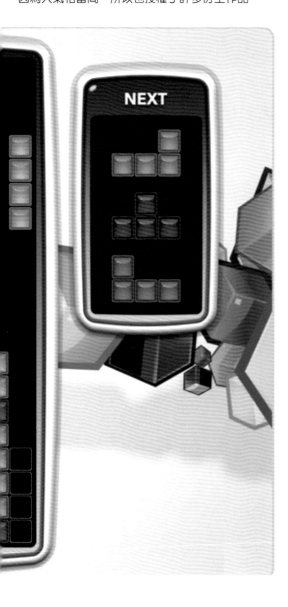

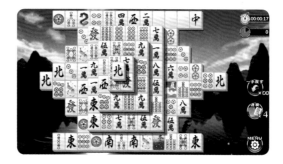

上海

一次拿走兩個相同花樣的麻將牌，目標是拿光所有麻
將牌。已轉移到電腦、電視遊樂器等各個平臺上。

©SEGA

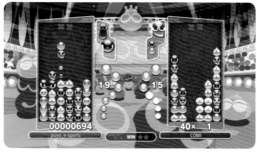

魔法氣泡

將四個顏色相同的「氣泡」縱向或橫向排在一起，便
可消除這些氣泡。於1990年代在日本引起風潮，曾辦
過1萬人以上的大賽。現在也有舉辦許多相關比賽。

# 對螞蟻來說，最遠的地方在哪裡？

假設現在有兩個立方體疊成一個立體形狀，也就是一個1×1×2的長方體，而表面有一隻螞蟻在爬行。假設螞蟻從長方體的某個頂點出發，那麼對這隻螞蟻來說，最遠的地點是哪裡呢？

直覺上來說，應該會認為是另一端的頂點（藍點，右圖B）吧！但令人意外的，正確答案是這個藍點再往內側一些的點（紅點：右圖A）。這個點與該面正方形的鄰近邊線分別距離4分之

1個正方形邊長。

這個問題的作者是小谷善行先生。據說小谷先生的益智遊戲同好們都對這個答案感到十分驚訝，同為益智遊戲作家的蘆原伸之先生也是其中之一。蘆原將這個問題告訴全世界的益智遊戲同好，於是這個問題就被冠上小谷先生的名字，被稱作「Kotani's Ant」（小谷的螞蟻）。

在這個例子之後，人們開始研究其他類型的長方體或圓柱（如

果是圓柱的話，起點就是圓周上的一點）的情況下，會得到什麼答案。不管是長方體還是圓柱，高度越高，紅點（最遠的點）就越靠近中間。

想像一個非常細長，像棒子一樣的長方體。螞蟻需從一個底面上的黑點走到另一個底面的正方形周圍。此時，不管走到另一個底面周圍的哪個點，距離都和棒子長度幾乎相同。而和黑點距離最遠的點，則是和另一端頂點在

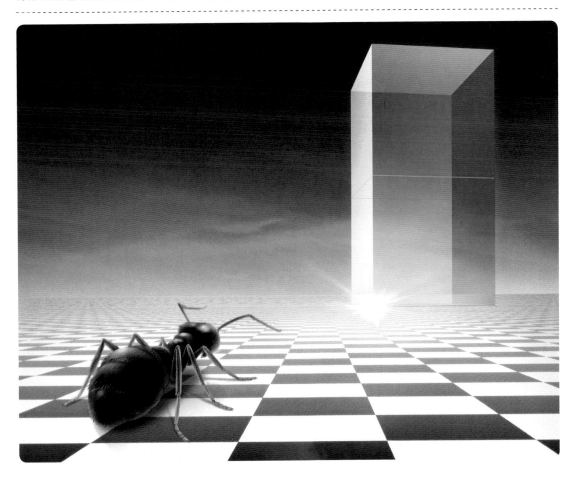

長、寬上分別距離一半邊長的點，也就是正方形的中心。

## 長方體表面上距離最遠的兩個點在哪裡？

高德納（Donald Knuth, 1938～）為美國電腦科學家，著作《電腦程式設計藝術》（*The Art of Computer Programming*）與《泰赫排版軟體》（*TEX*）相

當有名，他相當喜歡益智遊戲，也對這個問題很有興趣。他看到這個問題時，也用了一個問題回覆：「在這個長方體表面上，距離最遠的兩個點在哪裡呢？」

讓我們來解解看這個問題吧！長方體的兩種展開圖（頂面左翻或右翻）重疊後可得到下圖C，圖中最遠兩點連線為紅線與藍線，兩者應該要相等。設這兩個點與該面正方形的鄰近邊線分別

距離 $x$，可以得到紅線長的平方為 $3^2 + (1-2x)^2$，藍線長的平方為 $(2+2x)^2 + (2-2x)^2$，解方程式後可以得到 $x \fallingdotseq 0.366$，故這條線的長度約為3.012。直覺上來說，從頂面正方形的中心到底面正方形的中心，應該是最遠的兩個點，其距離為3，但這距離卻比圖中紅線或藍線的3.012還要短一些些。

**B：直覺上距離最遠的點**

**A：實際上距離最遠的點**

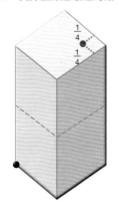

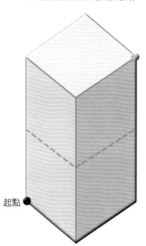

**走向最遠點的四條路徑**

**C：長方體表面上距離最遠的兩個點**

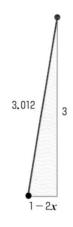

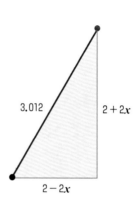

# 3

## 數字的益智遊戲
Number Puzzle

# 如何算出金字塔的高度與月亮的大小？

如果東西太大、太遠，我們便無法直接測量它的長度。這時候，就可以運用三角形的相似性質來測量長度。希臘一名叫作泰利斯（Thales）的數學家，就用這種方法測量了金字塔的高度。

如右圖所示，金字塔與棒子及它們的影子可以構成兩個相似的直角三角形。同一時刻，金字塔高度與金字塔影長的比，會與地面直立的棒子高度與棒子影長的比相同。泰利斯利用這個原理，由棒子高度、棒子影長、金字塔影長，計算出金字塔的高度。

## 月亮的大小量得出來嗎？

除了太陽之外，月亮是肉眼可見的天體中，唯一可以感覺得到大小的星球。很久以前，希臘一名叫作喜帕恰斯（Hipparkhos）的哲學家，就趁著月蝕時，由地球在月球上的影子大小，推測月球直徑約為地球的 4 分之 1。這是在西元前發生的事。

若要測量月球的正確直徑，須要以月球的視直徑（以角度表示肉眼看到的直徑）為底邊，觀測者的眼睛為頂點，做一個等腰三角形，等腰三角形頂點到底邊的距離就是地球到月球的距離，接著再用相似的原理計算月球大小。計算太陽系其他行星，如火星、木星的直徑時，也會用到這種方法。

那麼，從地球到月球的距離是多少呢？包括地球在內的所有行星，都是以橢圓軌道繞著太陽公轉。同樣地，月球也是以橢圓軌道繞著地球轉，所以月球與地球的距離並不固定。

現在我們可以從地球發射強力無線電波，記錄電波從月球表面反射回地球的時間，就可以計算

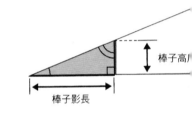

棒子高度

棒子影長

出某時間點下，月球與地球的正確距離。結果發現，月球與地球的距離會在35萬～43萬公里之間變化，平均為38萬4400公里。

在這個平均距離下，月球的視直徑約為31分6秒。這個角度相當於一個1公分的物體放在1公尺遠處的視角。

## 用5日圓硬幣計算月球大小

如右下圖所示，準備兩個厚紙板，做成雙層紙筒。將5日圓硬幣固定在紙筒末端，然後調整內側紙筒的位置，使紙筒能夠伸縮改變整體長度。在滿月的夜晚，調整紙筒長度，使眼睛看出去的月球大小剛好等於5日圓硬幣中間的孔洞，然後記下此時的紙筒長度。

5日圓硬幣的孔洞大小為5.2毫米。假設此時月球與地球的距離為38萬4400公里，便可計算出月球的約略大小。

假設5日圓硬幣的孔洞大小與月球剛好相同時，紙筒長度為57公分。此時三角形ABC與三角形ADE為相似三角形，所以BC：AM會等於DE（＝$x$）：AN。將筒身長度、5日圓硬幣直徑、地球與月球的距離代入，便可計算出月球直徑。答案與月球的正確直徑3474公里相當接近。

$$5.2：570＝x：384400$$
$$570×x＝5.2×384400$$
$$x≒3510$$

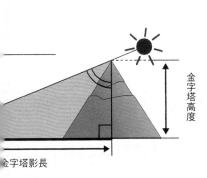

金字塔高度

金字塔影長

金字塔與它的影子可構成一個直角三角形、棒子與它的影子可構成另一個直角三角形，兩個直角三角形的三個角度完全相等，故為相似三角形。兩者的影長與棒子高度為已知，故可由此計算出金字塔的高度。

### 雙層筒的製作方式（其中一種方法）

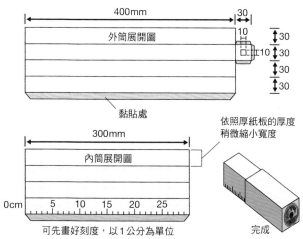

外筒展開圖

400mm　30

10

30
30
30
30

黏貼處

300mm

內筒展開圖

依照厚紙板的厚度稍微縮小寬度

0cm　5　10　15　20　25

可先畫好刻度，以1公分為單位

完成

### 月球直徑為等腰三角形的底邊

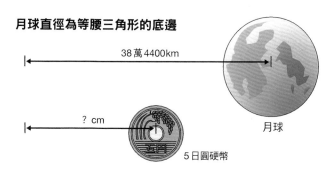

38萬4400km

月球

? cm

5日圓硬幣

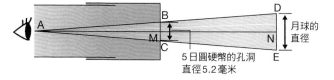

A

B
M C

D

N

E

月球的直徑

5日圓硬幣的孔洞直徑5.2毫米

COLUMN

# 馬雅文明中，由點與棒組合而成的神奇數字

「馬雅文明」大約誕生於2000年前，以現在的墨西哥南部與瓜地馬拉為中心往外發展。至今考古學家們已發現了許多石碑與神殿的遺跡，馬雅人顯然曾在這些地方建立過大都市。馬雅文明會使用「馬雅文字」這種神祕的圖像文字，也有發達的天文學，使用260日的短曆與365日的長曆組成獨特曆法。

## 馬雅數字與20進位法

馬雅文明使用的「馬雅數字」擁有獨特的形式。譬如0是「形似眼睛的貝殼圖樣」，其他數字則由代表1的「點」與代表5的「棒」組合而成，位數為縱向排列。馬雅數字有個很大的特徵，那就是二十進位，和我們日常生活中使用的十進位有很大的不同。

假設我們要用馬雅數字來表示130。用130除以做為單位的20，商為6，餘數為10。也就是說「130＝20×6＋10」。所以130在二十進位法中須表示成「第一位是10，第二位是6」的兩位數字，且須由下往上寫（右圖中間）。

考古學家們認為馬雅人可以運用這些數字，正確進行大小超過10億的複雜計算。但為什麼馬雅人擁有如此豐富的數學知識，至今仍是個謎。

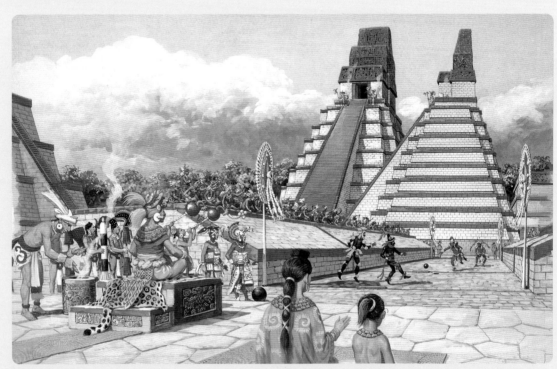

馬雅文明全盛時期的插圖想像。背景是有著鮮艷色彩的金字塔，前方則有球場在舉辦祈求豐收的儀式性球賽。觀賞球賽的是馬雅國王與統治階級等人。

## 馬雅數字（0～20）

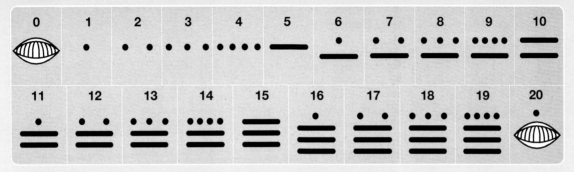

### 如何寫出130

$$20\overline{)130}\cdots10$$
$$\phantom{20)}6$$

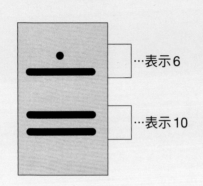

…表示6

…表示10

---

### 挑戰寫出馬雅數字

請由以上說明，試著將以下十進位的數字改寫成馬雅數字。

① 54　　② 365　　③ 1992

①

$$20\overline{)54}\cdots14$$
$$\phantom{20)}2$$

2

14

②

$$20\overline{)365}\cdots5$$
$$\phantom{20)}18$$

18

5

③

$$20\overline{)1992}\cdots12$$
$$20\overline{)\phantom{19}99}\cdots19$$
$$\phantom{20)19}4$$

4

19

12

# 任一列或任一行的總和都相同的「魔方陣」

在 $n \times n$ 的正方形格子內填上數字，使每個縱行、橫列、對角線的加總都相等，這樣的數字排列方式稱作「魔方陣」。

魔方陣自古就是人們相當感興趣的對象。譬如印度古都——克久拉霍（Khajuraho）的耆那教寺廟內，就發現了名為「三十四對聯詩歌」（Chautisa）的石碑（約10世紀左右）上刻有每行、列、對角線的加總都等於34的魔方陣。另外，在繪畫中也可見魔方陣的蹤影，例如德國文藝復興時期的代表畫家杜勒（Albrecht Dürer,1471～1528）於1514年製作的銅版畫《憂鬱 I》（*Melencolia I*）中，就畫著天秤、圓規、鐘，以及一個4×4的魔方陣。

最古老的魔方陣出現在距今4000年前的中國古老傳說。當時大禹在治水時，於洛水（黃河的支流）發現一隻背部有奇怪圖樣的烏龜，他試著數了一下圖樣上的點數，發現每個縱行、每個橫列，以及對角線上的點數總和皆為15。這個神祕的圖樣被稱作「洛書」，與現身於黃河的龍馬（擁有龍頭的馬）所背負的「河圖」，並列為中國各種占卜、風水、西洋數祕術（numerology，用數字來占卜）的起源。

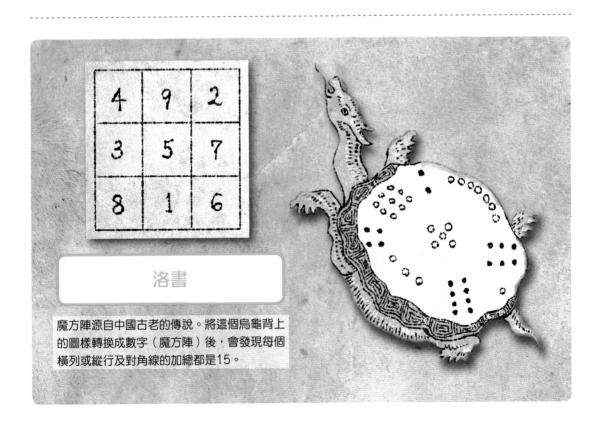

洛書

魔方陣源自中國古老的傳說。將這個烏龜背上的圖樣轉換成數字（魔方陣）後，會發現每個橫列或縱行及對角線的加總都是15。

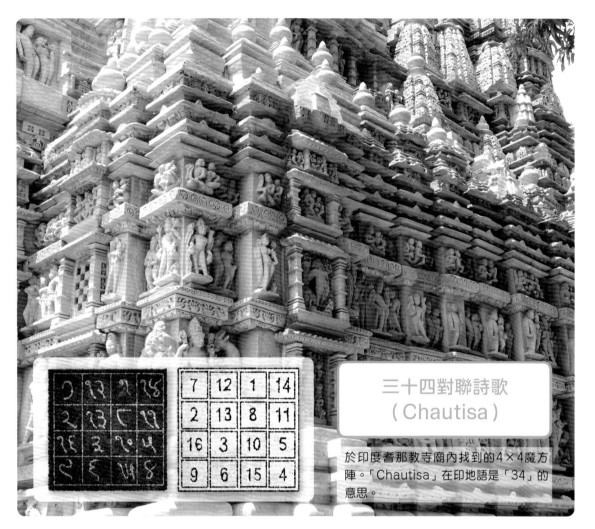

三十四對聯詩歌
（Chautisa）

於印度耆那教寺廟內找到的4×4魔方
陣。「Chautisa」在印地語是「34」的
意思。

| 7 | 12 | 1 | 14 |
| 2 | 13 | 8 | 11 |
| 16 | 3 | 10 | 5 |
| 9 | 6 | 15 | 4 |

**圓陣**
與魔方陣一樣，每一排數字
的總和皆相等。

《算法闕疑抄》

日本數學書《算法闕疑抄》中，記錄了4×4的魔方陣與圓陣。日本江
戶時代的人們也很喜歡魔方陣，創造了許多魔方陣的變體。

填
數
字
遊
戲
／
數
獨

# 由魔方陣衍伸出來的數獨

**說** 到填數字遊戲（Number place），就是指在9×9的正方形方格內填上數字的益智遊戲。這是由美國建築師加恩斯（Howard Garns, 1905～1989）提出的遊戲，於1979年由紐約的《戴爾鉛筆字謎遊戲》（*Dell Puzzles & Word Games*）雜誌出版。18世紀的數學家歐拉（參考第16頁）曾提出一種遊戲拉丁方陣（Latin square），玩家須在方格內不重複地填入各個數字。加恩斯以此為基礎，再加上「將正方形劃為3×3的九宮格，每個宮格內的數字不能重複」這項新條件。這個新穎的想法讓難度一口氣提升了許多，解起來也更加有趣。

將這種填數字遊戲引進日本的是Nikoli公司的鍛治真起先生。他在1984年以「每種數字只能有一個」為題，出版了這個益智遊戲，後來被人們稱作「數獨」（Sudoku），並在世界各地迅速紅了起來。

2006年，世界數獨錦標賽（World Sudoku Championship）在義大利舉行。第一屆大賽由捷克與美國的選手獲得獎牌。臺灣也有數獨發展協會，提供教學與解題分析，供同好討論解題。

\*「數獨」（Sudoku）是株式會社Nikoli的註冊商標

| 6 | 9 |   | 8 |   | 1 | 2 | 4 | 3 |
|---|---|---|---|---|---|---|---|---|
| 2 |   | 8 |   | 4 |   | 5 |   | 6 |
|   |   | 3 | 5 | 9 | 6 | 2 | 1 | 7 | 8 |
| 3 | 2 | 1 |   | 8 | 7 | 4 |   | 9 |
| 7 | 5 | 9 | 3 |   | 4 | 6 | 8 |   |
| 8 | 6 | 4 | 2 | 9 |   | 7 | 3 | 1 |
| 9 | 7 |   | 5 | 2 | 6 | 8 | 1 |   |
| 5 |   | 6 |   | 3 |   | 9 |   | 7 |
| 1 | 8 | 2 | 4 |   | 9 |   | 6 | 5 |

**基本解法（例）**

數獨的解法很多，在簡單的題目中，可先將焦點放在尋找有沒有哪一行、哪一列、哪一個宮格「只剩一格沒有數字」，或是「只有一個數字還沒被填入」，就能陸續推測出其他數字了。

3
5
1
4
6
2

填數字遊戲／數獨

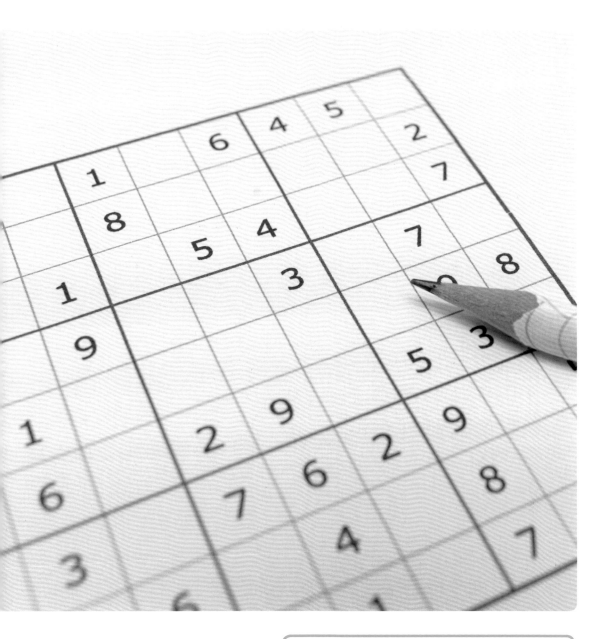

| 4 | 6 | 5 |
|---|---|---|
| 2 | 1 | 3 |
| 5 | 4 | 2 |
| 1 | 3 | 6 |
| 3 |   | 1 |
| 6 | 5 | 4 |

| 3 | 4 |   | 1 |
|---|---|---|---|
| 2 | 1 | 3 | 4 |
| 1 | 2 | 4 | 3 |
| 4 |   | 1 | 2 |

## 填數字遊戲（數獨）

將9×9的正方形方格切成3×3的九宮格，然後將數字填入這些格子。每一個宮格、每一橫列、每一縱行的數字都不能重複。除了這種格式之外，還有4×4或6×6的方格，以及將數字換成字母的衍生格式。

問題1

| | | | | 1 | | | | |
|---|---|---|---|---|---|---|---|---|
| | 2 | | 7 | 8 | 4 | | 1 | |
| | | 1 | 3 | 2 | 5 | 9 | | |
| | 4 | 5 | 2 | | 3 | 8 | 7 | |
| 7 | 8 | 6 | | | | 4 | 2 | 3 |
| | 1 | 2 | 4 | | 8 | 5 | 9 | |
| | | 8 | 5 | 4 | 6 | 7 | | |
| | 3 | | 1 | 9 | 2 | | 8 | |
| | | | | 3 | | | | |

## 23 填數字遊戲（數獨）難易度★★★☆☆

請在空格內填入1～9的數字。其中，每一縱行、每一橫列，以及每一個由粗線外框圈住的宮格內，皆不能填入相同數字。可剪下第202頁的附錄來小試身手。

| 7 | | | | 9 | | | | 8 |
|---|---|---|---|---|---|---|---|---|
| | 5 | | 8 | | 6 | | 1 | |
| | | 3 | | | | 4 | | |
| | 4 | | 3 | | 9 | | 7 | |
| 8 | | | | 2 | | | | 3 |
| | 2 | | 6 | | 1 | | 9 | |
| | | 5 | | | | 6 | | |
| | 7 | | 4 | | 5 | | 8 | |
| 1 | | | | 6 | | | | 5 |

| | 3 | 4 | | | | 7 | 2 | |
|---|---|---|---|---|---|---|---|---|
| 7 | 8 | 2 | 5 | | 1 | 9 | 4 | 6 |
| 9 | 7 | 6 | 4 | 2 | 3 | 1 | 5 | 8 |
| 8 | 4 | 1 | 6 | 5 | 7 | 3 | 9 | 2 |
| | 2 | 5 | 1 | 8 | 9 | 4 | 6 | |
| | | 8 | 9 | 1 | 2 | 5 | | |
| | | | 3 | 6 | 8 | | | |
| | | | | 4 | | | | |

問題2

問題3

## 24 魔方陣與數陣
難易度★★☆☆☆

某人想試著用 1 到16的數字製作一個4×4的魔方陣，卻因故中斷。請你將剩餘數字填入，完成這個魔方陣（問題1）。

提示：將用到的數字全部加總，再除以一個橫列的格子數（如果是３×３的魔方陣，就是除以３），就可以得到整列的數字加總。３×３的魔方陣中，所有數字加總為45，除以３後可以得到每一列的數字加總為15。

| | | 8 | 13 |
|---|---|---|---|
| | 15 | | |
| | 4 | 14 | |
| | | | 2 |

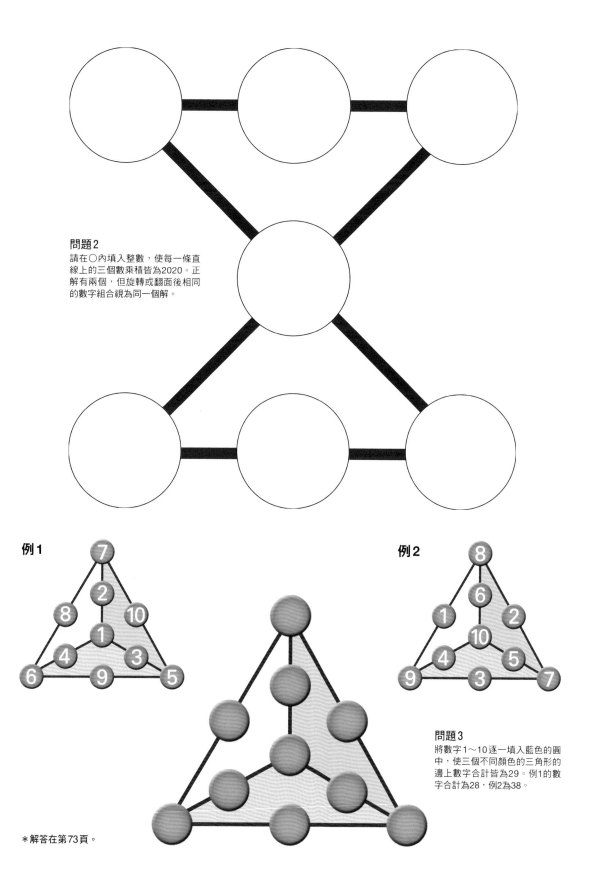

**問題2**
請在○內填入整數，使每一條直線上的三個數乘積皆為2020。正解有兩個，但旋轉或翻面後相同的數字組合視為同一個解。

**例1**

**例2**

**問題3**
將數字1～10逐一填入藍色的圓中，使三個不同顏色的三角形的邊上數字合計皆為29。例1的數字合計為28，例2為38。

\*解答在第73頁。

# 問題23～24 的解答

## 填數字遊戲（數獨）

| 8 | 5 | 3 | 6 | 1 | 9 | 2 | 4 | 7 |
|---|---|---|---|---|---|---|---|---|
| 6 | 2 | 9 | 7 | 8 | 4 | 3 | 1 | 5 |
| 4 | 7 | 1 | 3 | 2 | 5 | 9 | 6 | 8 |
| 9 | 4 | 5 | 2 | 6 | 3 | 8 | 7 | 1 |
| 7 | 8 | 6 | 9 | 5 | 1 | 4 | 2 | 3 |
| 3 | 1 | 2 | 4 | 7 | 8 | 5 | 9 | 6 |
| 1 | 9 | 8 | 5 | 4 | 6 | 7 | 3 | 2 |
| 5 | 3 | 7 | 1 | 9 | 2 | 6 | 8 | 4 |
| 2 | 6 | 4 | 8 | 3 | 7 | 1 | 5 | 9 |

| 7 | 1 | 4 | 2 | 9 | 3 | 5 | 6 | 8 |
|---|---|---|---|---|---|---|---|---|
| 9 | 5 | 2 | 8 | 4 | 6 | 3 | 1 | 7 |
| 6 | 8 | 3 | 5 | 1 | 7 | 4 | 2 | 9 |
| 5 | 4 | 1 | 3 | 8 | 9 | 2 | 7 | 6 |
| 8 | 6 | 9 | 7 | 2 | 4 | 1 | 5 | 3 |
| 3 | 2 | 7 | 6 | 5 | 1 | 8 | 9 | 4 |
| 4 | 9 | 5 | 1 | 7 | 8 | 6 | 3 | 2 |
| 2 | 7 | 6 | 4 | 3 | 5 | 9 | 8 | 1 |
| 1 | 3 | 8 | 9 | 6 | 2 | 7 | 4 | 5 |

| 6 | 5 | 9 | 2 | 7 | 4 | 8 | 3 | 1 |
|---|---|---|---|---|---|---|---|---|
| 1 | 3 | 4 | 8 | 9 | 6 | 7 | 2 | 5 |
| 7 | 8 | 2 | 5 | 3 | 1 | 9 | 4 | 6 |
| 9 | 7 | 6 | 4 | 2 | 3 | 1 | 5 | 8 |
| 8 | 4 | 1 | 6 | 5 | 7 | 3 | 9 | 2 |
| 3 | 2 | 5 | 1 | 8 | 9 | 4 | 6 | 7 |
| 4 | 6 | 8 | 9 | 1 | 2 | 5 | 7 | 3 |
| 5 | 9 | 7 | 3 | 6 | 8 | 2 | 1 | 4 |
| 2 | 1 | 3 | 7 | 4 | 5 | 6 | 8 | 9 |

## 24 魔方陣

將1～16的數字填入4×4的魔方陣時，各列數字合計應為34。故可立刻計算出左上角數字為3，並推測相關的格子應填入10和5。接著可思考「16要填入哪格？」由當下擁有的資訊可以知道，要是將16填入左下角以外的格子，會出現單列或單行總和超過34的情況，所以16一定是填在左下角。

| 3 | 10 | 8 | 13 |
|---|---|---|---|
| 6 | 15 | 1 | 12 |
| 9 | 4 | 14 | 7 |
| 16 | 5 | 11 | 2 |

問題2

將2020這個數改寫成整數相乘的形式（質因數分解），可以得到2020 ＝2×2×5×101。再來就是決定如何分配2、2、5、101。別忘了也可以使用1。

問題3

答案不只一個。此外，也可做出邊上數字合計為30～33的配置，如右圖所示。

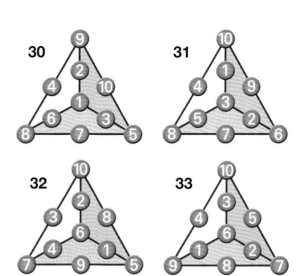

# 與數字排列規則有關的數列問題

「**數**字問題」中，數字須以一定規則排列（不過沒有明確定義）。舉例來說，棒球是一個9對9的運動競賽，且每個棒球選手都有背號，不過站上打席的順序（棒次）會另外排序。這種背號與棒次的關係也可以用來出題。

假設有個棒球隊的選手背號分別是1～9號。每位選手的背號都和棒次不同，且偶數背號的選手都是偶數棒次。另外，每位選手和他前後棒次選手的背號差都大於1。那麼，

棒次為1～9的選手背號依序是多少呢？

答案有兩個，分別是「3, 8, 5, 2, 7, 4, 9, 6, 1」與「9, 4, 1, 6, 3, 8, 5, 2, 7」。兩者的棒次與背號有著一體兩面的關係。也就是說，若棒次1～9的選手背號依序為「3, 8, 5, 2, 7, 4, 9, 6, 1」，那麼背號1～9的選手棒次就是「9, 4, 1, 6, 3, 8, 5, 2, 7」。

# 將棋盤上的數列問題

日本將棋中的「飛車」類似中國象棋的「車」，可以縱向或橫向移動，不限移動格數。飛車在某些條件下可以翻面升級成「龍」，龍除了飛車的走法之外，還可以斜向走一格（圖1：橘色部分）。請將9個「龍」配置在將棋盤上的綠色部分（圖2）。其中，任兩隻「龍」不能吃到對方。

圖1：可移動的區域（橘色）

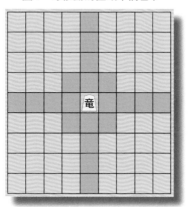

圖2：可配置的位置（綠色）

## 將棋盤問題的答案

事實上，這個問題與棒球的棒次問題在本質上完全相同。「龍」位於第幾個橫列、第幾個縱行，分別對應打者的背號、棒次。「龍」的配置方式的答案如上圖。由圖可以看出，棒次1～9的選手背號分別為「3, 8, 5, 2, 7, 4, 9, 6, 1」。

□, 1, 2, 3, 5, 4, 4, 2, 2, 2, 2, 3, 4, 5, 7,

6, 6, 4, 4, 4, 4, 5, 6, 7, 9, 8, 8, 6, 6, 6,

5, 6, 7, 8, 10, 9, 9, 7, 7, 7, 7, 8, 9,

10, 12, 11, 11, 9, 9, 9, 6, 7, 8, 9, 11,

10, 10, 8, 8, 8, 6, 7, 8, 9, 11, 10, 10, 8,

8, 8, 4, 5, 6, 7, 9, 8, 8, 6, 6, 6, 4, 5, 6,

7, 9, 8, 8, 6, 6,

6, 4, 5, 6, 7, 9,

8, 8, 6, 6, 6, …

## 25 神奇的數列、字母列

難易度 ★☆☆☆☆

左方數列與右方字母列中的□，分別該填入什麼數字或字母呢？另外，你看得出右方字母列是如何寫出來的嗎？

□ STFFSSENT

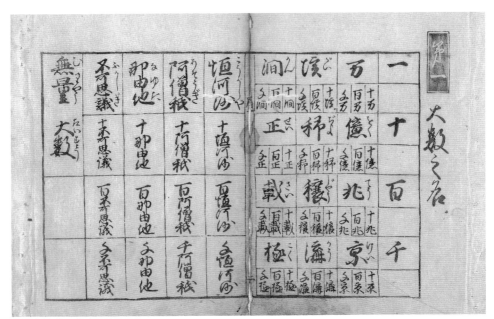

《塵劫記》

E
T
T
F
F
S
S
E
N
T

T
T
T
T
T
T
T
T
T

## 26 中文正整數名稱辭典

難易度 ★★☆☆☆

假設有部《中文正整數名稱辭典》，裡面每個辭條都是一個正整數。辭條排列方式和一般辭典一樣，都是用部首筆畫排列。

### 問題1

假設書中只收錄 1 億以下的正整數，那麼最後一個辭條會是多少？

### 問題2

若辭典收錄了所有正整數，那麼第二個辭條會是多少？

＊解答在第86頁。

## 謎之蟲成蟲每天會生下 1 隻幼蟲

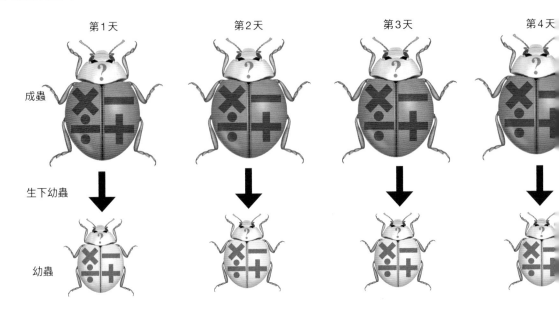

## 生下的幼蟲經過 2 天後會長成成蟲，隔天起會開始生下幼蟲

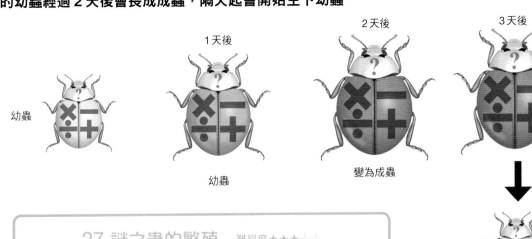

### 27 謎之蟲的繁殖　難易度★★★☆☆

「謎之蟲」的成蟲每天會生下 1 隻幼蟲。幼蟲在 2 天後會長成成蟲。變為成蟲的謎之蟲於隔天起會開始生下幼蟲，之後每天生下 1 隻幼蟲。另外，謎之蟲沒有雌雄之分，所有成蟲都有辦法生下幼蟲。假設第 1 天有 1 隻謎之蟲，那麼到了第 10 天時會有幾隻謎之蟲呢？並假設這 10 天內，沒有任何個體死亡。

＊解答在第 87 頁。

## 28 類費氏數列  難易度★★★☆☆

費氏數列會按「1, 1, 2, 3, 5, 8, 13, 21, 34, 55, 89, 144, ……」的規則接續下去。第3個數是1+1＝2，第4個數是1+2＝3，第5個數是2+3＝5，依此類推，即「數列中的任一數等於前兩個數的加總」。以下問題提到的數列，也是用這個規則建構出來的「類費氏數列」（Fibonacci-like），請您挑戰看看。

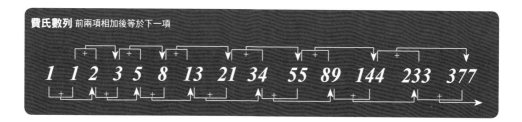

**費氏數列** 前兩項相加後等於下一項

1  1  2  3  5  8  13  21  34  55  89  144  233  377

### 問題1

下方是某個類費氏數列的一部分。如果生成這個數列的規則與類費氏數列相同，那麼■與●分別應該填入什麼樣的數呢？

$$\cdots, \ 333, \ \blacksquare, \ \bullet, \ 579, \ \cdots$$

### 問題2

以下數列的生成規則與費氏數列相同。假設A與B是0～9間的某個數字，那麼A和B要分別等於多少，才能符合這個數列的規則呢？其中，所有A代表的數字皆相同，所有B代表的數字皆相同。

$$\cdots, \ A, \ BA, \ AB, \ \cdots$$

<div>

◆ 專欄 COLUMN　　**美感與和諧的祕密「黃金比例」**

埃及吉薩（Giza）的古夫（Khufu）金字塔是由230萬個巨石堆疊而成，平均每個巨石重達2.5噸。據說這個金字塔之所以看起來那麼美，是因為側面正三角形與底面正方形的夾角為52度。也因為這樣，所以金字塔的高度（約146公尺）與底面正方形邊長（約230公尺）的比例為「146：230＝1：約1.6」，也就是5：8。

　　這個比例（精確來說應該是一個無理數的比例）是從5000年前至今，東西方文明的共同瑰寶。不論是米洛（Milo）的維納斯、奈良的五重塔，都可以看到這個比例的存在，15世紀末時，方濟各會的僧侶帕西奧利（Luca Pacioli）相當喜歡這個比例，以這個比例為題，寫下了《黃金比例》（*Divina proportione*，直譯為神聖的比例）一書。這就是黃金分割或黃金比例等用語的由來。

</div>

# 問題25～28
# 的解答

## 25 神奇的數列、字母列

**數列**
正解為「13」。這串數列是將整數（1, 2, 3, ……）改寫成漢字（一、二、三, ……）時的筆劃數。1的前面是0（零），筆劃數為13。

零 = 13劃

**英文字母**
這是英文中序數等單字的首字母（first、second、third、……）。所以答案是「F」。

| | |
|---|---|
| **First** | Seventh |
| Second | Eighth |
| Third | Ninth |
| Fourth | Tenth |
| Fifth | Eleventh |
| Sixth | |

## 26 中文正整數名稱辭典

　　辭條的排列順序：先比第一個字的部首筆劃，較少者排前面；若第一個字的部首筆劃相同時，比較第一個字的剩餘筆劃，較少者排前面；若第一個字相同時，比第二個字的部首筆劃，較少者排前面。依此類推。

　　「1億以下正整數的最後一個辭條」的第一個字必須是「一」到「九」其中一個，部首筆劃最多的是「四」，所以這個辭一定是「四」開頭；這個辭的第二個字可以是「十」「百」「千」「萬」，「萬」的部首筆劃最多，所以一定是「萬」；這個辭的第三個字可以是「零」到「九」，「零」的部首筆劃最多，所以一定是「零」；這個辭的第四個字可以是「一」到「九」，「四」的部首筆劃最多，所以一定是「四」；這個辭的第五個字可以是「十」或「百」，「百」的部首筆劃最多，所以一定是「百」；這個辭的第六個字可以是「零」到「九」，「零」的部首筆劃最多，所以一定是「零」；這個辭的最後一個字可以是「一」到「九」，「四」的部首筆劃最多，所以一定是「四」。
問題1的答案為「四萬零四百零四」。

　　所有正整數的第一個辭條當然是一，緊接其後的也是一字開頭的辭條：包括一百、一千、一萬……一阿僧祇、一那由他、一不可思議、一無量數。其中『不』為「一」部，部首筆劃最少，所以它排在「一」之後，是第二個辭條。
問題2的答案為「一不可思議」。

…成蟲　　…幼蟲　　…次日將長成成蟲的幼蟲

| 2 | 3 | 4 | 5 | 6 | 7 | 8 | 9 | 10 |
|---|---|---|---|---|---|---|---|---|
| 2 | 3 | 4 | 6 | 9 | 13 | 19 | 28 | 41 |

### 27 謎之蟲的繁殖

正確答案為41隻。三天前生下的幼蟲，會在前一天長成成蟲。換言之，三天前有多少蟲（成蟲＋幼蟲），今天就會生下多少幼蟲。所以「昨天的蟲數」加上「三天前的蟲數」，會等於今天的蟲數。

＋

### 28 類費氏數列

問題1：由題意可知●－■＝333、●＋■＝579，解方程式可以得到■＝（579－333）÷2＝123；●＝（579＋333）÷2＝456。

問題2：由題意可知A＋BA＝AB。兩位數數字加上一位數數字後，十位數從B進位成A，這表示A比B大1。另外，兩個A相加後，和的個位數為B。同時滿足這兩個條件的A與B只有一種可能，那就是A＝9、B＝8。所以答案是「9, 89, 98」。

# 選出特定元素組合在一起的問題

依照某些條件，從多種元素中選出特定元素的問題，稱作「組合問題」。硬幣問題就是一個代表性的例子。

有一天，A同學計算存錢筒內有多少錢，結果為150日圓。這150日圓為15枚硬幣金額的加總。媽媽對A說：「存了不少錢呢，真厲害！」A則是有些尷尬地回應：「可是硬幣有1日圓、5日圓、10日圓、50日圓、100日圓五種，這裡面卻只有四種。」那麼，A同學缺的究竟是哪一種硬幣呢？

用15枚硬幣組合成150日圓的方式共有五種，包括「100日圓1枚、10日圓4枚、1日圓10枚」、「100日圓1枚、5日圓9枚、1日圓5枚」、「50日圓2枚、10日圓1枚、5日圓7枚、1日圓5枚」、「50日圓1枚、10日圓6枚、5日圓8枚」、「10日圓15枚」。其中，只有第三種組合方式由四種硬幣組成。所以，A同學缺的是「100日圓」硬幣。

全部共150日圓

1日圓

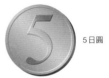
5日圓

10日圓

50日圓

100日圓

---

A同學可能擁有的
硬幣組合

①100日圓1枚、10日圓4枚、1日圓10枚
②100日圓1枚、5日圓9枚、1日圓5枚
③50日圓2枚、10日圓1枚、5日圓7枚、1日圓5枚
④50日圓1枚、10日圓6枚、5日圓8枚
⑤10日圓15枚

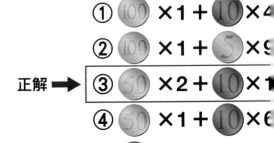

① 100 ×1＋ 10 ×4

② 100 ×1＋ 5 ×9

正解 ➡ ③ 50 ×2＋ 10 ×1

④ 50 ×1＋ 10 ×6

⑤ 10 ×15＝150

×10 = 150

×5 = 150

×7 + ⬤ ×5 = 150

×8 = 150

### 原本應該要找多少零錢？

一名顧客到商店裡買東西。結帳時，因為總金額小於1000日圓，所以客人拿出1000日圓給店員找零。櫃檯的店員找了6枚硬幣的零錢給顧客。不過，迷糊的店員找零時，把50日圓硬幣當成了100日圓、把10日圓硬幣當成了50日圓、把100日圓硬幣當成了10日圓。所以顧客拿到的零錢比正確的零錢多了270日圓。那麼，原本顧客應該要拿到多少零錢才對呢？

＊解答在第90頁。

提示：以式子表示顧客原本應該拿到的零錢，以及實際拿到的零錢。

## 29 彎來彎去的散步　難易度★★☆☆☆

最新的機器人「謎題君」走到可以轉彎的路口時一定會轉彎。若試著分析謎題君走上街道後的移動路線，會發現不管謎題君怎麼走，在每一條路上的前進方向都固定，如圖 1 所示。這種性質稱作「奇偶性」（parity）。試思考以下問題。

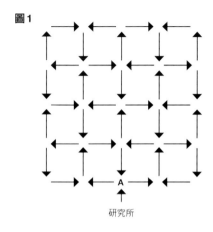

圖1

A

研究所

### 問題1

若道路如圖所示，那麼謎題君從研究所出發之後，能夠回到研究所嗎？如果可以的話，路線會是什麼樣子呢？其中，除了研究所前的路口之外，不能經過相同地點。

### 問題2

謎題君這次的目的地是麵包店（●記號處）。如果要前往麵包店再回來的話，該走哪條路才好呢？請盡可能選擇較短的路線。

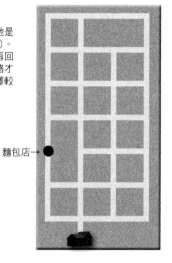

麵包店→

### 第89頁的解答

找錢時把50日圓硬幣當成100日圓的話，顧客拿到的零錢會－50日圓；把10日圓硬幣當成50日圓的話，顧客拿到的零錢會－40日圓；把100日圓硬幣當成10日圓的話，顧客拿到的零錢會＋90日圓。令顧客應拿到的零錢中，100日圓、50日圓、10日圓硬幣枚數分別為a、b、c，可列出－50×a－40×b＋90×c＝270。硬幣共有6枚，故只有當a為1、b為1、c為4時可以滿足條件，而原本顧客應拿到的零錢為「190日圓」。

## 30 押壽司問題（→）　難易度★★☆☆☆

請完成這個縱橫各6格的押壽司。壽司料需一格格放入，共有魚、鮭魚、蝦、海鰻、蛋、鮪魚等六種料。請妥善配置壽司料位置，使押壽司被各種方式切開時（參考右頁右端），每一份都六種料各一格。

## 31 B君換座位

難易度★★☆☆☆

某天，B君的班級要換座位。B君相當期待換座位，但新座位卻和原本的座位相同。失望的B君於是向老師請求「希望能夠再換一次座位」。B君班級共有40人。那麼，老師應該要答應B君的要求嗎？

＊解答在第94頁

專欄 COLUMN

## 質數蟬

美國有兩種蟬，分別在出生的13年後、17年後羽化（棲息在地底的幼蟲爬上地面，轉變成成蟲）。13與17都是質數，所以這些蟬被稱作「質數蟬」。一般認為，質數蟬的祖先也演化出了羽化週期不同（譬如14年、15年）的族群。羽化週期不同的族群，偶爾會在同年一起羽化。當羽化週期不同的蟬雜交時，後代的羽化週期會與親代不同，使這個羽化週期的蟬族群變小。質數蟬比較不會和其他族群在同一年羽化，所以能夠一直延續到現在，不致滅絕。

### 切開方式

6縱行

6橫列

2縱行3橫列

3縱行2橫列

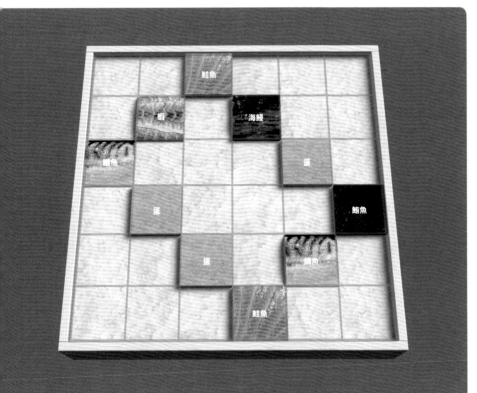

## 32 金庫的鑰匙　難易度★★★☆☆

某家的三兄弟共同擁有一個金庫，但三人都擔心其中某人會把金庫內的東西拿走，於是三人準備了A、B、C三個鑰匙孔的金庫。長男拿著A、B的鑰匙；次男拿著A、C的鑰匙；三男拿著B、C的鑰匙。至少要有兩人到場，才能打開金庫的門。

在另一個家中有四兄弟，對彼此的猜忌比前面那群三兄弟還要嚴重。四人希望至少要有三人到場才能打開金庫。那麼他們須要準備有幾個鑰匙孔的金庫，鑰匙又該如何分配呢？

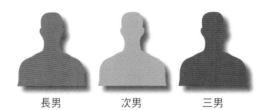

長男　　　次男　　　三男

|  | 鑰匙 A | 鑰匙 B | 鑰匙 C |
|---|---|---|---|
| 長男 | ○ | ○ | × |
| 次男 | ○ | × | ○ |
| 三男 | × | ○ | ○ |

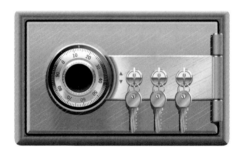

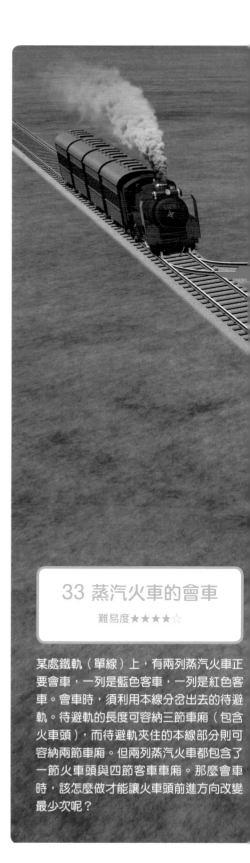

## 33 蒸汽火車的會車

難易度★★★★☆

某處鐵軌（單線）上，有兩列蒸汽火車正要會車，一列是藍色客車，一列是紅色客車。會車時，須利用本線分岔出去的待避軌。待避軌的長度可容納三節車廂（包含火車頭），而待避軌夾住的本線部分則可容納兩節車廂。但兩列蒸汽火車都包含了一節火車頭與四節客車車廂。那麼會車時，該怎麼做才能讓火車頭前進方向改變最少次呢？

**條件**
假設客車車廂之間可以斷開連結、火車頭可以後退、火車頭的前端
可與客車車廂連結。會車後，車廂順序須與原本的客車相同。

＊解答在第95頁

# 問題29～33
# 的解答

## 29 彎來彎去的散步

### 問題1（左圖）

右上角是關鍵。通過這裡時，奇偶性會反過來，使謎題君下一次通過路口A時，可以彎進研究所。另外，這條路線可以順時鐘走，也可以逆時鐘走。

### 問題2（右圖）

要是不通過右上角的話，就沒辦法走到麵包店。另外，回程起點為麵包店，也須通過右上角才能回到研究所。所以只要依循來麵包店的路徑走回去就可以了。

| | | 鮭魚 | | | |
|---|---|---|---|---|---|
| | 蝦 | 鯖魚 | 海鰻 | | |
| 鯖魚 | 鮭魚 | | | 蛋 | |
| | 蛋 | | | | 鮪魚 |
| | | 蛋 | | 鯖魚 | |
| | | | 鮭魚 | | |

| 海鰻 | 鮪魚 | 鮭魚 | 蛋 | 蝦 | 鯖魚 |
|---|---|---|---|---|---|
| 蛋 | 蝦 | 鯖魚 | 海鰻 | 鮪魚 | 鮭魚 |
| 鯖魚 | 鮭魚 | 鮪魚 | 蝦 | 蛋 | 海鰻 |
| 蝦 | 蛋 | 海鰻 | 鯖魚 | 鮭魚 | 鮪魚 |
| 鮭魚 | 海鰻 | 蛋 | 鮪魚 | 鯖魚 | 蝦 |
| 鮪魚 | 鯖魚 | 蝦 | 鮭魚 | 海鰻 | 蛋 |

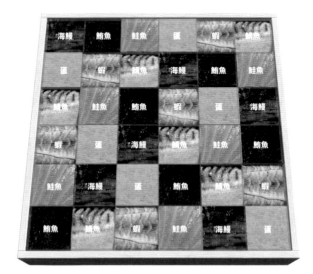

## 30 押壽司問題

參考左圖，兩個長方形重疊處以外的部分須為相同種類的壽司，也就是「鯖魚」和「鮭魚」。接著再用同樣的方法，就可以陸續推論出其他格的壽司種類了。

| 舊座位 | 新座位的組合（24種） | | | | | | | | | | | | | | | | | | | | | | | |
|---|---|---|---|---|---|---|---|---|---|---|---|---|---|---|---|---|---|---|---|---|---|---|---|---|
| 1 | ① | ① | ① | ① | ① | ① | 2 | 2 | 2 | 2 | 2 | 2 | 3 | 3 | 3 | 3 | 3 | 3 | 4 | 4 | 4 | 4 | 4 | 4 |
| 2 | ② | ② | 3 | 3 | 4 | 4 | 1 | 1 | 3 | 3 | 4 | 4 | 1 | 1 | ② | ② | 4 | 4 | 1 | 1 | ② | ② | 3 | 3 |
| 3 | ③ | 4 | 2 | 4 | 2 | ③ | ③ | 4 | 1 | 4 | 1 | ③ | 2 | 4 | 1 | 4 | 1 | 2 | 2 | ③ | 1 | ③ | 1 | 2 |
| 4 | ④ | 3 | ④ | 2 | 3 | 2 | ④ | 3 | ④ | 1 | 3 | 1 | ④ | 2 | 4 | 1 | 3 | 2 | ④ | 2 | 3 | 1 | 2 | 1 |
| 同座位的人數 | 4 | 2 | 2 | 1 | 1 | 2 | 2 | 0 | 1 | 0 | 0 | 1 | 1 | 0 | 2 | 1 | 0 | 0 | 0 | 1 | 1 | 2 | 0 | 0 |

## 31 B君換座位

老師不應答應B君的要求。為簡化問題，讓我們以4個學生為例。此時座位只有1～4四個。請參考上表，新座位的組合共有24種。表中以紅圈標示與舊座位相同的情況，有24個圈。這表示更換座位後，平均而言會有1個人的新座位與舊座位相同，即使人數增加也一樣。也就是說，雖然A君換到同一個座位的機率很低（$\frac{1}{40}$），但班上有人的新座位與舊座位相同的情況並不稀奇。

|  | 鑰匙A | 鑰匙B | 鑰匙C | 鑰匙D | 鑰匙E | 鑰匙F |
|---|---|---|---|---|---|---|
| 長男 | × | × | × | ○ | ○ | ○ |
| 次男 | × | ○ | ○ | × | × | ○ |
| 三男 | ○ | × | ○ | × | × | × |
| 四男 | ○ | ○ | × | ○ | × | × |

## 32 金庫的鑰匙

金庫須有六個鑰匙孔，開鎖時須要用到鑰匙A～F。長男拿鑰匙D、E、F；次男拿鑰匙B、C、F；三男拿鑰匙A、C、E；四男拿鑰匙A、B、D。由表可以看出，不管是哪三個人的組合，都可以湊齊六把鑰匙。

## 33 蒸汽火車的會車

①藍色火車頭與第1節藍色車廂駛入待避軌夾住的本線區域。

②紅色火車頭與所有紅色車廂通過待避軌，駛向左側，與第2～4節藍色車廂連接。

③藍色火車頭與第1節藍色車廂駛向右側。紅色火車頭帶著所有紅色車廂與第2～4節藍色車廂通過待避軌，將藍色車廂留在待避軌，其餘繼續駛向右側。

④紅色火車頭帶著所有紅色車廂，沿著本線駛向左側離開。

⑤藍色火車頭帶著第1節藍色車廂後退至待避軌，使之與第2～4節藍色車廂連結，然後駛向右側離開。

起點

1

2

3

4

5

# 用「轉盤上的三角形」說明答案

某班有15個女學生。班上同學會3人一組牽著手上學，共有5組。某天，這15人決定要每天改變3人成員的組合，不要和曾經同組過的人在同一組。經計算後發現，要花7天，才能和所有人都同一組過。那麼，該如何分配每天的上學組別，才能讓所有人都能在7天內和每個人都同組過呢？

這個問題是英國的數學家柯克曼（Thomas Kirkman, 1806～1895）於1847年提出的「柯克曼的女學生問題」。這7天的組別成員如右表所示。

要一個個推論出每天各組別的成員並不容易，但有個方法可以輕鬆得到答案。首先，以a為圓心，然後畫兩個同心圓，將內圓圓周七等分，令其分別為b～h；將外圓圓周七等分，令其分別為i～o。將這些點三個三個連接起來，可以得到五個三角形（abi為直線）。這就是右表第1天的分組。接著以a為軸心，像轉盤般將兩個圓與五個三角形轉動七分之一圈，就可以得到第2天的分組，依此類推，便可得到七天的分組方式。

**七天內的分組方式**

| | 第1組 | 第2組 | 第3組 | 第4組 | 第5組 |
|---|---|---|---|---|---|
| 第1天 | a b i | c d f | g k l | h j n | e m o |
| 第2天 | a c j | d e g | h l m | b k o | f n i |
| 第3天 | a d k | e f h | b m n | c l i | g o j |
| 第4天 | a e l | f g b | c n o | d m j | h i k |
| 第5天 | a f m | g h c | d o i | e n k | b j l |
| 第6天 | a g n | h b d | e i j | f o l | c k m |
| 第7天 | a h o | b c e | f j k | g i m | d l n |

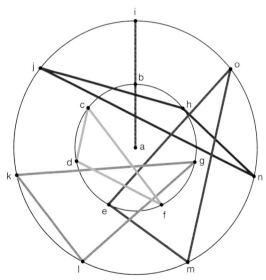

## 柯克曼的女學生問題

這是知名的組合問題。這裡把這個問題說得很簡單的樣子，但在數學領域中，這其實是有點難度的。這個題目有許多衍生型態，譬如改變人數之類的。有興趣的人可試著找找看。

# COLUMN

# 獎賞高達12噸米？以驚人速率增加的加倍過程

**若**用公尺來表示可觀測的宇宙大小，則宇宙的直徑約為88,000,000,000,000,000,000,000,000,000公尺。另外以微觀世界來說，氫原子的原子核大小約為0.000000000000001公尺。

要描述這種非常大，或非常接近零的數時，我們會用「指數」來表示。用指數來描述前者時，可以寫成$8.8×10^{28}$公尺，看起來簡潔許多，讀做「8.8乘以10的28次方」。這裡的28指的是同一個數（本例為10）自己乘自己的次數，稱作指數。

另外，要表示比1小的數之連乘時，會用負指數來表示。舉例來說，氫原子核的大小為1.0乘上15個「$\frac{1}{10}$」，故會加上「－」的符號，寫成$1.0×10^{-15}$公尺。這和$1.0×(\frac{1}{10})^{15}$是同一個數。

## 隱藏在連乘計算中的爆發力

接著來介紹用指數計算的有趣例子吧。一天，領主想要獎賞智者，便詢問智者想要什麼。於是智者回答：「第一天給我1粒米，第二天給我2粒米，第三天給我4粒米，每過一天，給我的米必須是前一天的兩倍，一直到第三十天。」聽到這個答案的領主心想：「真是個謙虛的智者啊！」便馬上同意了。但領主馬上就發現事情沒有那麼簡單，因為第三十天時，領主必須給智者5億3687萬912粒米（$1×2^{29}$粒）才行。大約要用200個日本米俵（每個草編米袋可裝60公斤米）來盛裝，共約12噸。

如前所述，用指數表現的連乘過程，隱藏著驚人的爆發力。我們一般也會用「指數函數般的增加」來描述增加速度非常快的過程。

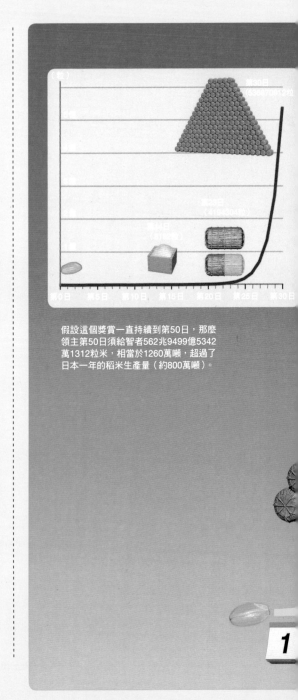

假設這個獎賞一直持續到第50日，那麼領主第50日須給智者562兆9499億5342萬1312粒米，相當於1260萬噸，超過了日本一年的稻米生產量（約800萬噸）。

# 增加幅度越來越大

第一天給 1 粒米，之後每過一天，給的米粒數變為兩倍。那麼到第14天時，需給8192粒米，超過 1 杯米（約6700粒）的量。然而增加幅度會越來越大，到第23天時會有419萬4304粒米，相當於1.5個日本米俵（90公斤）。增加幅度持續擴大，第25天時會超過1000萬粒（1677萬7216粒），第28天時超過 1 億粒（ 1 億3421萬7728粒），第30天時為 5 億3687萬912粒（約12噸）。圖中的紅線顯示了米粒增加的速度。

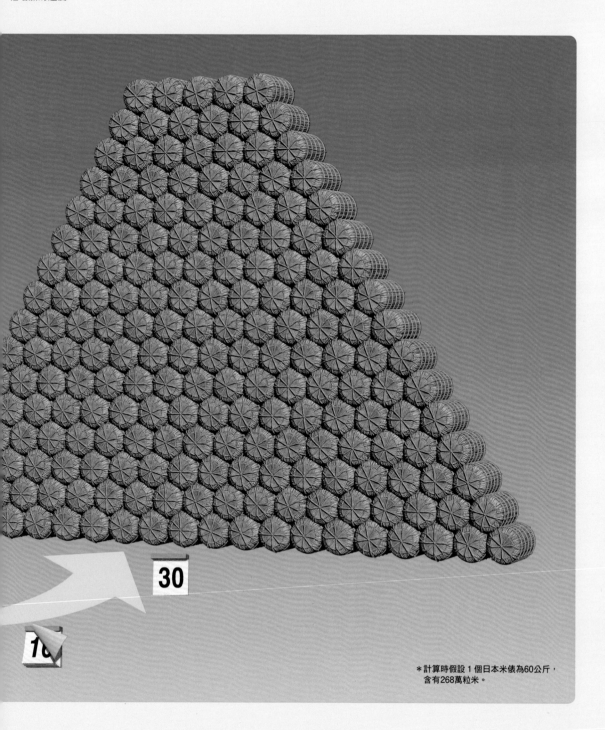

30

1

*計算時假設 1 個日本米俵為60公斤，
含有268萬粒米。

# 4

# 計算的益智遊戲
Calculation Puzzle

# 須計算的益智遊戲有很多類型

「買」一個橘子和一個蘋果需要35元,買兩個橘子和三個蘋果需要80元。請問一個橘子要多少錢?」大家在學生時代一定碰過這種問題。這就是所謂的「消去問題」。解題時,須將題目中出現的物體個數與價格列成方程式,再解這個方程式。以上面這個題目為例。假設橘子價格為 $x$,蘋果價格為 $y$,計算後可以得到兩者分別為25元與10元。

須要計算才能得到答案的益智問題還有很多類型。譬如計算列車通過隧道時,或者與其他列車交會時需要多少時間的「通過問題」;利用考試分數或體重等多個數字的平均值,計算某對象數值的「平均問題」。

解題時,重要的是要正確理解題意,完全掌握題目的邏輯結構。另外,如果題目有附圖,則需仔細觀察圖中隱含的提示。

其他類型的
計算問題

和差問題

給定多個數值的和或差,要求以此求出特定數值的問題。解題時,可以以最小數字為基準,或者以最大數字為基準,皆能推論出答案。

**問題**
將5公尺40公分長的繩子分給哥哥、弟弟、妹妹,讓他們玩跳繩。哥哥的繩子須比弟弟長30公分,弟弟的繩子須比妹妹長15公分。那麼繩子經裁剪後,三人拿到的長度,分別會是幾公分呢?(解答在第108頁下方)

### 時鐘問題

用指針時鐘的長針、短針來出題的問題。題目通常會提到長針追上短針的次數、短針與長針的角度、時鐘慢了多少之類的描述，要求答題者以這些條件計算出特定數值。

#### 問題

從 0 時到24時之間，指針時鐘的長針會追過短針幾次呢？其中，24時的情況不計算在內（解答在第108頁上方）。
提示：請留意長針的轉動速度是短針的12倍。

### 牛頓問題

這是以萬有引力定律著名的牛頓（Isaac Newton, 1643～1727）所提出的問題，故被命名為牛頓問題。題目會提到某些量逐漸增加，某些量逐漸減少，要求答題者從這些量之間的關係，求出特定數值（或是「功」）。

#### 問題

若在A牧場放牧飼養 8 頭牛，20天後牧草中的草會被吃光。若放牧12頭牛，12天後牧草中的草會被吃光。那麼如果放牧10頭牛，幾天後牧草會吃光呢？假設牛的食慾、牧草的成長速度皆維持一定（解答在第109頁下方）

## 34 丟番圖活了幾年？

難易度★★★☆☆

這是古希臘數學家丟番圖（Dióphantos, 200～284）的墓碑（實際上這個墓碑並不存在）。請由以下文字，推論出他活到了幾歲。這個問題收錄於丟番圖死後數百年出版的《希臘文選》（*Greek Anthology*）書中。我們無從得知他的人生是否真的像這段文字寫的一樣。

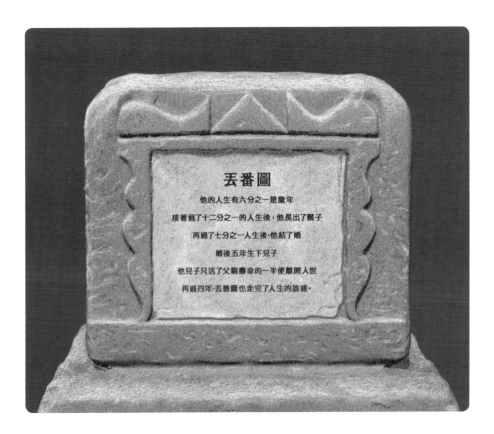

**丟番圖**

他的人生有六分之一是童年

接著過了十二分之一的人生後，他長出了鬍子

再過了七分之一人生後，他結了婚

婚後五年生下兒子

他兒子只活了父親壽命的一半便離開人世

再過四年，丟番圖也走完了人生的旅途。

## 35 母親的年齡

難易度★★★☆☆

親子三人的年齡合計為70歲。目前父親的年齡為小孩的6倍。當父親年齡是小孩年齡的2倍時，親子三人的年齡合計會是目前年齡合計的2倍。那麼，目前母親的年齡是多少？這個問題是以勞埃德「母親的年齡」問題為基礎改寫而成。

＊解答在第106頁

## 36 無人島的蘋果　難易度★★★☆☆

遇難的三人（A、B、C）漂流到了無人島。無人島上有一棵蘋果樹。三人合力採集蘋果，採完後因疲累而倒頭就睡。到了夜晚，A醒了過來，打算藏起一部分的蘋果，於是他將採到的蘋果三等分，卻多了 1 顆出來，於是A當場吃掉這顆蘋果，並把其餘蘋果的 $\frac{1}{3}$ 藏了起來。接著B醒了過來，把剩下的蘋果三等分後，又多了 1 顆出來，於是B當場吃掉這顆蘋果，並把其餘蘋果的 $\frac{1}{3}$ 藏了起來。最後C醒了過來，把剩下的蘋果三等分後，還是多了 1 顆出來，於是C當場吃掉這顆蘋果，再把其餘蘋果的 $\frac{1}{3}$ 藏了起來。

　　隔天早上，三人裝作什麼事都沒發生過的樣子，打算把剩下的蘋果三等分，卻發現會剩下 1 顆。為了避免吵架，於是三人就把這顆蘋果丟向海中。那麼，一開始採集到的蘋果有多少顆？

# 問題34～36
# 的解答

## 34 丟番圖活了幾年？

假設丟番圖活了 $x$ 年，可由以下示意圖列出方程式。解方程式後，可得到 $x=84$。也就是說，丟番圖活了84年。

設丟番圖活了 $x$ 年。

如右圖，以下方程式會成立。

$$x=\frac{1}{6}x+\frac{1}{12}x+\frac{1}{7}x+5+\frac{1}{2}x+4$$

解方程式後可得 $x=84$。

每一段期間經過的年數如右所示。

人生的 $\frac{1}{6}$　$\frac{1}{12}$　$\frac{1}{7}$　**5年**　$\frac{1}{2}$

$x$

0歲

**14年**　**7年**　**12年**　**5年**　**42年**

## 35 母親的年齡

設父親的年齡為F，母親的年齡為M，小孩的年齡為C。由於3人年齡總和為70，故 $F+M+C=70$……①。父親年齡為小孩的6倍，故 $F=6C$……②。設 $a$ 年後，父親年齡是小孩的2倍，即 $F+a=2(C+a)$……③。當父親年齡是小孩的2倍時，親子3人年齡合計為現在的2倍，故 $(F+a)+(M+a)+(C+a)=140$……④。

由①④可以得到 $a=\frac{70}{3}$
代入③後可以得到 $F=2C+\frac{70}{3}$……⑤

由②⑤可以得到 $C=\frac{70}{12}=5\frac{10}{12}$
另外，$F=\frac{420}{12}=35$

也就是說，目前小孩年齡為5歲10個月，父親年齡為35歲。
將父親與小孩的年齡代入①，可得
$M=\frac{420}{12}=29\frac{2}{12}$

也就是說，母親年齡為29歲2個月。

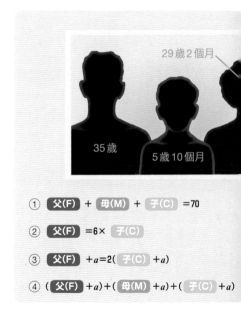

29歲2個月

35歲　5歲10個月

① 父(F) ＋ 母(M) ＋ 子(C) ＝70

② 父(F) ＝6× 子(C)

③ 父(F) ＋a＝2( 子(C) ＋a )

④ ( 父(F) ＋a )＋( 母(M) ＋a )＋( 子(C) ＋a )

## 36 無人島的蘋果

首先整理一下問題的內容。假設三人一開始共採集到 $n$ 顆蘋果。A藏了 $a$ 顆蘋果，B藏了 $b$ 顆蘋果，C藏了 $c$ 顆蘋果，最後三人將 $d$ 顆蘋果三等分。可列出以下方程式。

$$n = 3 \times a + 1 \cdots\cdots ①$$
$$2 \times a = 3 \times b + 1 \cdots\cdots ②$$
$$2 \times b = 3 \times c + 1 \cdots\cdots ③$$
$$2 \times c = 3 \times d + 1 \cdots\cdots ④$$

將①代入②，可得
$$2 \times n = 9 \times b + 5 \cdots\cdots ⑤$$

將③代入⑤，可得
$$4 \times n = 27 \times c + 19 \cdots\cdots ⑥$$

將④代入⑥，可得
$$8 \times n = 81 \times d + 65 \cdots\cdots ⑦$$

接著，陸續將 1，2，3…代入⑦的 $d$。譬如將 1 代入時，可得
$$8 \times n = 81 \times 1 + 65$$
$$n = 18.25$$

得到的 $n$ 不是整數。但蘋果的數目必定為整數，所以從 1 開始，將正整數陸續代入 $d$，直到 $n$ 為整數為止。
當 $d$ 以 7 代入時，可得
$$8 \times n = 81 \times 7 + 65$$
$$n = 79$$

這就是一開始採集到之蘋果顆數的最小可能數。順帶一提，如果題目沒有「最小」這個條件的話，那麼79加上81後的160，以及再加上81的241也會是答案。

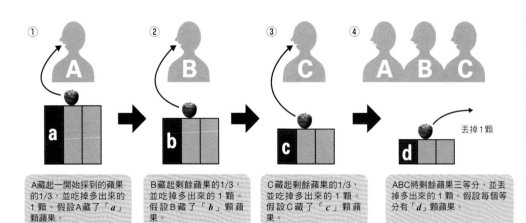

① A藏起一開始採到的蘋果的1/3，並吃掉多出來的 1 顆。假設A藏了「$a$」顆蘋果。

② B藏起剩餘蘋果的1/3，並吃掉多出來的 1 顆。假設 B 藏了「$b$」顆蘋果。

③ C藏起剩餘蘋果的1/3，並吃掉多出來的 1 顆。假設 C 藏了「$c$」顆蘋果。

④ ABC將剩餘蘋果三等分，並丟掉多出來的 1 顆。假設每個等分有「$d$」顆蘋果。

丟掉1顆

# 要小心思考才能算出答案的計算問題

有　一隻蝸牛正在攀爬高10公分的葉子，牠在白天時會往上爬3公分，晚上時會滑落2公分。也就是說，一整天會往上爬1公分。那麼，這隻蝸牛要花幾天才能抵達葉子的頂點呢？

應該有不少人會憑直覺馬上回答「需要10天吧？」不過，如右頁插圖所示，在第8天白天開始時，蝸牛就已經到達了7公分的地點，因此在第8天的白天就會抵達頂點。

許多須要計算的題目與這題類似，乍看之下可以馬上回答出答案，但其實沒那麼簡單。以下是類似蝸牛問題的數學謎題，試著用你靈活的腦袋來解題吧！

問題：船的側面掛著一個有10階的繩梯。每階的間隔為1公尺。退潮時，水面位於繩梯從下算起的第3階。數小時漲潮後，水位會上升5公尺。那麼，此時的水面位於繩梯從下算起的第幾階呢？（解答在右頁下方）

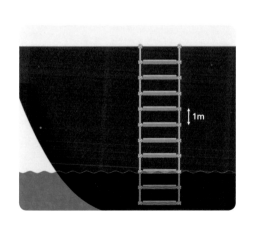

1m

**第 102 頁的解答（和差問題）**

以最短的繩子，也就是妹妹的繩子為基準。先計算「繩子全長」減去「哥哥比妹妹長的部分」（45公分）以及「弟弟比妹妹長的部分」（15公分）後的長度，即540－45－15＝480。將這個長度均分給3個人，可得到160公分，這就是妹妹的繩長。故弟弟的繩長為175公分，哥哥的繩長為205公分。

### 第103頁的解答（時鐘問題）

短針1小時轉30°，長針1小時轉360°，故1小時會產生330°的角度差。換言之，長針1小時會比短針多轉330°，24小時會多轉7920°。這相當於22圈（7920°÷360°），所以長針會追過短針22次。不過最後一次不算，所以正確答案是「21次」。

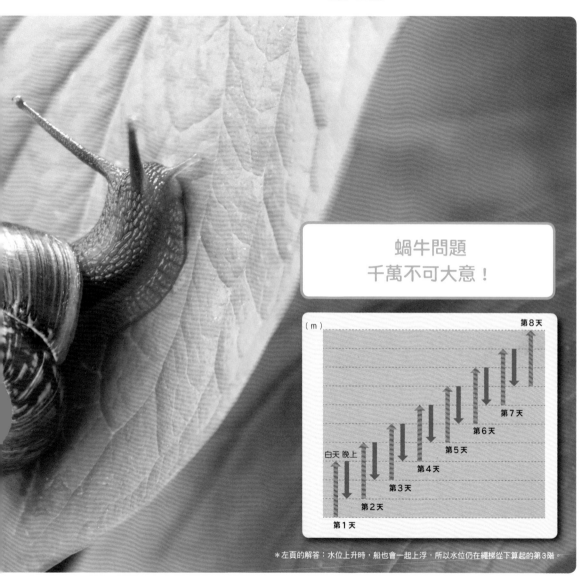

蝸牛問題
千萬不可大意！

（m）

第8天

第7天

第6天

第5天

白天 晚上

第4天

第3天

第2天

第1天

＊左頁的解答：水位上升時，船也會一起上浮，所以水位仍在繩梯從下算起的第3階。

### 第103頁的解答（牛頓問題）

此題須考慮到牧草的生長。假設1頭牛1天會吃1公斤的牧草，可列出以下方程式。

8（頭）×20（天）＝160（公斤）……①　　　12（頭）×12（天）＝144（公斤）……②

由①②可以知道，8天內可長出16公斤的牧草（＝1天2公斤）。也就是說，20天內可以長出40公斤（2×20）的牧草。原本牧場內（開始放牛吃草當天）的牧草量為160－40＝120公斤。共有10頭牛要吃，假設吃完牧草需要 $x$ 天，可列出方程式10$x$＝120＋2$x$（2$x$ 為牧草的生長量）。解方程式可得答案為15天。

## 37 為游泳池抽水

難易度★★☆☆☆

游泳池的排水裝置故障了。倉庫內有5臺抽水能力各不相同的抽水機。若要選出3臺抽水機同時使用，使它們可以剛好在1天內抽完游泳池的水，該選哪3臺才行呢？

2天內可抽乾游泳池的
抽水機

3天內可抽乾游泳池的
抽水機

4天內可抽乾游泳池的
抽水機

5天內可抽乾游泳池的
抽水機

6天內可抽乾游泳池的
抽水機

## 38 交會的電車　難易度★★★☆☆

連接A站與B站的鐵軌上，行駛著普通車與特快車。假設普通車位於A站，特快車位於B站，兩列火車同時往對方的方向出發。18分後，普通車與特快車會在A站與B站間的某個點交會（假設交會點為C點）。另外，特快車從B站到A站需要30分鐘。那麼，普通車從A站到B站需要多少時間呢？其中，假設火車速度固定。

## 39 象龜的體重　難易度★★☆☆☆

6頭象龜A～F的體重合計為1026公斤。ABC的體重合計為414公斤。A比B重9公斤，C比A重9公斤。另外，D體重與ABC其中一隻相同，E體重是ABC其中一隻的1.5倍，F體重是BC其中一隻的2倍。那麼A～F中，各象龜的體重分別是幾公斤？假設體重皆為整數。

＊解答在第114頁。

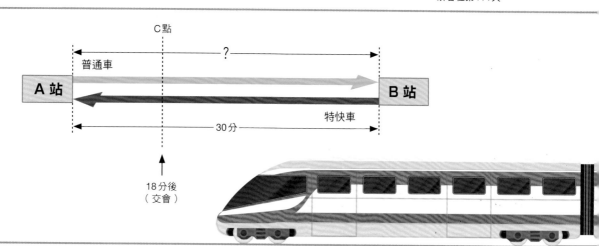

# 40 橫跨沙漠

難易度★★★★☆

這裡就來介紹兩個和沙漠有關的謎題吧。當我們身處沙漠的時候，只會看到沙、沙，還有沙……。雖然車子可以在沙上跑，但沙漠中沒有加油站，沒辦法在途中補充燃料。所以在沙漠中遠行，必須花點心思才行。舉例來說，問題 1 中的沙漠得開車 6 天才能橫跨到另一端。不過一部車加滿油又載滿油時，這些油只夠車子跑 4 天。那麼最少要幾部車，才能橫跨沙漠呢？橫跨沙漠的過程中禁止拋棄汽車，而且除了抵達沙漠另一端的車之外，其他車都必須回到出發點。

## 問題 1

假設你現在想要開車橫跨沙漠，而開車橫跨這個沙漠需時 6 天。車中加滿油時可跑 1 天。車頂可以放 3 個油桶，一個油桶可以裝 1 天份的汽油。那麼，至少需要幾部車才能夠橫跨這個沙漠呢？其中，油桶可以從一部車移動到另一部車上，司機人數也相當充分。

### 專欄 COLUMN　誕生於印度的零

「零」有許多意義。譬如代表「無」的零，做為座標軸原點的零，做為數值的零。據說使用數字0～9的計數方法源自於印度。這些數字之所以叫作阿拉伯數字，是因為它們是經由阿拉伯伊斯蘭文化圈，抵達西班牙、義大利，再傳遍整個歐洲。

那麼，為什麼零會做為其中一個數字，於印度誕生呢？在印度，「0」原本只是一個手算時使用的符號，當某個位數不是1～9中的任何一個數時，便用0來表示。譬如當我們想手算「15＋23＋40＝78」時，個位數的計算為「5＋3＋0」，就必須要計算含有0的加法。漸漸地，零就開始被視為一個數。

＊解答在第115頁。

### 問題2

在一個廣大的沙漠中，有9名年輕人想知道，開著汽車在這片沙漠中前進並折返的話，最遠可以開到多遠。9人分別駕駛自己的車出發，一開始，每部車都已加滿100公升的汽油，而100公升的汽油可以跑400公里。每部車最多可以另外載9個攜帶用油箱，每個油箱可以裝100公升的汽油，且油箱在開封前可以移動到另一部車上。那麼在9人合作之下，在沙漠中前進並折返，最遠可以在沙漠中開多遠？

# 問題37～40
# 的解答

### 37 為游泳池抽水

使用2天內、3天內、6天內可抽乾游泳池的抽水機。三個抽水機每天的抽水量分別是 $\frac{1}{2}$、$\frac{1}{3}$、$\frac{1}{6}$ 個游泳池，加總後可得到1，剛好可在1天內抽乾游泳池的水。

2天內可抽乾游泳池的抽水機　　3天內可抽乾游泳池的抽水機　　6天內可抽乾游泳池的抽水機

### 38 交會的電車

特快車從B站到A站需時30分，從B站到C點需時18分，所以從C點到A站需時12分。由此可知，從B站到C點需要的時間，是C點到A站間的1.5倍。由於速度固定，故可得知B站到C點的距離，是C點到A站距離的1.5倍。另一方面，普通車從A站到C點需時18分，而C點到B站的距離是A站到C點距離的1.5倍，故可算出普通車從C點到B站需時27分。因此，普通車從A站到B站需要的時間是45分。

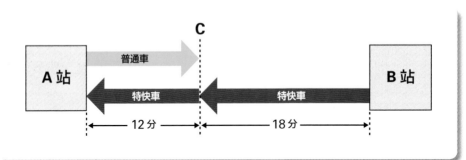

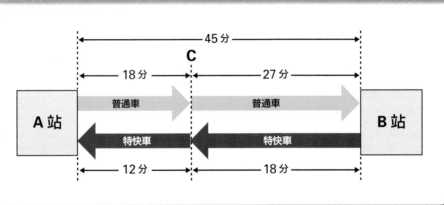

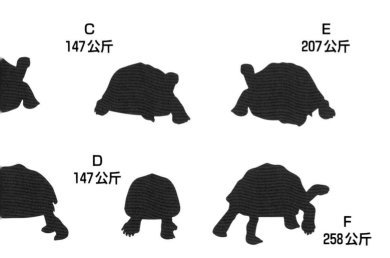

**C**
147公斤

**E**
207公斤

**D**
147公斤

**F**
258公斤

## 39 象龜的體重

ABC體重合計為414公斤，A比B重9公斤，C比A重9公斤。故可算出A的體重為三者平均的138公斤、B為129公斤、C為147公斤。E體重為ABC其中一隻的1.5倍。因為有體重是整數的條件，所以E必為偶數138的1.5倍，也就是207公斤。

剩下D與F體重合計為1026－414－207＝405公斤。D與ABC其中之一同重；F是BC其中之一的2倍。僅有D＝147、F＝129×2＝258滿足這個條件。

## 40 橫跨沙漠

### 問題1

3部車就夠了。首先，3部車同時出發，行駛一整天。A在第1天結束後，將2個油桶交給B與C，第2天使用剩下的1個油桶返回出發點。B與C分別從A拿到1個油桶後，於第2天繼續行駛。

B在第2天結束後，將1個油桶交給C，第2天使用剩下的2個油桶，花2天時間返回出發點。

第3天早上，C總共擁有4天份的汽油。用這些汽油繼續行駛，就可以在第6天結束時橫跨沙漠。

### 問題2

每走400公里，其中一部汽車便將自己載的汽油分給其他車，每部車給一桶，再用剩下的汽油返回出發地。最後一部汽車（第9部）可抵達3600公里處再折返。

| 第2天 | 第3天 | 第4天 | 第5天 | 第6天 |
| --- | --- | --- | --- | --- |

各移動1個油桶

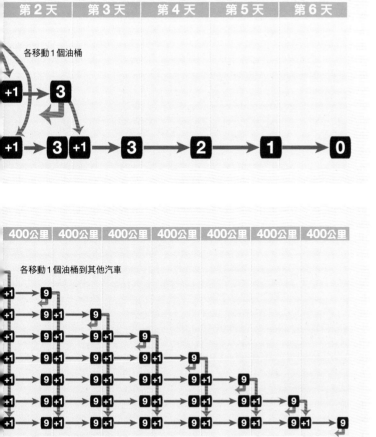

| 400公里 | 400公里 | 400公里 | 400公里 | 400公里 | 400公里 | 400公里 |
| --- | --- | --- | --- | --- | --- | --- |

各移動1個油桶到其他汽車

115

# 江戶時代發展起來的
# 日本獨有數學

日本的數學主要是 7 世紀以後，由遣隋使與遣唐使從中國帶回來的，當時是土木、建築、製作曆法時不可或缺的學問。日本奈良時代（710～794年）時，國家甚至還設置了算博士與算師等官職，從事算數的研究與教學工作。在這之後，日本的數學仍持續受中國的影響，不過江戶時代（1603～1867年）後，日本獨有的數學也相當發達。這些江戶時代的數學稱作「和算」。

## 相當受歡迎的
## 《塵劫記》

和算的濫觴是1627年吉田光由的著作《塵劫記》。書的開頭就有列出九九乘法與基本四則運算，接著以例題一一說明面積與利息計算等實用數學、算盤的使用方式，以及平方根、立方根等高等數學。

日本漫長的戰國時代（1467～1615年）結束後，人民生活逐漸富足，平民的學習意願逐漸增加。在這樣的背景下，《塵劫記》用簡單易懂的方式，說明原本沒什麼人關心的數學，吸引許多人的注意，成為了暢銷書。

## 對和算發展有
## 很大貢獻的關孝和

致力於和算發展的關孝和（？～1708），對日本數學界也有很重大影響。出生於江戶時代初期的關孝和獨自研究數學，提出了「傍書法」這種使用代數符號（代替數字的符號）的計算方式，使數學式變得相當簡單，為和算的發展帶來一大進步。

關孝和也是提出「行列式」概念的先驅，這是現在大學程度的數學。而且，他也比瑞士數學家白努利（Jakob I. Bernoulli，1654～1705）更早發現「白努利數※」（Bernoulli number）。此外，他還用正13萬1072邊形，計算圓周率到小數點以下第11位。

在關孝和的活躍之下，日本誕生了許多受他影響的和算家，使和算有了顯著的發展。不過到了明治時代（1868～1912），歐洲的西洋數學進入日本後，和算逐漸式微，最後從教育現場消失。

※：「數論」為數學領域中最基本的數列。

**算額**

江戶時代的數學家會在神社、佛寺供奉寫有和算問題、解法的繪馬（祈願木板），稱作「算額」。這是為了要感謝神明讓他們解出難題，也有人會藉此發表自己想出來的難題。

扇狀算額（東京都澀谷區：金王八幡宮）

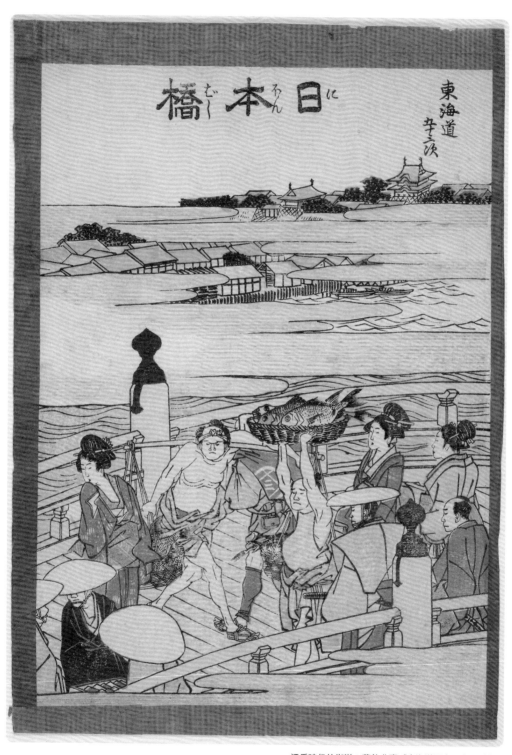

江戶時代的街道：葛飾北齋《東海道五十三次 日本橋》

# 完成缺少數字之算式的「蟲蛀問題」

記載和算的書籍中有各式各樣的問題，「蟲蛀問題」就是其中之一。蟲蛀問題中會有部分數字缺漏的算式（通常是直式）。解題者須試著推算出這些缺漏的數字，以完成這個算式。

有人說這種問題源自被蟲啃咬的帳簿，因帳簿上的數字被咬掉了所以須要復原，不過真實度不得而知。日本最古老的蟲蛀問題是1738年中根彥循著作的《竿頭算法》，書中有以下問題。

—— 某個人偶然在衣櫃中找到了一張紙條。紙條內容提到要將金錢平分給37人，但因為蟲蛀的關係，文字殘破不堪。只知道金錢總量為「□□23文□□」，每個人可以分到的金錢尾數為「2分3厘」（1貫＝1000文，1文＝10分＝100厘）。那麼金錢是多少？（解答如下）。

> ## 蟲蛀問題（竿頭算法的問題）

由題目可以列出算式□□23□□÷37＝□□23。為求計算方便，可改寫成□□23×37＝□□23□□。答案是「352351」（即金錢總量為3貫523文5分1厘），而每個人可分到的金錢為「95文2分3厘」（352351÷37＝9523）。

## 繪本工夫之錦

《繪本工夫之錦》是江戶時代給小孩看的和算書。書中有許多插畫，讓小孩可以邊讀邊享受數學的樂趣。以下就來介紹書中的一個問題（為了方便理解，修改了部分內容）。

——夢到一對白髮老夫妻。丈夫說：「我把我的年齡分給你一些吧！」於是我問兩人分別是幾歲。丈夫說：「我的年齡減去妻子的年齡後，會得到20。」妻子說：「我年齡的兩倍減去丈夫的年齡後，會得到150。」那麼丈夫和妻子分別是幾歲？（解答在第125頁的右上）。

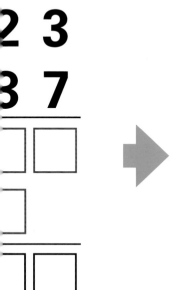

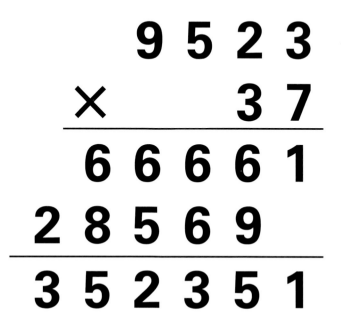

# 41 蟲蛀問題　難易度★★★★☆

若要使以下算式成立，那麼□內應該要填入哪些數字呢？要注意的是，最左邊的□不能填入0。
問題3是著名的「孤獨的7」（由E. F. Odling所設計），題目只有7一個數字。

例：

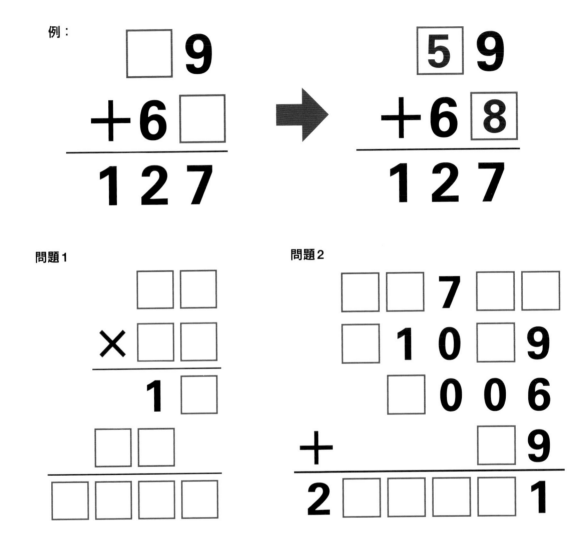

### 問題1

### 問題2

### 算額稽古大全

江戶時代的數學書《算額稽古大全》有以下問題。「購買273石的米，價格為○○○45文。1石米是□□文」。將這段文字改寫成算式，可得273×□□＝○○○45。你可以解出這個問題嗎？順帶一提，1石是1升（10合）的100倍，為容量單位，重量約160公斤。

＊解答在第122頁

**問題3**

提示：除數乘以商的
十位數的計算結果被
省略了，故可得知商
的十位數為0。

**挑戰問題**

$$SIX$$
$$\times TWO$$

$$TWELVE$$

結合了蟲蛀問題與覆面算。乍看之下
線索似乎比較多，但其實這是超級難
的題目。想試試身手的話，不妨挑戰
看看。

**問題4**

$$7\ 8\ \square$$
$$\square\ 2\ 5$$
$$+\ 1\ \square\ 4$$
$$\overline{\square\ 5\ 4\ 0}$$

**問題5**

# 問題41（問題1～5）
# 的解答

answer

解答

### 41 蟲蛀問題

#### 問題1

E為1。因為AB與D的相乘結果為兩位數，所以A與D都是1。另外，I是百位數進位而來，故必定為1。G在加上十位數相加的進位後，會產生進位。本題中，十位數的進位只有可能進1，故可確定G是9，J是0。因為D是1，所以個位數不會產生進位。H與E相加後須產生進位，所以H只能是9。

#### 問題2

Q為2，所以萬位數的進位須進2。這表示A與F相加，再加上千位數的進位後需進2。而本題中千位數相加結果最多只能進2，故可確定A與F皆為9（R為0）。

千位數的相加結果須進2，這表示B與K都必須為9，且百位數相加後須進1。故可確定B與K都是9，S是0。

百位數有產生進位，就表示十位數相加後須進3。唯一的可能是D、I、O皆為9，且個位數相加後須進3。

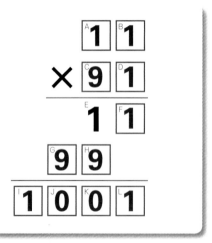

算額稽古大全

挑戰問題

問題3

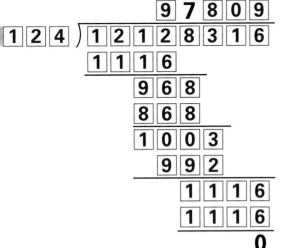

```
                97809
    ┌──────────────────────
124 │ 1 2 1 2 8 3 1 6
    │ 1 1 1 6
    │     9 6 8
    │     8 6 8
    │     1 0 0 3
    │       9 9 2
    │       1 1 1 6
    │       1 1 1 6
    │                 0
```

問題4

```
      7 8 1
        6 2 5
  ＋ 1 3 4
  ───────────
  1 5 4 0
```

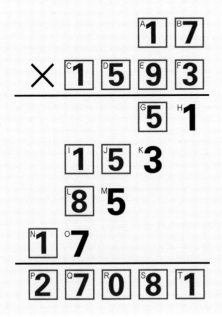

```
          A1 B7
    ×  C1 D5 9 E3 F3
    ──────────────────
            G5 H1
        I1 J5 K3
      L8 M5
    N1 O7
  ─────────────────
  P2 Q7 R0 S8 T1
```

問題5

F×B乘積的個位數為1，故（F，B）可能是（9，9）、（7，3）、（3，7）、（1，1）。依序測試這四種可能的數組，會發現只有當B＝7、F＝3時，在直式計算過程的位數上不會產生矛盾。

E×B（7）乘積的個位數為3，故E＝9。D×B（7）乘積的個位數為5，故D＝5。同樣的，C＝1。L的左邊沒有□，所以D（5）×A乘積必須為一位數，故可確定A＝1。再來只要依照一般直式計算規則，就可以求出剩下空格的數字分別是多少了。

# 用給定的容器分油的「分油問題」

「分油問題」中，會給定幾個容量固定的容器，要求答題者用這些容器量出指定的容量。歐洲在13世紀以前就有出現過同樣的問題（但不是用油，而是用水或葡萄酒），據說是傳教士把這些問題帶到日本，不過沒有明確證據。

那麼，讓我們來看看《塵劫記》中出現的分油問題吧。——請將桶中的1斗油（10升）平分給兩人。若只能使用7升的容器與3升的容器，要如何量出兩個5升給兩人呢？

首先，以油斟滿3升容器後，倒入7升容器，重複3次。第3次時只能倒入1升，故3升容器會剩下2升。接著將7升容器內的油倒回桶內，原本桶內還有1升油，故此時桶內有8升油。將3升容器內剩下的2升油倒入7升容器，再用桶內8升的油斟滿3升容器，然後將3升容器的油倒入7升容器，此時桶內和7升容器內各有5升的油，平分完成。

分油問題

使用容量固定的容器來分油的問題。將油從A容器倒到B容器時，必須把A容器的油倒乾淨，或是把B容器倒滿。前述《塵劫記》問題的解題步驟如下表所示。

《職人盡繪詞》第3軸中畫的賣油商。

| 步驟<br>容器 | 開始 | 第1次 | 第2次 | 第3次 | 第4次 | 第5次 | 第6次 | 第7次 | 第8次 | 第9次 | 第10次 |
|---|---|---|---|---|---|---|---|---|---|---|---|
| 10升<br>的油桶 | 10 | 7 | 7 | 4 | 4 | 1 | 1 | 8 | 8 | 5 | ⑤ |
| 7升<br>的容器 | 0 | 0 | 3 | 3 | 6 | 6 | 7 | 0 | 2 | 2 | ⑤ |
| 3升<br>的容器 | 0 | 3 | 0 | 3 | 0 | 3 | 2 | 2 | 0 | 3 | 0 |

＊第119頁的解答：假設丈夫的年齡為 $x$，妻子的年齡為 $y$，可列出方程式 $x-y=20$，以及 $2y-x=150$。
解這兩個方程式後，可得到 $x=190$、$y=170$（歲）。

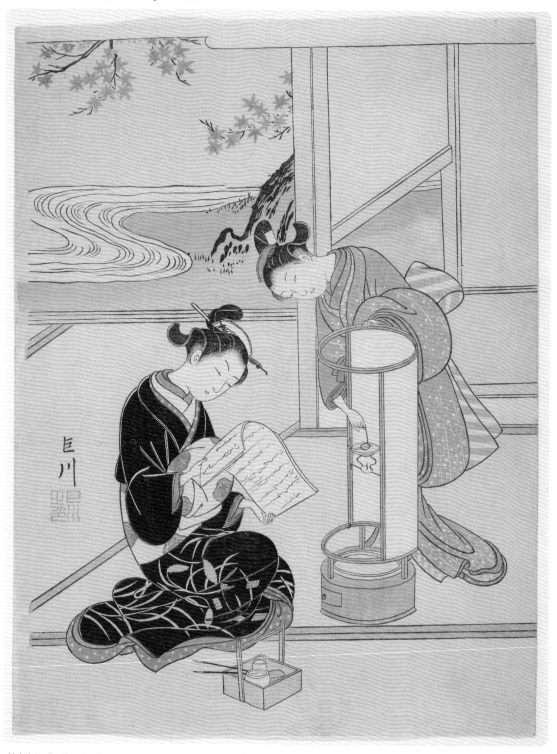

鈴木春信《行燈的夕照》。江戶時代時，平民用的油燈，是沙丁魚搾出來的魚油。魚油雖然便宜，但亮度偏暗，還會有味道和煙霧。

# 用1～9的數字計算出100的「小町問題」

**在**　算式中使用1～9各一次，計算出100的問題稱作「小町問題」[※]。「小町算」這個名稱，源自平安時代的詩人小野小町。在「百夜通」的故事中，小野小町曾要求深草少將須連續一百天風雨無阻地前來拜訪。

一個典型的小町算題目為□1□2□3□4□5□6□7□8□9＝100，請在□內填入「＋」、「－」、「×」、「÷」或是括弧，使這個等式成立。

小町算的解法不只一種，所以解題時必須將＋、－、×、÷等符號一一代入，反覆計算才行。另外，有些題目會放寬要求，可將□當成什麼都沒有，相鄰的數字合併，成為一個兩位數數字（或是三位數字）。

稍加改變基本規則，可以讓小町算變得更有趣。舉例來說，我們可以以車牌號碼或票券流水號的「四個數字」為題目，試著在數字間填入「＋、－、×、÷」或括號，使答案等於10。本書準備了以下問題，歡迎嘗試挑戰。

※：如果除了1～9之外，還可以用到0，此時便稱作「大町算」。

--------------------------------------------------

> 小町算的答案有100種以上

在只使用＋、－、×、÷的情況下，小町算的答案有100種以上。以下介紹幾個代表性的例子。

$$1+2+3+4+5+6+7+8×9=100$$
$$-1÷2-3+45÷6+7+89=100$$
$$1-2-34+56+7+8×9=100$$
$$12×3-4+5-6+78-9=100$$
$$123-45-67+89=100$$

**小町算的挑戰問題**

請在下列兩個四位數之間，填入演算符號（＋、－、×、÷）或括號，使答案等於10。其中，四個數字的順序可以自由改變（解答在右下角）。

①1199　②1518

小町問題

《繪本工夫之錦》

這裡讓我們再介紹一個《繪本工夫之錦》的題目吧。──庭院內種了許多松與竹。竹葉總數是松葉總數的16分之11，松與竹的總葉數為151875片。那麼松葉與竹葉的數目分別是幾片？（解答在第129頁）。

*左頁的解答：① （1＋1÷9）×9＝10　②8÷（1－1÷5）＝10。

### 問題 1

眼前有一個裝滿油的10公升油壺,以及空的 3 公升油壺、5 公升油壺各一個。若要用這些壺量出 4 公升的油,該怎麼做呢?其中,這 4 公升的油必須盛裝在 5 公升油壺內。

**3公升**　　　　**5公升**

**10公升**

### 問題 2

有個裝滿水的32公升水壺。現在要將這些水平分給 4 個人。4 人中有 3 人各有 1 個10公升水壺;另 1 人則有10公升與 7 公升水壺各 1 個。請問該如何平分這些水?

## 42 分油問題

難易度 ★ ★ ★ ☆ ☆

用各個容量不同的容器,量出需要容量的問題。當然,容器上沒有刻度,所以沒辦法在倒入液體時,由刻度看出倒了多少液體。另外,也不能把液體倒到其他題目沒有給定的容器。

**10公**

### 問題 3

眼前有一個 4 分鐘沙漏,一個 7 分鐘沙漏。該如何用這兩個沙漏量出 9 分鐘呢?其中,初始狀態下的沙漏,沙子皆已落到下方。並假設翻轉沙漏為瞬間完成,翻轉時不會產生任何時間差。

4分鐘沙漏　　　　　　　7分鐘沙漏

## 專欄 COLUMN 俄羅斯農民的乘法

臺灣在小學低年級時就會背九九乘法表，所以每個人都能輕鬆計算乘法。不過很多國外的小學生不須要背九九乘法，因而覺得乘法很難學。國外有一種簡單的乘法，叫作「俄羅斯農民的乘法」。假設我們要計算13×237，那就將13連續除以2，並將商往下寫（忽略餘數），一直除到商等於1為止，然後將奇數的商圈起來。接著在13的旁邊寫下237，然後將237連續乘以2，並將乘積往下寫，與旁邊的商對齊。最後將「圈起來的商」所對應的乘積加總後，就可以得到13×237的答案了。

⑬ ·········· 237
6 ·········· 474
③ ·········· 948
① ·········· 1896
13 × 237
= 237 + 948 + 1896
= 3081

\* 第127頁的解答：假設松葉有 $x$ 片，則 $x + (11 ÷ 16) x = 151875$。
解方程式後可得松葉有90000片，竹葉有61875片。

32公升

10公升與
7公升

\* 解答在第130頁。

## 43 小町問題　難易度★★★☆☆

在1～9的數字間填入＋、－，或者也可以不填入運算符號，將相鄰的數字合併成一個二位數，使最後的答案為100。請問共有幾種方式可以讓等式成立？

$$\square\ 1\ \square\ 2\ \square\ 3\ \square\ 4\ \square\ 5\ \square\ 6\ \square\ 7\ \square\ 8\ \square\ 9 = 100$$

# 問題42～43
# 的解答

## 42 分油問題

**問題1**

首先，以10公升壺中的油倒滿5公升壺，再以5公升壺中的油倒滿3公升壺（此時5公升壺中剩下2公升油）。接著，將3公升壺中的油倒回10公升壺。再來，將5公升壺中的2公升油倒入3公升壺。然後，再度以10公升壺中的油倒滿5公升壺。最後，將5公升壺中的油倒滿3公升壺。因為3公升壺內已有2公升油，所以只能倒入1公升油。也就是說，5公升壺內會剩下4公升的油。

| 壺 ＼ 步驟 | 開始 | 第1次 | 第2次 | 第3次 | 第4次 | 第5次 | 第6次 |
|---|---|---|---|---|---|---|---|
| 10公升壺 | 10 | 5 | 5 | 8 | 8 | 3 | 3 |
| 3公升壺 | 0 | 0 | 3 | 0 | 2 | 2 | 3 |
| 5公升壺 | 0 | 5 | 2 | 2 | 0 | 5 | ④ |

**問題2**

要將32公升的水平分給4人，1人會拿到8公升。過程中會使用到32公升、7公升、10公升壺。依以下步驟，可量出一人份的8公升水。

由表中數字可以看出，32公升的壺中，水最少的時候為18公升。也就是說，要量出8公升的水，至少要用到14公升的水。只要32公升壺中還有14公升以上的水，就可以反覆用同樣的步驟量出8公升的水。所以第2人、第3人皆可用相同步驟量出8公升的水。最後將剩下的8公升水都交給第4人即可。

| 壺 ＼ 步驟 | 開始 | 第1次 | 第2次 | 第3次 | 第4次 | 第5次 | 第6次 | 第7次 | 第8次 | 第9次 | 第10次 | 第11次 | 第12次 |
|---|---|---|---|---|---|---|---|---|---|---|---|---|---|
| 32公升壺 | 32 | 25 | 25 | 18 | 18 | 28 | 28 | 21 | 21 | 31 | 31 | 24 | 24 |
| 10公升壺 | 0 | 0 | 7 | 7 | 10 | 0 | 4 | 4 | 10 | 0 | 1 | 1 | ⑧ |
| 7公升壺 | 0 | 7 | 0 | 7 | 4 | 4 | 0 | 7 | 1 | 1 | 0 | 7 | 0 |

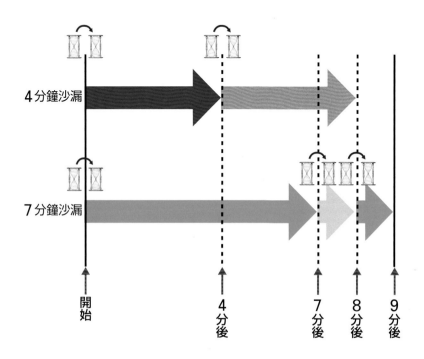

4分鐘沙漏

7分鐘沙漏

開始

4分後

7分後

8分後

9分後

**問題3**

首先將兩個沙漏同時翻轉。4分後,將4分鐘沙漏再翻轉一次。再3分後(開始後7分),7分鐘沙漏漏盡沙粒,此時翻轉7分鐘沙漏。再1分後(開始後8分),4分鐘沙漏漏盡沙粒,此時再翻轉7分鐘沙漏。由於7分鐘沙漏在1分鐘前被翻轉過,所以1分後會漏盡沙粒。也就是說,此時的7分鐘沙漏會在開始後9分漏盡沙粒。

## 43 小町問題

共有12種方式可讓等式成立。

$-1+2-3+4+5+6+78+9=100$

$1+2+3-4+5+6+78+9=100$

$1+2+34-5+67-8+9=100$

$1+23-4+5+6+78-9=100$

$12-3-4+5-6+7+89=100$

$1+23-4+56+7+8+9=100$

$12+3-4+5+67+8+9=100$

$12+3+4+5-6-7+89=100$

$123-4-5-6-7+8-9=100$

$123+4-5+67-89=100$

$123+45-67+8-9=100$

$123-45-67+89=100$

COLUMN

# 解開「日本」這個謎題的伊能忠敬

**伊**能忠敬（1745～1818）是一位著名的江戶時代天文學家。他曾到日本全國各地測量土地，畫出了世界第一張正確的日本地圖。

出生於下總國（現在的千葉縣北部周圍）的忠敬，入贅到釀酒商的家族後，發揮他的商業專長，累積了許多財富，直到50歲隱居後，前往江戶學習天文學。對測量很有興趣的忠敬，向幕府請求許可，讓他能到當時未開發的蝦夷地（今天

的北海道）測量土地。當時來自俄羅斯的壓力，讓幕府重新檢視了蝦夷地的重要性，於是幕府答應了忠敬的要求，命令他前往蝦夷地測量土地。

1800年，55歲的忠敬從江戶出發，沿途測量日本東北地方的土地，順利抵達蝦夷地，並在當年年末完成了北海道地圖。這個地圖的完成度相當高而廣受好評，於是幕府命令忠敬製作日本全國的地圖，開始了他的測量之旅。

《大日本沿海輿地全圖》由214張大圖、8張中圖、3張小圖構成。正本於1873年的皇居火災中燒毀。上圖為明治時代描摹的地圖。
「第90圖 武藏、下總、相模（今武藏、利根川口、東京、小佛、下總、相模、鶴間村）」。

## 忠敬精密的測量方法

　　測量時，忠敬會在某位置立起「梵天」（測量標竿），然後以一定步伐走向梵天，再由步數計算距離。另外，他會用「杖先方位盤」（航海羅盤，一種指南針）來測定方位，當土地有傾斜時，會用「象限儀」測量傾斜的角度，再計算兩點於平面上的距離。到了晚上，他會觀測恆星以測定所在緯度。忠敬的測量結果之所以有那麼高的精密度，就是因為在測量時十分仔細，追求完美。

　　就這樣，他在17年內共進行了10次測量之旅，總測量距離達4萬公里。

## 忠敬的地圖大幅影響了日本歷史

　　1818年，忠敬在整理測量結果、製作地圖的過程中去世，結束了74歲的一生。地圖的製作在忠敬的死後仍持續進行著。1821年，「大日本沿海輿地全圖」遂告完成。這個地圖實在過於正確，所以被幕府列為國家機密。後來，德國的博物學家西博德（Philipp Siebold, 1796～1866）曾因想攜帶這份地圖到國外而被驅逐出境，被人稱為「西博德事件」。

　　伊能忠敬透過測量與製作地圖，解開了「日本」這個巨大的謎題，可以說是一個十分重要的人物。

#### 伊能忠敬

左為佐原公園（千葉縣香取市）的伊能忠敬像。上為忠敬的舊宅（同縣同市）。忠敬的地圖在細節上十分正確，不過把尺度放大到整個日本列島時，東西方向上有一定程度的歪曲。因為他們在觀測星空時，沒有考慮到因為經度不同造成的時差。不過當時並沒有精細到可以測出這點時差的時鐘，所以沒辦法得知精確的時間。

# 思考力與聯想力的
# 益智遊戲

Logic Puzzle

# 過河時需滿足某些條件

阿爾琴（Alcuin, 735～804）是一位活躍於 8 世紀的英格蘭修道士。在他編寫的教科書《鍛鍊青年的問題集》（*Propositiones ad Acuendos Juvenes*）中，有以下問題。

一位旅人帶著狼、山羊、捲心菜來到河岸，岸邊有一艘小船，於是他想划這艘小船過河。不過這艘船太小，旅人過河時，只能帶著狼、山羊、捲心菜其中之一過河。那麼該怎麼做，才能將所有「行李」都運到對岸呢？

要注意的是，如果旅人不在身邊，狼會吃掉羊、羊會吃掉捲心菜。

這題解法如下。首先，旅人載著羊划到對岸，並將羊留在對岸，獨自划回原岸。接著，旅人載著狼划到對岸，並將狼留在對岸，然後載著羊回到原岸。再來，旅人載著捲心菜划到對岸，然後獨自划回原岸。最後，旅人再次載著羊划到對岸。這樣就能將所有「行李」都運到對岸了。

## 過河問題

典型的過河問題會問如何用小船將人或物載至對岸,可以說是「邏輯問題」中的常見問題。這類問題有很長的歷史,隨著載送對象與條件的不同,過河問題也有各式各樣的版本。

# 直到世界毀滅都無法完成的河內塔

法國數學家盧卡斯（Édouard Lucas, 1842～1891）發明的玩具「河內塔」（Tower of Hanoi），於1883年開始販售。河內塔由數根柱子與多枚套在柱子上的圓盤構成，玩家需遵照一定規則移動這些圓盤。

河內塔的宣傳文字中提到了一個「傳說」：「某個印度的寺廟內有3根柱子。在開天闢地時，神將64枚圓盤由大到小，由下而上依序套在一根柱子上，接著不分晝夜地移動這些圓盤。當圓盤全部照原順序被移到另一根柱子後，這個世界就會毀滅。」

這個傳說應該是盧卡斯自己創作的，不過這個傳說的涵義相當耐人尋味。當圓盤有64枚時，最少需移動$2^{64}-1$次，才能將全部的圓盤照原順序移動到另一個柱子，相當於1844京6744兆737億955萬1615次。以1秒1次的節奏移動圓盤，也要花上5845億年才能完成，遠大於目前的宇宙年齡（約138億年）。很難想像有誰能夠完成這項偉業，但至少可以確定的是，要看到圓盤全部移動完畢，可能得等到世界毀滅。

柱A

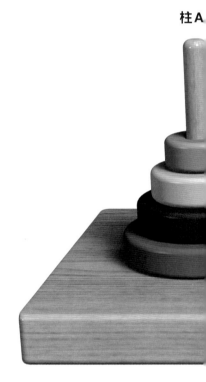

### 4枚圓盤的情況

如圖所示，當有4枚圓盤時，要移動幾次才能將所有圓盤照原順序移動到柱C呢？若要將所有圓盤都從A移到C，就必須先將藍色以外的圓盤移動到B，再將藍色圓盤移動到C，然後將藍色以外的圓盤從B移動到C。另外，當圓盤有 $n$ 枚時，最少的移動次數可由 $2^n-1$ 求出。

---

## 河內塔的規則

①遊戲開始時，所有圓盤會依照大小順序疊在左端柱子上。②一次只能移動一枚圓盤。③圓盤不能疊在比自己小的圓盤上。④將所有圓盤都疊到右端柱子後便完成遊戲。

＊第136頁的答案是人類。小時候用四肢在地上爬，成長後可以用
兩隻腳步行，老了以後要拄著拐杖走路，就像有三隻腳一樣。

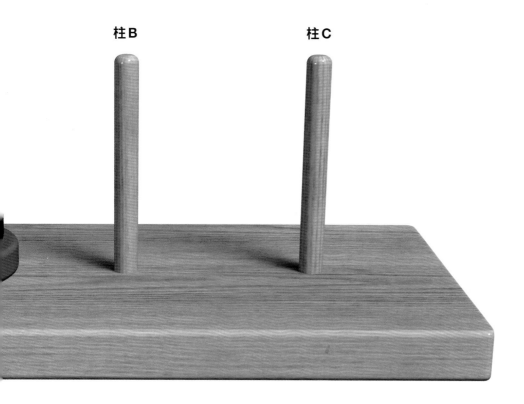

柱B　　　　　　柱C

| 移動次數 | | 0 | 1 | 2 | 3 | 4 | 5 | 6 | 7 | 8 | 9 | 10 | 11 | 12 | 13 | 14 | 15 |
|---|---|---|---|---|---|---|---|---|---|---|---|---|---|---|---|---|---|
| 綠 | | A | B | B | C | C | A | A | B | B | C | C | A | A | B | B | C |
| 黃 | | A | A | C | C | C | C | B | B | B | B | A | A | A | A | C | C |
| 紅 | | A | A | A | A | B | B | B | B | B | B | B | B | C | C | C | C |
| 藍 | | A | A | A | A | A | A | A | A | C | C | C | C | C | C | C | C |

A、B、C代表每次移動後，各個圓盤分別位於哪個柱子上。淺藍色箭頭代表該次移動的圓盤。

## 數的概念的誕生

自古以來，人們碰上「沒有答案的問題」時，就會創造出新的數的概念。最早的數是用來計算事物個數的「自然數」。在這之後，為了表示兩個自然數相除的結果，創造了分數。分子與分母皆為自然數的分數，稱作「（正）有理數」。之後，為了描述邊長為1的正方形對角線長度（$\sqrt{2}$），創造了無理數。有理數與無理數合稱為「實數」。

## 44 一家人過河

難易度★★★★☆

父親、母親、2個兒子、2個女兒、僕人、狗在河的左岸。他們想要藉由一艘小船過河。但是划得動小船的只有父親、母親、僕人，而小船一次只能載2人（狗也算成1人）。如果母親不在女兒身邊，女兒就不想和父親待在一起；如果父親不在兒子身邊，兒子就不想和母親待在一起。另外，要是僕人不在狗身邊，狗就會咬家族成員。

提示：誰必須第一個搭船？

# 45 有條件的河內塔

難易度★★★★☆

## 問題1

柱B比柱A與柱C稍粗,所以最小圓盤的中央孔洞稍小,無法移到柱B。這種條件下,最少要移動幾次圓盤,才能把所有圓盤照原順序移動到柱C呢?

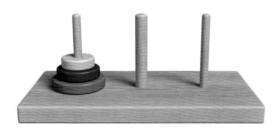

3枚圓盤

最小的圓盤無法移動到柱B

柱A　　　　　　　柱B　　　　　　　柱C

## 問題2

圓盤有固定的移動方向。柱A的圓盤只能移動到柱B,柱B的圓盤只能移動到柱C,柱C的圓盤只能移動到柱A。這種條件下,最少要移動幾次圓盤,才能將所有圓盤照原順序移動到柱C呢?

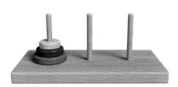

3枚圓盤

移動方向固定

柱A　　　　　　　柱B　　　　　　　柱C

＊解答在第142頁。

# 問題44～45
# 的解答

## 44 一家人過河

解答如下表，不過這不是唯一的答案。第一次移動可以是僕人與狗，或者是父親與母親。不過當父親與母親一起抵達河的右岸時，其中一人必須回到左岸，這樣會與題目給的條件衝突。換言之，第一次移動必須是「僕人與狗」。過河問題可以衍生出多種變形，試著自己加上獨特的條件，給自己出題，也是件有趣的事。

| 次數 | 左岸 | 乘船者 | 右岸 |
|---|---|---|---|
| 0 | 父母子子女女僕犬 | | |
| 1 | 父母子子女女 | 僕犬➡ | 僕犬 |
| 2 | 父母子子女女僕 | ⬅僕 | 犬 |
| 3 | 父母 女女 | 子僕➡ | 子 僕犬 |
| 4 | 父母子 女女僕犬 | ⬅僕犬 | 子 |
| 5 | 母 女女僕犬 | 父子➡ 父 | 子子 |
| 6 | 父母 女女僕犬 | ⬅父 | 子子 |
| 7 | 父母 女女僕犬 | 父母➡ | 父母子子 |
| 8 | 母 女女僕犬 | ⬅母 | 父 子子 |
| 9 | 母 女女 | 僕犬➡ 父 | 子子 僕犬 |
| 10 | 父母 女女 | ⬅父 | 子子 僕犬 |
| 11 | 女女 | 父母➡ | 父母子子 僕犬 |
| 12 | 母 女女 | ⬅母 | 父 子子 僕犬 |
| 13 | 女 | 母女➡ | 父母子子 女僕犬 |
| 14 | 女 僕犬 | ⬅僕犬 | 父母子子 女 |
| 15 | 犬 | 女僕➡ | 父母子子女女僕 |
| 16 | 僕犬 | ⬅僕 | 父母子子女女 |
| 17 | | 僕犬➡ | 父母子子女女僕犬 |

## 45
## 有條件的河內塔

### 問題1

要移動17次圓盤。
如果沒有「柱的粗細⋯

### 問題2

要移動21次圓盤。

洞大小」等追加條件，那麼 3 枚圓盤的河內塔題目只需要 7 次移動便可完成。

| 2 | 3 | 4 | 5 | 6 | 7 | 8 | 9 | 10 | 11 | 12 | 13 | 14 | 15 | 16 | 17 |
|---|---|---|---|---|---|---|---|----|----|----|----|----|----|----|----|
| C | A | A | C | C | A | A | C | C | A | A | C | C | A | A | C |
| B | B | C | C | C | B | B | A | A | A | A | B | B | C | C | C |
| A | A | A | A | B | B | B | B | B | B | C | C | C | C | C | C |

| 2 | 3 | 4 | 5 | 6 | 7 | 8 | 9 | 10 | 11 | 12 | 13 | 14 | 15 | 16 | 17 | 18 | 19 | 20 | 21 |
|---|---|---|---|---|---|---|---|----|----|----|----|----|----|----|----|----|----|----|----|
| C | C | A | A | B | C | C | A | B | B | C | A | A | B | C | C | A | A | B | C |
| A | B | B | C | C | C | C | C | A | A | A | A | A | A | A | B | B | C | C | C |
| A | A | A | A | A | A | B | B | B | B | B | B | C | C | C | C | C | C | C | C |

# 猜帽子顏色的
# 3名囚犯

　　個監獄內有A、B、C三名死囚。執行死刑當天，監獄官對三名囚犯說：「我給你們一個機會。這裡有兩頂紅色帽子，三頂白色帽子，等一下我會為你們戴上紅色或白色帽子。你們不會知道自己戴哪種帽子，但你們可以看得到另外兩人戴哪種帽子。如果你認為你自己戴的是白帽，就可以逃走。但如果你戴的是紅帽卻想逃，就會當

場執行死刑。另外，如果因為不曉得自己的帽子是什麼顏色而選擇不逃的話，就會延後死刑執行日期。當然，要是你們和其他人打暗號的話，就會馬上執行死刑。」

　　監獄官說完後，為三人都戴上白帽。三名囚犯看了看其他兩人的帽子顏色，稍微思考了一下之後，同時開始逃跑。他們三人如何推論出自己戴的是白帽呢？另外，他們不會

**兩頂紅帽**

**三頂白帽**

囚犯 A

囚犯 B

囚犯 C

有「即使不確定戴的是哪種帽子，反正不逃也是死刑，乾脆不管三七二十一，先逃再說」的想法，卻會有「雖然不確定戴的是哪種帽子，但逃了可能會馬上死，不如別逃還可以晚一點死」的想法。

## 囚犯C的想法

這裡讓我們從C的角度來看看囚犯的推理過程吧！帽子戴好後，C看到A戴了白帽，B也戴了白帽。帽子共有兩頂紅帽、三頂白帽，所以C無法確定自己戴哪種顏色的帽子，只好暫時先選擇「不逃跑」。

不過，A與B也跟C一樣都沒有逃跑。此時，假設C戴的是「紅帽」，那麼A與B就知道只剩一頂紅帽。A會想「如果我自己戴的是紅帽，那麼B應該可以馬上確定B自己戴的是白帽，並立刻逃跑才對。但B並沒有逃跑，這表示我自己戴的是白帽，應該要趕緊逃跑」。但A並沒有逃跑。

「A沒有逃跑」這件事，讓C確定自己戴的是白帽，於是開始逃跑。

---

## 帽子問題

這個問題從幾十年前便廣為流傳。有人說這是諾貝爾物理學獎得主狄拉克（Paul Dirac, 1902~1984）想到的題目。

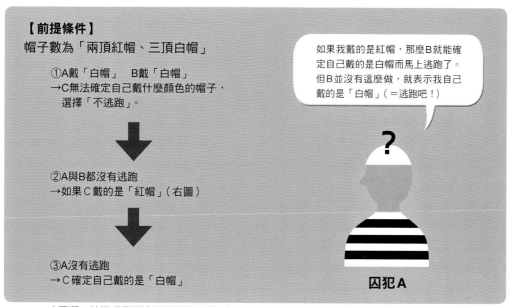

【前提條件】
帽子數為「兩頂紅帽、三頂白帽」

①A戴「白帽」　B戴「白帽」
→C無法確定自己戴什麼顏色的帽子，選擇「不逃跑」。

②A與B都沒有逃跑
→如果C戴的是「紅帽」（右圖）

③A沒有逃跑
→C確定自己戴的是「白帽」

（囚犯C的推理同樣適用於囚犯A與B）

如果我戴的是紅帽，那麼B就能確定自己戴的是白帽而馬上逃跑了。但B並沒有這麼做，就表示我自己戴的是「白帽」（＝逃跑吧！）

？

囚犯A

## 46 自己帽子的顏色
難易度★★★☆☆

A、B、C三人縱向排成一行，從兩頂紅帽子和三頂白帽子中選出三頂，分別為三人戴上。三人都不曉得自己戴的帽子是什麼顏色，不過看得到前面的人戴的帽子是什麼顏色。X問C知不知道自己戴什麼顏色的帽子，C回答：「不知道。」接著X又依序向B、A問同樣的問題，B與A也回答：「不知道。」但X說：「三人中至少有一人知道自己戴什麼顏色的帽子。」那麼A、B、C中誰在說謊呢？

兩頂紅帽子

三頂白帽子

A

## 47 額頭上的貼紙是什麼顏色？
難易度★★★☆☆

A、B、C三人互相看得到彼此。準備紅、藍貼紙各4枚，並請三人戴上眼罩，由第四人X在三人額頭各貼上2枚貼紙。三人拿掉眼罩後，可以看到自己以外的兩人額頭上貼了什麼貼紙。X依序問A、B、C他們知不知道自己額頭上貼了什麼貼紙，三人都回答：「不知道。」接著X再問A同樣的問題，A仍回答：「不知道。」不過當X再問B同樣的問題時，B卻回答：「我知道了。」那麼，B額頭上的貼紙是什麼顏色呢？

在三人頭上各貼2枚貼紙，多出來的2枚則藏起來。

紅色貼紙4枚

藍色貼紙4枚

＊解答在第148頁。

父

祖父　　　　　祖母

外祖父　　　　　外祖母

媽媽

## 48 到底在說誰？

難易度★★☆☆☆

語言這種東西，會因為說話方式不同而有不同意義。譬如「媽媽的爸爸與媽媽」。如果想成是「（媽媽的爸爸）與媽媽」，就是指「外祖父」與「媽媽」；如果想成是「媽媽的（爸爸與媽媽）」，就是指「外祖父」與「外祖母」。問題如下：假設家族中有媽媽、爸爸、外祖父、外祖母、祖父、祖母等六人，那麼「媽媽與爸爸的媽媽與爸爸」可能是指哪些對象呢？其中必定又包含哪個人呢？

# 問題46～48
# 的解答

## 46 自己帽子的顏色

首先，假設A、B兩人都戴紅帽子，因為紅帽子只有兩頂，所以C可推論出自己戴的是白帽子（①）。但C說「不知道」，那就表示A與B的帽子為一紅一白，或者兩人皆戴白帽。而C的帽子可能是紅也可能是白（②～④的狀況）。如果A戴的是紅帽，那麼B應該可推論出自己戴的是白帽才對，但B說「我不知道」，所以A戴的不是紅帽。如此一來，A戴的一定是白帽。所以若不是A說謊就是他不夠聰明。

**各自的帽子顏色**

① A B C
② A B C
③ A B
④ A B

## 47 額頭上的貼紙是什麼顏色？

第一輪詢問時，三人都回答「不知道」。這表示A、B、C中，不會出現「兩人皆貼著2枚紅貼紙（或2枚藍貼紙）」的情況（①）。接著，假設A是2枚藍貼紙，B是2枚紅貼紙，或者A是2枚紅貼紙，B是2枚藍貼紙。此時，C應可推論出自己不可能是2枚藍貼紙，也不是2枚紅貼紙，所以一定是1藍1紅。但C卻回答「不知道」，所以A與B至少有一方是貼1藍1紅（②）。同樣的推論也適用於A與B，而A第二次回答「不知道」後，B便可推論出自己貼的不是2枚同色貼紙，而是1藍1紅（③）。

**① A、B、C中有2人皆貼著2枚紅貼紙（或2枚藍貼紙）時**

另一人可確定
自己是2枚藍貼紙

另一人可確定
自己是2枚藍貼紙

→ 並非
皆貼2
紙，也
皆貼2

**② A貼了2枚藍貼紙，B貼了2枚紅貼紙；或是A貼了2枚紅貼紙，B貼了2枚藍貼紙時**

A
C B

A
C B

但C回答
「不知道」

→ A
至少有
貼1

如果C是2枚藍或2枚紅的話，與①會有矛盾，所以C應可推論出自己是「1藍1紅」

**③ B為2枚紅或2枚藍時**

A B

但A在
第二輪中回答
「不知道」

→ B
自己
「1

第二輪詢問時，A應可推論出自己是「1藍1紅」

## 48 到底在說誰？

如果想成是「（媽媽與爸爸）的（媽媽與爸爸）」，指的是四位祖父母。
如果想成是「（（媽媽與爸爸）的媽媽）與爸爸」，指的是兩位祖母、爸爸。
如果想成是「（媽媽與（爸爸的媽媽））與爸爸」，指的是爸爸、媽媽、祖母。
如果想成是「媽媽與（（爸爸的媽媽）與爸爸）」，指的是爸爸、媽媽、祖母。
如果想成是「媽媽與（爸爸的（媽媽與爸爸））」，指的是媽媽、祖父、祖母。
其中，必定會包含祖母。

「（媽媽與爸爸）的（媽媽與爸爸）」，指的是四位
祖父母。

祖父　　　祖母　　　外祖父　　外祖母

「（（媽媽與爸爸）的媽媽）與爸爸」，指的是兩位祖母、爸爸。

祖母　　　外祖母　　　爸爸

「（媽媽與（爸爸的媽媽））與爸爸」，指的是爸爸、媽媽、祖母。

爸爸　　　媽媽　　　祖母

「媽媽與（（爸爸的媽媽）與爸爸）」，指的是爸爸、媽媽、祖母。

爸爸　　　媽媽　　　祖母

「媽媽與（爸爸的（媽媽與爸爸））」，指的是媽媽、祖父、祖母。

媽媽　　　祖父　　　祖母

# 從誠實者與說謊者的發言找出事實真相

某個地方有兩個村莊，分別是誠實村與說謊村。誠實村的居民不管被問到什麼問題，都只會說實話；說謊村的村民不管被問到什麼問題，都只會說謊話。

有天，你在這兩個村莊的附近發現了一個湧泉。口乾舌燥的你向路人詢問這個泉水能不能喝。如果你只能對一個路人問一個問題，而且路人只會回答「Yes」或「No」的話，應該怎麼問，才能判斷這個泉水能不能喝呢？其中，你並不知道這位路人是哪個村莊的人。

這種益智遊戲中，玩家只能問「『Yes』或『No』的問題」，並依此來判斷答案。而上述問題中，你必須詢問這位路人：「如果有人問你『這裡的水可以喝嗎』的話，你會回答『Yes』嗎？」

如果水可以喝，那麼誠實村的居民會老實地回答「Yes」；說謊村的居民則會回答謊言「Yes」。另一方面，如果水不能喝，那麼誠實村的居民會回答「No」；說謊村的居民也會回答謊言「No」。也就是說，當路人被問到這樣的問題時，如果回答「Yes」，就代表水可以喝。

---

誠實者與說謊者

誠實者與說謊者之類的題目，也常在日本的大學考試中登場。解這類題目時通常有些繁瑣，思考時請在腦中仔細整理各種情況。

---

**問題：如果有人問你「這裡的水可以喝嗎」的話，你會回答「Yes」嗎？**

〈情況1：水可以喝〉

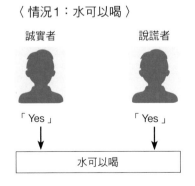

誠實者　　　　　　說謊者

「Yes」　　　　　「Yes」

水可以喝

〈情況2：水不能喝〉

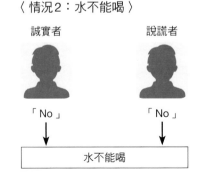

誠實者　　　　　　說謊者

「No」　　　　　　「No」

水不能喝

*下方問題的解答：先選擇其中一人（假設另外兩人分別為A、B），問他「如果有人問你『A是隨便村居民嗎』的話，你會回答『Yes』嗎？」如果答案是「Yes」，就問B前頁提到的問題；如果答案是「No」，就問A前頁提到的問題。

## 問題

在誠實村與說謊村附近，其實還有一個隨便村。隨便村的居民不管被問到什麼問題，都會隨機回答「Yes」或「No」。現在泉水前站著3個人，已知他們之中，1位是誠實村居民，1位是說謊村居民，1位是隨便村居民。如果你只能對這三個人問兩個問題，且他們只能回答「Yes」或「No」的話，該怎麼問，才能判斷這個泉水能不能喝呢？其中，一次只能對一個人問一個問題（解答在本頁上方）。

## 49 誠實者與說謊者

難易度 ★★★☆☆

A、B、C中，有一人是「誠實者」、一人是「無所謂者」、一人是「說謊者」。誠實者只會說實話，無所謂者可能說實話也可能說謊話，說謊者只會說謊話。分別詢問三人誰是誠實者／無所謂者／說謊者時，三人的回答如下。請問誠實者、無所謂者、說謊者分別是誰呢？（問題1）

B是說謊者

C是無所謂者

A是誠實者

A　　　　　　　B　　　　　　　C

---

### 塔爾塔利亞公式？

塔爾塔利亞（Niccolò Tartaglia, 1499～1557）是發明三次方程式公式解的人。塔爾塔利亞沒有公開發表自己的解法，不過卡爾達諾（Girolamo Cardano, 1501～1576）很想學習這個解法，於是求教於塔爾塔利亞。塔爾塔利亞一開始拒絕了他，後來則以「不能傳授給別人」為條件，把這個秘密告訴了卡爾達諾。然而卡爾達諾破壞了約定，在1545年出版的《大術》（Ars magna）這本書中，發表了三次方程式的一般解法，因此這個三次方程式的一般解被稱作「卡爾達諾公式」。

男性中至少有1人說謊

第1名女性

## 問題2

這裡有男女各20人。第1位女性說：「男性中至少有1人說謊。」第2位女性說：「男性中至少有2人說謊。」（中略）第19位女性說：「男性中至少有19人說謊。」最後一名女性說：「所有男性都在說謊。」假設說謊者只會說謊，誠實者只會說實話，那麼誠實者與說謊者各有多少人呢？

男性中至少有2人說謊

第2名女性

男性中至少有3人說謊

第3名女性

男性中至少有4人說謊

第4名女性

所有男性都在說謊

•••

最後一名女性

不是我做的

A嫌犯

不是C做的

B嫌犯

是我做的

C嫌犯

## 問題3

刑警們正在偵查某個強盜事件。目擊者指出，犯人是一名男性。但麻煩的是，三名男性嫌犯都因其他犯罪而在服刑中。於是，刑警把三名嫌犯（假設他們是A、B、C）都叫來問話。A主張：「不是我做的。」B回答：「不是C做的。」C則自白：「是我做的。」3人中有2人在說謊。那麼這起強盜事件的犯人究竟是誰呢？

＊解答在第154頁

# 問題49（問題1～3） 的解答

 answer

解答

## 49 誠實者與說謊者

問題1的答案為：A是「說謊者」，B是「誠實者」，C是「無所謂者」。
如果A是誠實者或無所謂者，都會產生矛盾。

> B是說謊者

**A：說謊者**

> C是無所謂者

**B：誠實者**

> A是誠實者

**C：無所謂者**

### 如果A是「誠實者」的話

由A的證言可以推導出B是「說謊者」，那麼C就是「無所謂者」。

B說C是「無所謂者」。但B是「說謊者」，應該不會老實說出C是「無所謂者」才對。所以會產生矛盾。

### 如果A是「無所謂者」的話

說A是「誠實者」的C可能是「說謊者」或「無所謂者」。因為一開始就假設A是「無所謂者」，所以C只能是「說謊者」。這麼一來，B就是「誠實者」。但如果B是誠實者，那麼C應該會像B說的一樣，是個「無所謂者」。然而C其實是個「說謊者」，故會產生矛盾。

## 問題2

假設男性中有8人說謊，那麼第9名女性到最後一名女性共12人都在說謊，男女合計共20人在說謊。一般化後可得到，假設男性中有 $n$ 人說謊，那麼第 $n+1$ 名女性到最後一名女性共 $20-n$ 人都在說謊，男女合計共20人在說謊。

也就是說，不管說謊的男性有幾人，說謊的女性人數就是20減去這個數，所以男女說謊者相加後都是20人。因此誠實者恆為20人。

問題3

嫌犯B與C的說詞剛好相反，所以
其中一人若說的是實話，另一人就
是在說謊。由這項事實，再加上題
目給定的條件「3人中有2人在說
謊」可以知道，A在說謊。所以A
說的「不是我做的」是謊言，即A
是犯人（說真話的是B）。

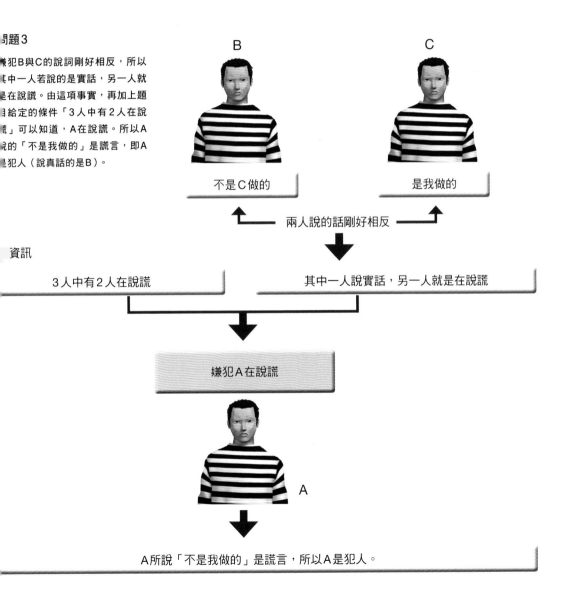

資訊

| B | C |
|---|---|
| 不是C做的 | 是我做的 |

兩人說的話剛好相反

| 3人中有2人在說謊 | 其中一人說實話，另一人就是在說謊 |

嫌犯A在說謊

A

A所說「不是我做的」是謊言，所以A是犯人。

# 從13枚硬幣中找出偽幣

這裡有13枚硬幣，其中一枚是偽幣。真幣與偽幣的外觀完全相同，只有重量些微不同。但我們並不知道偽幣與真幣哪個輕哪個重。那麼你該如何找出偽幣呢？你只能使用天秤，而且只能用三次。

用天秤找出偽幣的問題中，一個比較有名的問題是「從27枚硬幣中，找出1枚較輕的偽幣」。其他還有許多硬幣枚數或條件不同的題目。

而這個問題的解法如下。如右頁STEP1所示，在天秤兩邊分別放上A～D與E～H，如果可以平衡的話，A～H都是真幣；不能平衡的話，I～M都是真幣。

## STEP1 平衡時

若STEP1「達成平衡」，便在STEP2中，於左皿放上2枚前一次沒秤到的硬幣（譬如I與J），於右皿放上1枚前一次沒秤到的硬幣（譬如K）以及1枚真幣（譬如A）。若達成平衡，便在STEP3中將L與真幣分別放在天秤兩端。若達成平衡，便可以確定剩下的M是偽幣；若是不平衡，就表示L是偽幣。若STEP2中，左邊較重（或較輕），便在STEP3中將I與J分別放在天秤的兩端，較重（或

較輕）者是偽幣；平衡時，則K是偽幣。

## STEP1 左邊較重時

若STEP1的結果是「左邊較重」，便在STEP2的左皿放上A、B、E，右皿放上C、F與真幣（譬如I）。平衡的話，便在STEP3中比較G與H的重量。如果G與H達成平衡，那麼D就

是偽幣。如果G與H不能達成平衡，那麼G與H中較輕者就是偽幣。若STEP2的左皿較重，便在STEP3中比較A與B。平衡的話，F是偽幣；不平衡的話，A與B中較重者是偽幣。若STEP2的左皿較輕，便在STEP3中比較E與真幣。平衡的話，C是偽幣；不平衡的話，E是偽幣。

* 若STEP1中「左邊較輕」，那麼接下來的操作順序也和「左邊較重」的情況相同，不過「重」與「輕」要顛倒過來（參考右表紅字）。

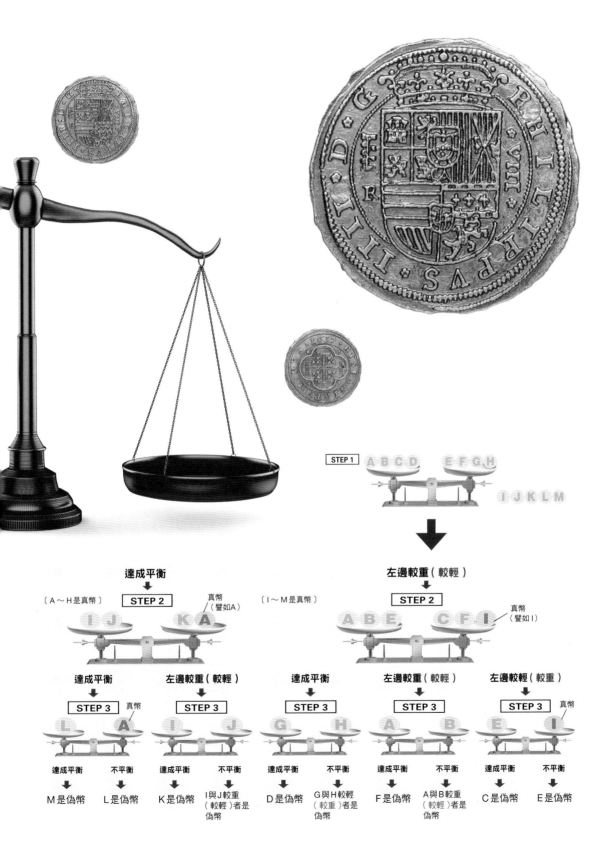

STEP 1 ── A B C D　　E F G H

I J K L M

| 達成平衡 | 左邊較重（較輕） |
|---|---|

〔A～H是真幣〕

**STEP 2**　真幣（譬如A）

I J　　K A

〔I～M是真幣〕

**STEP 2**　真幣（譬如I）

A B E　　C F I

| 達成平衡 | 左邊較重（較輕） | 達成平衡 | 左邊較重（較輕） | 左邊較輕（較重） |
|---|---|---|---|---|

**STEP 3**　真幣

L　　A

**STEP 3**

I　　J

**STEP 3**

G　　H

**STEP 3**

A　　B

**STEP 3**　真幣

E　　I

| 達成平衡 | 不平衡 | 達成平衡 | 不平衡 | 達成平衡 | 不平衡 | 達成平衡 | 不平衡 | 達成平衡 | 不平衡 |
|---|---|---|---|---|---|---|---|---|---|
| M是偽幣 | L是偽幣 | K是偽幣 | I與J較重（較輕）者是偽幣 | D是偽幣 | G與H較輕（較重）者是偽幣 | F是偽幣 | A與B較重（較輕）者是偽幣 | C是偽幣 | E是偽幣 |

## 50 最重金塊與最輕金塊 難易度★★★☆☆

這裡有16個金塊和一個天秤。每個金塊的重量都略有不同,不過外觀無法區別。請用天秤秤出最重的金塊和最輕的金塊。若想用最少的秤量次數找到最重與最輕的金塊,該怎麼做呢?如果先用單淘汰賽的方式,每次淘汰掉較輕的金塊,可以在秤15次後找出最重金塊。接著,剩下的金塊再用單淘汰賽的方式,每次淘汰掉較重的金塊,可以在秤14次後找出最輕金塊。這樣秤29次就能達到目標了。不過,還有其他方法可以用更少的次數達成目標。

## 專欄 COLUMN 阿基米德原理

阿基米德(Archimedes,前287~前212)是一位古希臘科學家,發現了「槓桿原理」。有一次,希倫(Hiero)二世國王給了阿基米德一個難題:「調查這個王冠是不是純金打造」。王冠是國王命令某個工匠打造出來的,號稱是純金的王冠。但有告密者舉發工匠在王冠中摻了銀。阿基米德在泡澡時想到,如果把和王冠重量相同的純金、純銀,以及王冠分別放入裝滿水的容器內,比較溢出的水量,就可以算出三者的體積。密度為單位體積的重量,金的密度是19.3 g/m$^3$,銀是10.5 g/m$^3$,純物質的密度固定。所以由王冠的重量與體積(=溢出的水量)求出密度,便可判斷王冠是否為純金。

透過這個實驗,他發現了「將物質放入水中後,該物質排開的水重,等於該物質受到的浮力」這個事實,故這個原理也稱作阿基米德原理。

## 51 萬能天秤　難易度★★★☆☆

只要有一個上皿天秤和幾個砝碼，就可以秤出各種重量。譬如只要有1克、2克（兩個）、5克、10克、20克的砝碼，就可以秤出1～40克中所有整數值的重量。現在，假設我們手上只有1克、3克、9克、27克這4種（各數個）砝碼，有辦法秤出1～40克中所有整數值的重量嗎？

## 52 硬幣袋　難易度★★★★★

這裡有10個裝滿硬幣的袋子，其中9個袋子裝的全是偽幣。真幣與偽幣無法透過外觀區分，但已知1枚真幣為9.9克，1枚偽幣為10克。如果只能秤一次，應該要怎麼秤，才能知道哪個袋子裝的是真幣呢？另外，如果隨機選一個袋子來秤的話，有10分之1的機率會選到真幣，但不能用這種方式判斷。

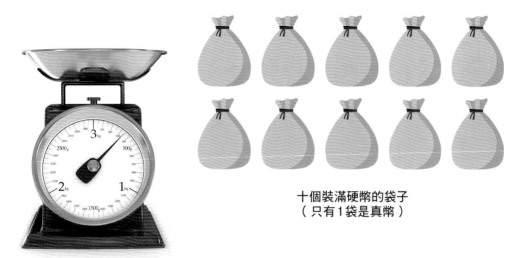

十個裝滿硬幣的袋子
（只有1袋是真幣）

＊解答在第160頁

# 問題50～52
# 的解答

## 50 最重金塊與最輕金塊

用單淘汰賽決定。首先決定最重的金塊。金塊有16個，所以第一輪比8場，留下8塊。第二輪比4場，留下4塊。再來是準決賽（2場），留下2塊。最後決賽（1場）的勝利者，就是最重的金塊。以上共比了8＋4＋2＋1＝15次。

再來要決定的是最輕的金塊，一樣用單淘汰賽決定。不過，第一輪比賽和前面決定最重金塊時的第一輪比賽相同，所以不用再比一次第一輪（已淘汰出8塊較輕的金塊）。也就是說，只要再比7次就好。總共需要比15＋7＝22次。

## 51 萬能天秤

答案是「可以」。關鍵在於左右兩皿都可以放砝碼。如果要量1、3、4、9、10、12、13公克等重量,可以用1個或數個砝碼相加,組合出這些重量。如果是2、5、6、7、8、11公克等重量,便無法用這四種砝碼相加後得到。不過,我們可以把不同的砝碼放在天秤兩端,由兩者的重量差,量出物體的重量。

例:　量出2公克　　　　量出5公克　　　　量出6公克

## 52 硬幣袋

依照下圖方式秤量,就可以在只秤一次的情況下,找出哪一袋錢幣是真幣。首先,為袋子加上1~10的編號。然後從1號袋中取出1枚硬幣,從2號袋中取出2枚硬幣,從3號袋中取出3枚硬幣……,從9號袋中取出9枚硬幣,總共取出45枚硬幣,一起放在秤盤上。真幣與偽幣的重量差為0.1克。所以如果總重量是449.9克的話,第1袋是真幣;如果是449.8克的話,第2袋是真幣;如果是449.7克的話,第3袋是真幣;如果剛好是450克的話,1~9袋都是偽幣,第10袋是真幣。

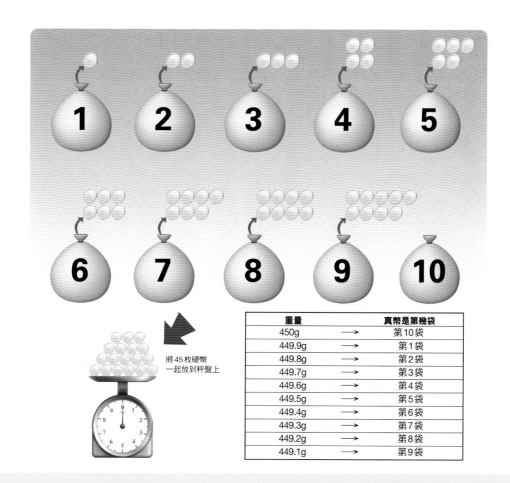

將45枚硬幣
一起放到秤盤上

| 重量 | | 真幣是第幾袋 |
|---|---|---|
| 450g | → | 第10袋 |
| 449.9g | → | 第1袋 |
| 449.8g | → | 第2袋 |
| 449.7g | → | 第3袋 |
| 449.6g | → | 第4袋 |
| 449.5g | → | 第5袋 |
| 449.4g | → | 第6袋 |
| 449.3g | → | 第7袋 |
| 449.2g | → | 第8袋 |
| 449.1g | → | 第9袋 |

# 克里特島人是說謊者？
# 誠實者？

傳聞中，古希臘的預言家埃庇米尼得斯（Epimenides）曾說過：「所有克里特島人都是說謊者。」

問題在於，埃庇米尼得斯自己也是克里特島人。如果這句話是真的，那麼所有克里特島人都是說謊者。這表示埃庇米尼得斯也在說謊，即「所有克里特島人都是說謊者」這句話是假的。所以說，如果這句話是真的，會產生矛盾。

相反地，如果這句話是謊言，那就表示「並非所有克里特島人都是說謊者」，即埃庇米尼得斯有可能是誠實者。這麼一來，還是可能會和前提「埃庇米尼得斯在說謊」產生矛盾。

那麼，克里特島人究竟是誠實者還是說謊者呢？想像有個人說「我在說謊」，這項發言不管是真的還是在說謊，都會產生矛盾。這種「描述關於自己的事時會產生矛盾的狀況」稱作「說謊者悖論」。說謊者悖論有很多例子，譬如留下「請勿在此塗鴉」的塗鴉，也是一種說謊者悖論。

## 說謊者悖論

由看似正確的前提與邏輯，推導出讓人難以接受之結論的過程，稱作「悖論」。另外，「描述關於自己的事時會產生矛盾的狀況」稱作「說謊者悖論」。

### 埃庇米尼得斯的發言會產生矛盾

**前提**

　埃庇米尼得斯是克里特島人

　埃庇米尼得斯說
　「所有克里特島人都是說謊者」

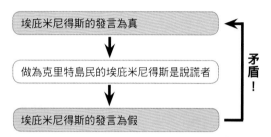

埃庇米尼得斯的發言為真

↓

做為克里特島民的埃庇米尼得斯是說謊者

↓

埃庇米尼得斯的發言為假

矛盾！

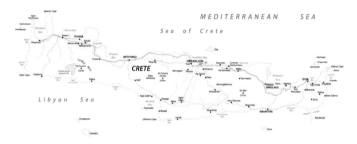

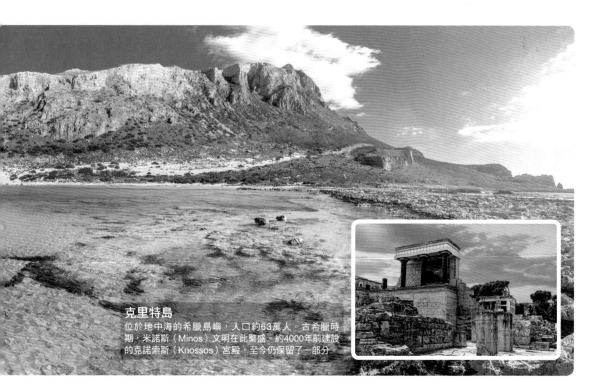

**克里特島**
位於地中海的希臘島嶼，人口約63萬人。古希臘時期，米諾斯（Minos）文明在此繁盛。約4000年前建設的克諾索斯（Knossos）宮殿，至今仍保留了一部分。

# 客滿的無限旅館可以讓新的旅客投宿嗎？

德國數學家希爾伯特（David Hilbert, 1862～1943）曾提出一個有趣的概念，那就是一個有無限個房間的「無限旅館」。有天，無限旅館內的無限個房間都住了人，處於客滿狀態。此時，一名旅客前來投宿。因為其他旅館都客滿了，所以他極力懇求這間旅館能讓他住下來。於是旅館老闆做了以下措施，他請原本住1號房的房客搬到2號房，原本住2號房的房客搬到3號房……讓無限個房客都搬到下一號房，此時1號房就空出來了，旅客也順利入住。

某一天，有無限名旅客前來投宿，但旅館內已有無限名房客。那麼該怎麼做，新的旅客才能全員入住這間旅館呢？同樣地，旅館老闆請每位房客搬到其他房間，1號房的房客搬到2號房，2號房的房客搬到4號房，3號房的房客搬到6號房……依此類推。就這樣，原本的房客全都搬到了偶數號房，所以無限個奇數號房間都空了下來，新來的無限名旅客也都能順利投宿到這間旅館。這樣的邏輯是正確的嗎？

**1名旅客投宿已客滿的無限旅館**

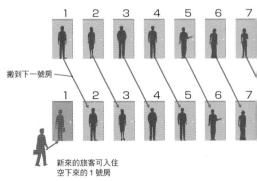

搬到下一號房

新來的旅客可入住
空下來的1號房

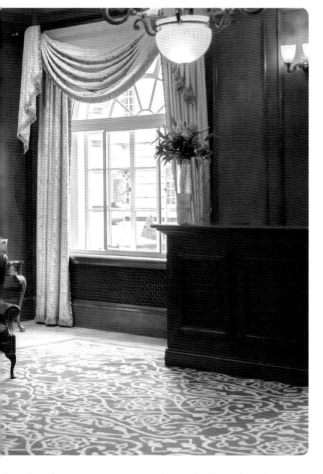

# 希爾伯特
# 無限旅館

事實上，希爾伯特的敘述在數學上是正確的。只是這段敘述違反了我們對無限的直覺，屬於「偽悖論」。舉例來說，在有限的世界中，10以前的偶數（共5個：2、4、6、8、10）顯然比10以前的自然數（共10個）還要少。不過在無限的世界中，全體偶數和全體自然數之間存在 1 對 1 關係，所以兩者數目相同。在無限的世界中，某個集合的子集合，可以和原本的集合一樣大，真的非常神奇。

**無限名旅客投宿已客滿的無限旅館**

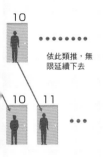

10

依此類推，無限延續下去

10    11

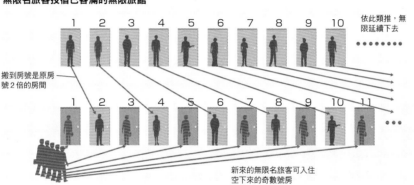

1    2    3    4    5    6    7    8    9    10

依此類推，無限延續下去

搬到房號是原房號 2 倍的房間

1    2    3    4    5    6    7    8    9    10    11

新來的無限名旅客可入住空下來的奇數號房

# 該合作還是該背叛？
## ——囚犯困境

**有**種一對一的遊戲是這樣玩的。遊戲中有兩名玩家和一個主持人，依照遊戲結果，主持人會發獎金給兩名玩家。規則如下，你和對手分別有「合作」和「背叛」兩張手牌。你必須在「與對手合作」和「背叛對手」中選擇一個。同樣地，對手也須選擇要與你合作或背叛你，你們之間不能交談。決定好後，你和對手要一起將「合作」或「背叛」的牌同時打出。接著主持人會依照牌的組合，給予兩人或其中一方獎金。牌的組合與獎金的關係如下。

　①當兩人都打出「合作」牌時，兩人可分別拿到 3 萬元。②當兩人都打出「背叛」牌時，兩人可分別拿到 1 萬元。③當一方打出「合作」牌，另一方打出「背叛」牌時，打出「背叛」牌的一方可以拿到 5 萬元，而打出「合作」牌的一方則不會拿到錢。那麼，如果兩邊都想盡可能拿到更多獎金，應該要怎麼出牌才好呢？

### 囚犯困境

這是一個著名的謎題，在原謎題中，嫌犯須決定要告發共犯還是要坦誠犯罪，此謎題又叫作「囚犯困境」。1950年由美國學者提出了這個困境。然而直到60年後的現在，學者們對於玩家應該要選擇「合作」還是「背叛」，仍沒有統一的共識。另外，與這個遊戲類似的狀況，也常發生在實際的人類社會中。譬如不同超市間的價格競爭、國與國的軍備競賽等。

你

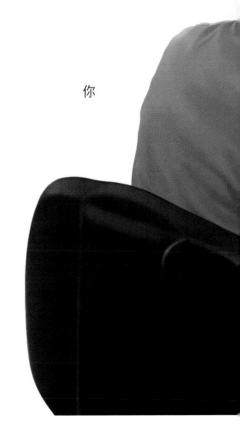

### A：應該要打出「背叛」牌

當對方打出「合作」牌時，如果你也打「合作」牌，可以獲得 3 萬元；但如果你打「背叛」牌的話，可以拿到遊戲的最高獎金 5 萬元。所以，為了盡可能拿到更多獎金，應該要打出「背叛」牌才對。如果對方打出「背叛」牌，而你打出「合作」牌，那麼你連 1 塊錢都拿不到；但如果你打的是「背叛」牌，至少還可以拿到 1 萬元。所以打「背叛」牌會是比較好的策略。

## B：應該要打出「合作」牌

對方應該也會想到要「打出『背叛』牌比較有利」才對。不過在兩邊都打出「背叛」牌的情況下，兩邊只能拿到 1 萬元。但如果你和對方都打出「合作」牌，兩邊都可以拿到 3 萬元。問題在於，如果「希望盡可能拿到更多獎金」的話，該怎麼做才好？既然兩邊都能拿到 3 萬元，那都選擇打出「合作」牌，這樣有什麼不好嗎？而且，如果兩邊都打出「合作」牌，那麼你和對方拿到的金額合計會是 6 萬元。此時，主持人付出的獎金比其他任一種情況還要多。換言之，對整體玩家來說，這麼做可以達到利益最大化。

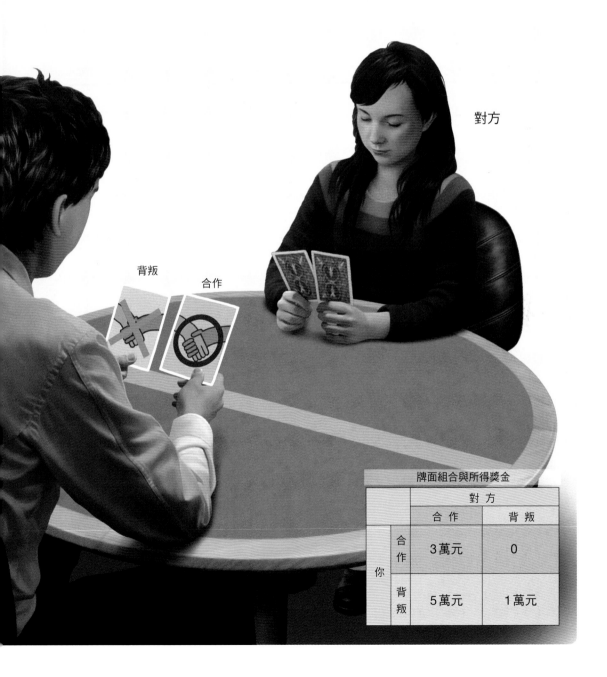

對方

背叛　合作

| 牌面組合與所得獎金 | | |
|---|---|---|
| | 對　方 | |
| | 合作 | 背叛 |
| 你 合作 | 3萬元 | 0 |
| 你 背叛 | 5萬元 | 1萬元 |

# 考慮要帶哪些行李的背包問題

假設有兩種招財貓。紅色招財貓重2公斤，價值10萬元；黃色招財貓重3公斤，價值14萬元。眼前有這兩種招財貓各一個，你可以用背包來搬運它們，不過招財貓易碎，所以背包總重需在4公斤以內。那麼，該搬哪個招財貓（或兩個都搬），才能得到最高價值呢？

首先是第一個選項，你可以選擇「帶走」或「不帶走」紅色招財貓。不管選擇哪個，都會進入第二個選項，選擇「帶走」或「不帶走」黃色招財貓。也就是說，行李的組合共有2×2＝4種。接著只要從這四種可能中，選出背包放得下，且價值最大的組合就可以了。

那麼，當背包可以容納8公斤重，而且招財貓增加到5種（如右頁圖，各一個）的話呢？此時，行李的組合總共有32種（2×2×2×2×2＝32種），而選擇黃色招財貓（3公斤）與綠色招財貓（5公斤）時，總價值最高，為34萬元。

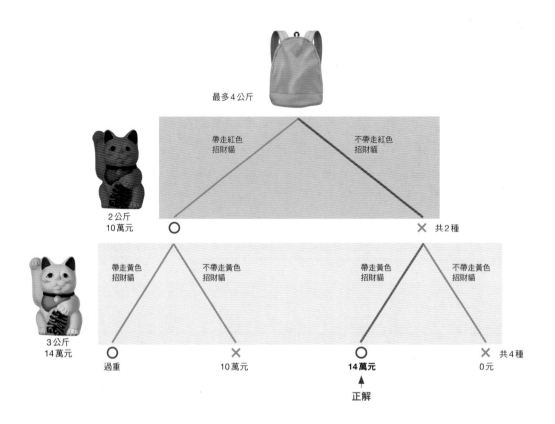

最多4公斤

帶走紅色招財貓 　　　　不帶走紅色招財貓

2公斤
10萬元 ○ ✕ 共2種

帶走黃色招財貓 　不帶走黃色招財貓 　　帶走黃色招財貓 　不帶走黃色招財貓

3公斤
14萬元 ○ ✕ ○ ✕ 共4種
過重 10萬元 **14萬元** 0元
↑
正解

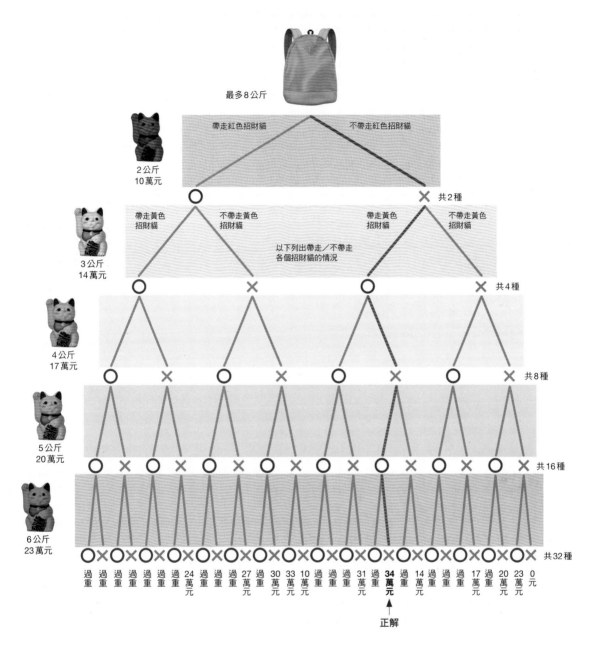

最多8公斤

帶走紅色招財貓　　　　不帶走紅色招財貓

2公斤
10萬元

○　　　　　　　　　　　　　　　✕　共2種

帶走黃色
招財貓　　不帶走黃色
招財貓　　　　　　帶走黃色
招財貓　　不帶走黃色
招財貓

3公斤
14萬元

以下列出帶走／不帶走
各個招財貓的情況

○　　　　✕　　　　　　　○　　　　✕　共4種

4公斤
17萬元

○　　✕　　○　　✕　　　○　　✕　　○　　✕　共8種

5公斤
20萬元

○✕　○✕　○✕　○✕　○✕　○✕　○✕　○✕　共16種

6公斤
23萬元

○✕○✕○✕○✕○✕○✕○✕○✕○✕○✕○✕○✕○✕○✕○✕○✕　共32種

過重　過重　過重　過重　過重　過重　過重　24萬元　過重　過重　過重　27萬元　過重　30萬元　33萬元　10萬元　過重　過重　過重　31萬元　過重　**34萬元**　過重　14萬元　過重　過重　過重　17萬元　過重　20萬元　23萬元　0元

↑
正解

## 行李每增加一種，組合數會變成2倍

當行李有 $n$ 種時，就須考慮 $2^n$ 種（2連乘 $n$ 次得到的數）行李組合。譬如當行李有10種時，共有1024種組合；行李有20種時，共有104萬8576種組合；行李有30種時，共有10億7374萬1824種組合，解題者必須一一調查所有行李組合的價值。即使用電腦計算，這種「窮舉法」（proof by exhaustion）也會花上很多時間，有些難題甚至沒辦法在一般可接受的時間範圍內完成。

# 以顏色區別相鄰區域時，三種顏色夠嗎？

在「三色問題」中，須以直線連起多個點，再為這些點塗上顏色。不過有個規則，那就是「兩點之間若以線相連（相鄰點），則這兩個點須塗上不同的顏色」。另外，任兩點皆可連線，但線與線不能交叉。那麼，如果只用紅、藍、黃等三種顏色，能夠為所有點塗上符合上述規則的顏色嗎？

首先假設點只有一個。為一個點塗色時，可以塗紅色、藍色、黃色，共有三種塗法。再來是兩個點的情形。其中一個點可以塗紅、藍、黃等三種顏色，第二個點也可以塗紅、藍、黃等三種顏色（先不考慮相鄰點須塗上不同顏色的規則），故須考慮3×3＝9種塗法。依此類推，有三個點時，須考慮3×3×3＝27種塗法；有四個點時，須考慮3×3×3×3＝81種塗法。

## 爆發性增加的計算量

在前面的背包問題中，每增加一種行李，行李組合數就會增為2倍。不過在三色問題中，每增加一個點，顏色塗法就會增為原來的3倍。當有 $n$ 個點時，顏色組合為$3^n$種。這表示，只要點的數目稍有增加，求解時的必要計算量就會急遽增加。舉例來說，如果有10個點，顏色組合會有5萬9049種；如果有20個點，顏色組合會有34億8678萬4401種；如果有30個點，顏色組合約達200兆種。由此可見，計算量確實會「爆發性」增加。

另外，如果不是使用三色，而是使用四色，那麼不管點有多少個、點與點之間的線如何連接，一定都可以用這四種顏色塗完所有點，而且符合「相鄰點不同色」的規則。這又叫作「四色定理」（four color theorem）。

一個點的情況（3種）

兩個點的情況（9種）

三個點的情況（27種）

1976年時，數學家證明了只要四種顏色就能滿足「相鄰點不同色」的條件。不過在這之前，這個問題困擾了所有數學家100年以上。

## 能用三種顏色區分日本本州的各都府縣嗎

三色問題與地圖塗色問題的意義相同。為地圖上色時，「相鄰區域不能塗相同顏色」。

那麼，我們可以只用三種顏色，為日本本州上的不同區域塗色嗎？本州地圖的例子，剛好很適合用來說明這個問題。本州共劃分為34個縣市，請先把焦點放在岐阜縣上。位於內陸的岐阜縣，周圍有愛知縣、三重縣、滋賀縣、福井縣、石川縣、富山縣、長野縣，共有奇數個縣。首先，岐阜縣的顏色必須不同於周圍的每個縣。假設岐阜縣被塗了紅色，周圍的縣從愛知縣開始，

依序塗上藍、黃、藍、黃……到最後一個長野縣時，應該要塗上藍色。但是與長野縣相鄰的愛知縣已經塗成了藍色，如果長野縣也是藍色的話就會違反規則。也就是說，我們沒辦法只用三種顏色區分出本州的都府縣。

另外，即使不是這種被奇數個區域包圍的內陸區域，在某些情況下還是得用到四種顏色，所以三色問題並沒有那麼簡單。

**問題**

右圖中有10個點，某些點之間有線段連接。請將這些點塗成紅色、黃色或是藍色。其中，相鄰的點必須塗成不同顏色。那麼，我們可以只用上述三種顏色，塗完這張圖上的所有點嗎？（正解在本頁下方）

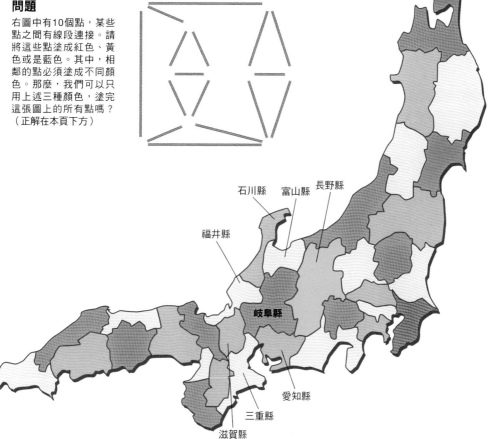

石川縣　富山縣　長野縣

福井縣

岐阜縣

愛知縣

三重縣

滋賀縣

如上圖所示，我們可以用四種顏色區分本州所有的都府縣範圍。不只是日本，在不考慮飛地（行政權雖隸屬於甲方，但土地卻在乙方的領地中）的前提下，任何一張地圖都可以用四種顏色來區分範圍。

＊上方問題的解答：用三種顏色不可能塗完所有點，至少要四種顏色。

# 保護祕密用的
# 大數質因數分解

所謂的質因數分解，是將某個正整數分解成質數（只能被1和自己整除的數）乘積的過程。舉例來說，將35以質因數分解後，可以得到5×7。事實上，目前仍未找到可以有效率進行質因數分解的演算法，只能「地毯式」地一一測試哪個數可以整除，哪個數不行。因此，大數的質因數分解可以說是實際意義上的「無解」問題。

在我們看不到的地方，質因數分解默默支撐著我們的生活與整個社會。譬如網路購物

---

## 質因數分解時使用的RSA加密

質因數分解一個正整數時需要的計算量，會隨著正整數的位數增加而呈指數成長。這就像背包問題或三色問題一樣，屬於「難解問題」。質因數分解這種「難以解決」的性質，可以用來為重要資料「加密」，譬如RSA（Rivest-Shamir-Adleman三位設計者）加密法。不過，數學上已證明，當計算速度遠高於目前電腦的「量子電腦」實用化之後，質因數分解的問題就會變得簡單許多（然而多數學者仍認為，對量子電腦來說，背包問題仍是難題）。

### 質因數分解與密碼的關係

**公鑰**（賣家製作並公開，用來加密）

75462131（位數很多的正整數，實際上約有300位）

兩個質數的質因數分解
**相當困難！**
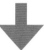

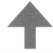
計算兩個質數的乘積
**相當簡單！**

**解密**
（製作公鑰時使用的兩個質數，用來解密已加密的資訊）

7591（實際上約有150位）          9941（實際上約有150位）

以上說明了質因數分解與加密的關係。將兩個質數（譬如7591和9941）相乘以製作公鑰（7591×9941＝75432131），這個步驟相當簡單。但將公鑰質因數分解是件十分困難的事。

就是一個例子。網購結帳時，可以用信用卡結帳。為防止第三方盜取資料，在我們將信用卡卡號傳送出去時，需經過「加密」。要為資訊加密時，就需要「鑰匙」。這裡說的鑰匙並不是實際上的鑰匙，而是指密碼的規則。這個鑰匙會先由網購賣家製作好並公開，稱作「公鑰」。「公鑰」一般是兩個150位數左右的質數相乘的結果，也就是300位左右的正整數。雖然位數很多，不過只要用「乘法」就能製作公鑰了，所以製作公鑰並不難。

另一方面，欲解密已加密的資訊時，需要「私鑰」。私鑰是網購賣家在製作公鑰時使用的兩個質數。然而一般人沒辦法由公鑰推導出私鑰，因為這代表要將一個300位的正整數（公鑰）質因數分解，目前我們仍無法在合理的時間內做到這點。因此，只有手上有私鑰的賣家，可以解密已加密的資訊。實際操作方式比上述過程還要複雜一些，不過基本原理差不多是這樣。信用卡卡號資訊就是用這種方式保密的。

上方為量子電腦的示意圖。某些學者指出，量子電腦的計算可以想成是「利用無數個平行世界，進行平行運算」。

6

# 機率的益智遊戲

Probability Puzzle

# 古時占卜或宗教儀式中使用的骰子

「骰子」是刻有多種圖樣或數字的多面體。除了我們一般看到刻有1～6數字的立方體（正六面體）之外，還有十二面體、五十面體的骰子。

一般對骰子的印象是娛樂或賭博時使用的道具，不過因為骰子有「偶然」和「隨機」的性質，所以原本是用來確認神明意見，或是用來決定人們行動的占卜、儀式用的道具。

世界各地的遺跡都曾發現骰子的原型。譬如在印度河谷文明的遺跡就發現了許多棒狀骰子，可以想像它們已被多次使用。另外，英國的大英博物館也收藏了幾個用動物距骨（位於踝關節）製成的「骰子」來玩的古希臘少女雕像（西元前330～300年左右）。

現在已難以考證第一個使用立方體骰子的是哪個國家或哪個時代，一般認為可能是古印度或古希臘。

# 可擲出隨機數字的骰子

骰子的歷史十分古老。古代的骰子除了是宗教儀式中做為占卜的道具之外，也和現代一樣，做為遊戲道具使用。譬如古埃及人愛玩的塞尼特（參考第8頁）就會用到骰子。西元前13世紀的埃及女王妮菲塔莉（Nefertari，西元前1290～前1254年）的陵墓中，就有她正在玩塞尼特的畫像。

### 「上帝不會擲骰子」

天才物理學家愛因斯坦（Albert Einstein, 1879～1955）曾說過這句話。當時的量子論認為物理現象由偶然或機率決定，而非特定原因決定。愛因斯坦反對這種量子論，故以這句話批評。

用羊的距骨製成的「骰子」（上）。不只可做為骰子使用，也被當成沙包遊玩。

# 伽利略解決了
# 賭徒們的煩惱

賭博是人類自古以來就相當盛行的活動。事實上，賭博與機率論之間有著密不可分的關係。

17世紀時，賭徒們為了一個與骰子有關的問題而煩惱，那就是「三個骰子的點數合計為9的情況，和合計為10的情況，哪個比較常發生呢？」合計為9的組合有6種，分別是（1，2，6）、（1，3，5）、（1，4，4）、（2，2，5）、（2，3，4）、（3，3，3）；合計為10的組合也有6種，分別是（1，3，6）、（1，4，5）、（2，2，6）、（2，3，5）、（2，4，4）、（3，3，4）。既然如此，擲出9的機率和擲出10的機率應該一樣才對。但照賭徒們的經驗看來，擲出10的機率似乎高一些。

## 發現排列與組合之差異的伽利略

伽利略

解決這個疑問的是義大利的科學家伽利略（Galileo Galilei，1564～1642）。伽利略注意到，應該要將三個骰子視為不同東西才行。為簡化問題，先考慮兩個骰子的情況。比較A、B兩個骰子點數合計為2或合計為3的情況。合計點數為2的情況為（1，1），合計點數為3的情況為（1，2），兩種合計點數都只有1種組合。不過，如果將兩個骰子視為不同物的話，合計點數為2時，就只有「A為1，B為1」1種可能；合計點數為3時，則有「A為1，B為2」、「A為2，B為1」這2種可能。所以合計點數為3的機率比較高。

骰子有三個的時候，以合計點數9為例，除了（1，2，6）之外，還有（1，6，2）、（2，1，6）、（2，6，1）、（6，1，2）、（6，2，1），共有6種組合。另一方面，（3，3，3）只有1種組合。套用到所有情況，可以知道合計點數為9的組合共有25種，而合計點數為10的組合有27種。也就是說合計點數10比較容易出現。

從現代的角度來看，當時的賭徒之所以會有誤解，是因為他們不曉得「排列」（permutation）和「組合」（combination）的差異。計算機率時，依照狀況的不同，有時要計算排列數，有時要計算組合數，故須小心判斷題意才行。

## 排列與組合

各物品的順序不同時，會視為不同的「排列」。舉例來說，如果有1、2、6三個數字，那麼（1, 2, 6）和（1, 6, 2）會被視為不同的排列。另一方面，只要物品種類相同，即使順序不同，也會視為相同「組合」。

〈骰子有三個的時候〉

**合計為9的組合**

（1, 2, 6）（1, 3, 5）（1, 4, 4）（2, 2, 5）（2, 3, 4）（3, 3, 3） … 共6種

**合計為10的組合**

（1, 3, 6）（1, 4, 5）（2, 2, 6）（2, 3, 5）（2, 4, 4）（3, 3, 4） … 共6種

將順序不同者，視為不同排列後……

**合計為9的組合**

# 共 25 種

**合計為10的組合**

# 共 27 種

## 53 撲克牌 vs 宇宙　難易度★★☆☆☆

這裡有一副拿掉鬼牌後的撲克牌,共有52張。將這52張牌排成一列時,「排列方式的種類數」與「宇宙誕生後經過的秒數」哪個比較多呢?假設宇宙年齡為138億歲。換言之,將138億年換算成秒,每過1秒,就將52張撲克牌排1次,這樣有辦法在138億年內排列出所有排列方式嗎?

普通的硬幣　　兩面都是「正面」的硬幣　　兩面都是「反面」的硬幣

## 54 硬幣的正反面　難易度★★☆☆☆

袋中有3枚硬幣，不過只有1枚是普通的硬幣，有1枚硬幣的兩面皆為「正面」，1枚硬幣的兩面皆為「反面」。將手伸入袋中，從3枚硬幣中拿出1枚放在桌上，硬幣為正面朝上。那麼，這個硬幣翻面後會是反面的機率是多少？

## 55 壺中的球　難易度★★★☆☆

A先生問你要不要玩一個遊戲。遊戲是這樣玩的：首先，將2顆紅球、2顆藍球放入壺中。接著，從壺中同時取出2顆球。如果取出的2顆球同色，就是A先生贏；如果不同色，就是你贏。A先生說：「取出的2顆球，要嘛同色，要嘛不同色，機率是一半一半。輸的人要付1萬元給贏的人，要不要玩玩看？」那麼，你該不該玩這個遊戲？

## 56 淘汰賽

難易度 ★★☆☆☆

以下是某地區高中棒球賽的淘汰賽賽程表示意圖。本次共有128所學校參賽，只有獲得第一名的學校可以參加全國高中棒球大賽。那麼，這次地區棒球賽總共要比幾場呢？假設沒有種子學校。

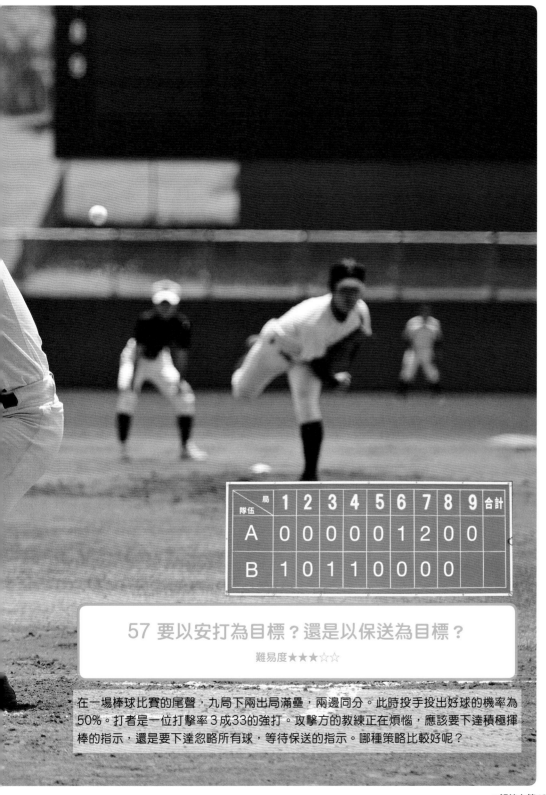

| 局 隊伍 | 1 | 2 | 3 | 4 | 5 | 6 | 7 | 8 | 9 | 合計 |
|---|---|---|---|---|---|---|---|---|---|---|
| A | 0 | 0 | 0 | 0 | 0 | 1 | 2 | 0 | 0 | |
| B | 1 | 0 | 1 | 1 | 0 | 0 | 0 | 0 | | |

## 57 要以安打為目標？還是以保送為目標？

難易度★★★☆☆

在一場棒球比賽的尾聲，九局下兩出局滿壘，兩邊同分。此時投手投出好球的機率為50%。打者是一位打擊率3成33的強打。攻擊方的教練正在煩惱，應該要下達積極揮棒的指示，還是要下達忽略所有球，等待保送的指示。哪種策略比較好呢？

＊解答在第185頁

# 問題53～57 的解答

## 53 撲克牌 vs 宇宙

撲克牌的排列數遠多於以秒計算的宇宙年齡。52張撲克牌的排列方式，共有52！（！是階乘符號＝52×51×50×49×……×1）種，計算後會得到一個有68位的數值。另一方面，宇宙年齡為138億歲，換算成秒為138億年×365天×24小時×60分×60秒＝435196800000000000秒（18位數）。

## 54 硬幣的正反面

3枚硬幣合計有六面，其中三面為正面。而這三個正面中，只有普通硬幣的另一面是反面（其他兩個正面的另一面也是正面）。所以，只有3分之1的機率是反面。

**從袋中拿出的硬幣（正面朝上→兩面皆反面的硬幣留在袋中）**

翻過來之後……

如果是普通硬幣　　如果是兩面皆為正面的硬幣①　　如果是兩面皆為正面的硬幣②

## 遊戲規則

從壺中同時取出2顆球。兩球同色時是A先生贏，異色時是你贏。

= 

先從壺中取出1顆球，再取出第2顆球。兩球同色時是A先生贏，異色時是你贏。

假設第1顆球是紅色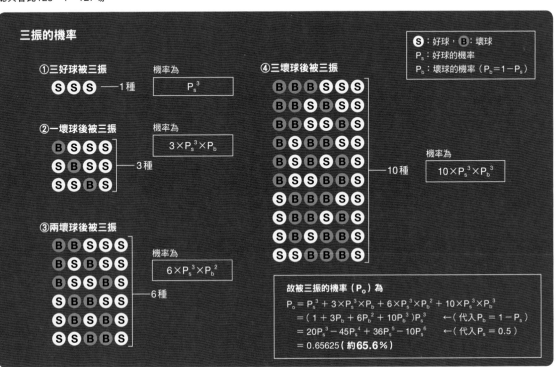

壺中剩3顆球

從這3顆球中取出第2顆球時，取出藍球的機率

$$\frac{2}{3}$$

## 55 壺中的球

A先生說「機率是一半一半」是錯的。你贏的機率是3分之2，A先生贏的機率是3分之1，所以你應該要玩這個遊戲。

題目的規則說要同時取出2顆球，但這和先取出1顆，再從剩下的3顆球中取出第2顆球是同樣的意思。假設取出的第1顆球是紅球，那麼壺中剩下的球為（紅、藍、藍）。從這三顆球中取出第2顆球時，取出藍球的機率為3分之2，取出紅球的機率是3分之1。因此，兩球異色的機率，也就是你贏的機率是3分之2。當然，取出第1顆球是藍球的情形也是一樣。

## 56 淘汰賽

第一輪有128÷2＝64場比賽，第二輪有64÷2＝32場比賽……，接著把每一輪的比賽場數全部加起來即為答案。另一種方法是，因為單淘汰賽中，除了第一名之外，所有隊伍都會有1場敗績，所以總共會比128－1＝127場。

## 57 要以安打為目標？還是以保送為目標？

決定要以安打為目標，或者以保送為目標時，須計算被三振的機率，計算方式如下：題目中提到，投手投出好球的機率是50％，代入右下式子後可以得到0.65625，即三振機率約為65.6％，所以四壞球保送的機率是100％－約65.6％＝約34.4％。另一方面，打者打擊率為3成33（33.3％），所以以保送為目標時，贏的機率比較高。

### 三振的機率

S：好球，B：壞球
$P_s$：好球的機率
$P_b$：壞球的機率（$P_b = 1 - P_s$）

①三好球被三振

Ⓢ Ⓢ Ⓢ ——1種

機率為 $P_s^3$

②一壞球後被三振

Ⓑ Ⓢ Ⓢ Ⓢ
Ⓢ Ⓑ Ⓢ Ⓢ ——3種
Ⓢ Ⓢ Ⓑ Ⓢ

機率為 $3 \times P_s^3 \times P_b$

③兩壞球後被三振

Ⓑ Ⓑ Ⓢ Ⓢ Ⓢ
Ⓑ Ⓢ Ⓑ Ⓢ Ⓢ
Ⓑ Ⓢ Ⓢ Ⓑ Ⓢ ——6種
Ⓢ Ⓑ Ⓑ Ⓢ Ⓢ
Ⓢ Ⓑ Ⓢ Ⓑ Ⓢ
Ⓢ Ⓢ Ⓑ Ⓑ Ⓢ

機率為 $6 \times P_s^3 \times P_b^2$

④三壞球後被三振

Ⓑ Ⓑ Ⓑ Ⓢ Ⓢ Ⓢ
Ⓑ Ⓑ Ⓢ Ⓑ Ⓢ Ⓢ
Ⓑ Ⓑ Ⓢ Ⓢ Ⓑ Ⓢ
Ⓑ Ⓑ Ⓢ Ⓢ Ⓢ Ⓢ
Ⓑ Ⓢ Ⓑ Ⓑ Ⓢ Ⓢ
Ⓑ Ⓢ Ⓑ Ⓢ Ⓑ Ⓢ
Ⓑ Ⓢ Ⓢ Ⓑ Ⓑ Ⓢ
Ⓢ Ⓑ Ⓑ Ⓑ Ⓢ Ⓢ
Ⓢ Ⓑ Ⓑ Ⓢ Ⓑ Ⓢ
Ⓢ Ⓢ Ⓑ Ⓑ Ⓑ Ⓢ ——10種

機率為 $10 \times P_s^3 \times P_b^3$

故被三振的機率（$P_o$）為

$$P_o = P_s^3 + 3 \times P_s^3 \times P_b + 6 \times P_s^3 \times P_b^2 + 10 \times P_s^3 \times P_b^3$$
$$= (1 + 3P_b + 6P_b^2 + 10P_b^3)P_s^3 \quad \leftarrow（代入 P_b = 1 - P_s）$$
$$= 20P_s^3 - 45P_s^4 + 36P_s^5 - 10P_s^6 \quad \leftarrow（代入 P_s = 0.5）$$
$$= 0.65625（約 \textbf{65.6\%}）$$

# 大相撲的巴戰在數學上公平嗎？

到了大相撲比賽的千秋樂（最後一天），如果多位力士的勝場數相同，就會進行「巴戰」以決定誰是冠軍。現在有3位力士A、B、C要進行巴戰。首先，力士A與B對戰，勝者再與力士C對戰。如果第一場比賽的勝方（A或B）再度獲勝的話，他就是冠軍；如果C獲勝的話，C就要和第一場比賽的敗方（A或B）再比一場。也就是說，拿到二連勝的人就是冠軍。「目標是拿到二連勝」這點對三人來說都一樣，但這個比賽機制真的公平嗎？

第一場比賽中，即使A獲勝，B仍有獲得冠軍的機會。只要第二場C贏A，第三場B贏C就可以有獲得冠軍的機會了（同樣地，如果第一場是B獲勝，A也還有獲得冠軍的機會）。不過，如果C在第二場比賽中輸掉的話，就會馬上失去獲得冠軍的機會，因為獲得冠軍的是已獲二連勝的A。

因此，第一場比賽的參賽者A、B，獲得冠軍的機會會比C略高。若分別計算他們獲得冠軍的機率，可以得到，A與B獲得冠軍的機率皆為14分之5。而C獲得冠軍的機率則是14分之4，比第一場比賽的參賽者還要少了14分之1。

另外，這畢竟是不考慮實力差距與疲勞條件的機率。實際巴戰的獲勝機率並非如此。

① 首先，力士A與力士B在第一場比賽中對戰

**力士A**

## 巴戰中獲勝的機率

第一場比賽為A與B對戰，假設A獲勝。並假設此時A獲得冠軍的機率為$P_A$，B獲得冠軍的機率為$P_B$，C獲得冠軍的機率為$P_C$，且之後每次比賽中，雙方獲勝機率都是2分之1。

A在第二場比賽中勝過C的話就是冠軍；落敗的話，便與第一場比賽落敗當下的B站在相同立場（冠軍機率變為$P_B$）。故可寫出以下式子。

$$P_A = \frac{1}{2} + \frac{1}{2} \times P_B \cdots\cdots ①$$

C在第二場比賽中勝過A的話，便與第一場比賽獲勝當下的A站在相同立場（冠軍機率變為$P_A$）；落敗的話便不可能拿到冠軍，因為A已獲二連勝。故可寫出以下式子。

$$P_C = \frac{1}{2} \times P_A \cdots\cdots ②$$

對於第一場比賽落敗的B而言，只有當第二場比賽時C勝過A，且第三場比賽時B勝過C，才能與第一場比賽獲勝當下的A站在相同立場（冠軍機率變為$P_A$）；若第二、三場比賽是其他結果，B就不可能拿到冠軍。故可寫出以下式子。

$$P_B = \frac{1}{2} \times \frac{1}{2} \times P_A = \frac{1}{4} \times P_A \cdots\cdots ③$$

解①～③，可得結果如下。

$$P_A = \frac{4}{7}, \; P_B = \frac{1}{7}, \; P_C = \frac{2}{7} = \frac{4}{14}$$

C獲得冠軍的機率為14分之4。不過，在第一場比賽之前，A與B獲得冠軍的機率理應相同，故A與B獲得冠軍的機率如下所示。

$$\left(1 - \frac{4}{14}\right) \div 2 = \frac{5}{14}$$

② 力士C與第一場比賽的
勝方對戰（A或B）

力士C

③ 力士C獲勝的話，須與
第一場比賽的敗方對戰

力士B

# 圍棋先手應該抓取「奇數」棋還是「偶數」棋？

圍棋下棋的規則為先手執黑子，後手執白子，先手較有利，所以當雙方實力有一定差距時，實力較強者會當後手，也就是執白子。而當雙方實力相當時，會用「猜子」來決定誰是先手。猜子時，一方會在不讓另一方看到的情況下，抓取數個白子。另一方則須猜測他抓了奇數個或偶數個白子，猜對的話就是先手，猜錯的話就是後手。

事實上，如果抓子方沒有特地控制抓取白子的數量，那麼抓到奇數個白子的機率會稍微高一些。首先，假設白子總數只有4個。那麼抓取其中1個白子的方式共有4種，抓取其中3個白子的方式也是4種，所以抓取奇數個白子的方式共有8種。另一方面，抓取其中2個白子的方式共有6種，抓取4個白子的方式只有1種，所以抓取偶數個白子的方式共有7種。也就是說，抓取奇數個白子的機率為15分之8（約53.3％），抓取偶數個白子的機率為15分之7（約46.7％），抓到奇數個白子的機率略高了一些。因此，如果想當先手的話，猜對方抓「奇數」個白子，猜對的機率會稍微比較大一些。（白子總數為2個以上時，不論總數為奇數或偶數，抓取奇數白子的方式都會比抓取偶數白子的方式多一種）

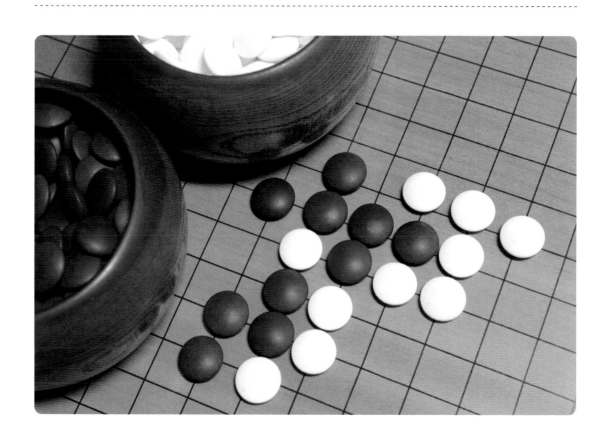

# 碁石為奇數的機率

假設碁石總共有 $n$ 個,那麼抓取方式總共有 $2^n-1$ 種(因為不能抓 0 個,所以要減 1)。奇數個碁石/偶數個碁石的抓取方式分別為 $2^{n-1}$ 種、$2^{n-1}-1$ 種,所以抓取到奇數個碁石的機率為 $\frac{2^{n-1}}{2^n-1}$,抓取到偶數個碁石的機率為 $\frac{2^{n-1}-1}{2^n-1}$。

- 假設碁石總數為 4,計算結果如下
  抓取到奇數個碁石機率為 …… $\frac{8}{15}$(約53.3%),偶數個碁石的機率為 …… $\frac{7}{15}$(約46.7%)

- 假設碁石總數為 5,計算結果如下
  抓取到奇數個碁石機率為 …… $\frac{16}{31}$(約51.6%),偶數個碁石的機率為 …… $\frac{15}{31}$(約48.4%)

隨著碁石總數的增加,抓取到的碁石數為奇數/偶數的機率差會變小,但兩者永遠不會相等。

圍棋先手

# 讓人失去判斷力的賭徒謬誤

**輪**盤周圍有許多小格，上面寫有0～36的數字。賭輪盤時，會有一個小珠在輪盤上滾動，玩家得猜小珠最後會落到哪個格子內※。其中，最簡單的賭法是賭小珠最後會滾到1～36中的奇數格還是偶數格（除了0以外）。

1913年8月13日，摩納哥蒙地卡羅的賭場發生了一件令人難以置信的事，輪盤居然連續26次都轉到偶數。輪盤轉出奇數或偶數的機率都是37分之18。連續轉出26次偶數的機率是 $\frac{18}{37}$ 的26次方（乘法定律），約為1億3700萬分之1。如果當時你也在場，親眼看到這個輪盤一直轉出偶數的時候，會有什麼想法呢？據說在連續轉出15次偶數之後，在場的賭客們紛紛像是發狂似地大筆押注奇數，他們都覺得「都出現那麼多次偶數了，之後不可能是偶數了吧！下次一定是奇數！」但在這之後還是一直轉出偶數，賭場因此賺了大錢。

「因為一直轉出偶數，所以下次一定是奇數」，或是「因為生了三個都是男孩，所以下個一定是女孩」這種思考謬誤稱作「賭徒謬誤」（也叫蒙地卡羅謬誤）。乍聽之下好像很有道理，但其實是錯誤的。在輪盤的例子中，不管之前轉出來的是奇數還是偶數，下一次轉出偶數的機率都是37分之18。

※：這是歐式輪盤的情況。美式輪盤除了1～36之外，還有「0」和「00」，所以偶數和奇數出現的機率都是38分之18。

## 賭徒謬誤

擲骰子時，若連續擲出好幾次相同的點數，是不是會讓你覺得「下一次就不會再出現這個點數了」呢？另一方面，日常生活中，若一直發生好事，是不是也會讓你覺得「差不多該出現壞事了」而感到不安呢？這種錯覺叫作賭徒謬誤，容易讓人判斷失誤而碰上危險。

### 專欄 COLUMN No pair 或 One pair 的機率佔了 9 成以上

梭哈（Show Hand的音譯）是一種相當流行的撲克牌遊戲。玩家須用 5 張手牌組成特定牌型，再和其他玩家比較牌型的強度。每個國家的梭哈規則略有差異，所以玩法也有很多種。這裡讓我們來看看各種梭哈的牌型，以及組成這些牌型的機率吧。其中，假設我們使用的撲克牌不含鬼牌，一副有52張，一開始會拿到5張手牌，計算以此組成各種牌型的機率。最小的牌型是什麼都沒有的「no pair」（無成對的散牌），機率大約是50％。第二小的牌型是由 2 張相同數字的牌組成的「one pair」（一對），約為42％。所以一開始拿到的手牌是「no pair或one pair」的機率就高達92％。而最大的牌「同花大順」（同花色的A、K、Q、J、10）的出現機率僅為0.000154％，大約每65萬次只會出現 1 次，可說是奇蹟般的牌型。另外，如果一開始的牌庫中含有 1 張可以做為任何牌使用的鬼牌，那麼同花大順的出現機率會變成原本的5.4倍。

# 增加實驗次數，可使結果接近原本的機率

為什麼蒙地卡羅的賭場（參考前頁）會發生機率只有1億3700萬分之1的「奇蹟」呢？假設我們有一枚擲出正、反面機率相等的公正硬幣（設正面為黑，反面為白），那麼擲出正面和擲出反面的機率都是2分之1。少年伽利略在實驗中連續擲出這枚硬幣1000次，記錄每次出現的是正面或反面，得到了以下結果。

如果只擲10次硬幣，那麼出現正反面的比例常會出現與預期的「2分之1」（50%）落差很大的情況，譬如出現「3次正面、7次反面」。如果擲100次硬幣，那麼結果應該會比較接近預期機率「2分之1」才對，譬如

「45次正面、55次反面」。而連續擲了1000次之後，會發現有508次（50.8%）是正面，492次（49.2%）是反面。比100次的結果還要接近預期中的機率2分之1（50%）。

這並非偶然。當實驗的次數越多，就會越接近預期中的機率，這叫作「大數法則」。理論上，如果擲1枚公正硬幣無限次，那麼正面與反面的機率就會剛好都是2分之1（50%）。

10次

| 3 | 7 | 7 | 3 | 4 | 6 |
| 2 | 8 | 8 | 2 | 6 | 4 |
| 6 | 4 | 2 | 8 | 2 | 8 |

100次

| 45 | 55 | 57 | 43 |
| 53 | 47 | 44 | 56 |

# 連續擲出20次反面的「奇蹟」有多大的機率發生？

這次實驗連續擲了1000次硬幣，出現了連續 8 次反面的罕見情況。如果擲這枚硬幣幾千萬次的話，連續出現20次正面也不是不可能。就算出現機率只有 1 億分之 1，只要擲夠多次就一定會出現，或者說有出現才「正常」。在蒙地卡羅賭場的例子中，因為全世界每天都有人在轉輪盤，而蒙地卡羅賭場的輪盤只是其中一小部分數據，所以看起來才像是發生了「奇蹟」。

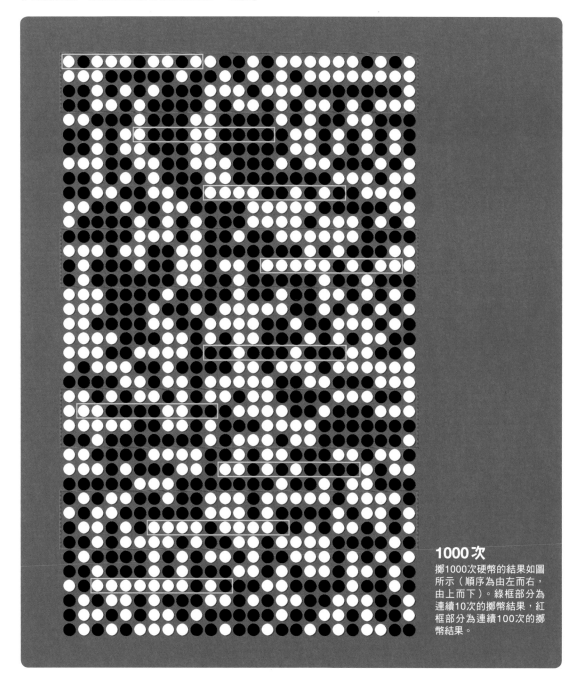

**1000次**

擲1000次硬幣的結果如圖所示（順序為由左而右，由上而下）。綠框部分為連續10次的擲幣結果，紅框部分為連續100次的擲幣結果。

# 三個選項中要選哪一個？
# ——蒙提霍爾問題

**你** 正搭乘著一艘太空船，享受太空旅行。突然，太空船被某個很強的重力吸引過去。當你醒過來之後，發現自己身處一個看來像蟲洞的地方。正當不知道該怎麼辦的時候，有一個智慧生命體走了過來對你說：「那裡有三個洞，分別是A～C。其中一個洞的後面是『蟲洞』，可以讓你們回到原本的宇宙；另外兩個洞的後面是『黑洞』，只有死路一條。請選擇一個。」

你和其他人討論了一陣子之後，打算選擇A。此時智慧生命體說，B其實是黑洞。你身旁的友人聽到這句話後說：「這樣就只剩A和C可能是蟲洞了。兩個機率都是2分之1，就賭在A上吧！」那麼，這位友人的建議正確嗎？

## C是蟲洞的機率為3分之2

這是一個曾在美國的益智問答節目中出現過的問題，在此略加修改。三扇門中有一扇門的後面是「大獎」，參加者須選擇其中一扇門。因為節目主持人的名字是Monty Hall，故這類問題被稱作蒙提霍爾問題。

就上述「蒙提霍爾問題」而言，應該要改選C才行。照順序來說明吧。首先，在你和其他人討論完的當下，A是蟲洞的機率為3分之1，B或C其中之一是蟲洞的機率為3分之2（如右圖的STEP 1）。之後，智慧生命體告訴你們「B是黑洞」，於是B被剔除在選項之外。此時，原本「B或C其中之一是蟲洞的機率」

（3分之2）會全數轉變成C為蟲洞的機率（STEP 2、3）。

用極端的例子來思考會比較好懂。舉例來說，假設有100個洞，其中1個是蟲洞，99個是黑洞。假設你選擇了其中1個洞，接著智慧生命體告訴你剩下的99洞中，某98個其實是黑洞（另1個可能是蟲洞也可能是黑洞），並告訴你可以更換選擇，那麼你會怎麼做呢？多數人應該會覺得，和自己一開始選的洞相比，最後剩下來的洞比較有可能是蟲洞吧？

你可以找一個人，用撲克牌實驗看看。在問題與條件都不變的情況下，試著比較「堅持選A」和「改選C」時，選到「蟲洞」的機率有何不同，應該可以得到「後者機率比較高」的結果。

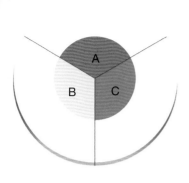

## STEP1

「A是蟲洞」、「B是蟲洞」、「C是蟲洞」的機率皆為3分之1，我們可以用內側圓的三等分圓餅圖來表示這件事。

## STEP2

智慧生命體在你們選擇A之後，善意提醒「B是黑洞」，建議重選。如果「A不是蟲洞」，智慧生命體會留下B或C二選項供重選（但題中已將B排除了）。圖中以外側的圓來表示留下的選項。

## STEP3

實際上最後留下C（因為已知B是黑洞），那麼狀況會縮小成圖中高起來的部分。這個高起來的部分中，「A是蟲洞」的機率是3分之1，「C是蟲洞」的機率是3分之2。

## 如果洞有五個的話？

【步驟1】你們選擇了A洞。
【步驟2】智慧生命體說B、C、D是黑洞。

### Answer

步驟2中，分別計算A或E是蟲洞的機率。

和三個洞時的思考方式相同，如右側圓餅圖所示。當智慧生命體留下E時，「A是蟲洞」的機率為5分之1，「E是蟲洞」的機率為5分之4。

# 兩個會輸的遊戲，組合後卻能贏回來？

你因為某個任務失敗，被邪惡組織抓了起來。他們要求你玩A、B這兩種遊戲，且要贏到超過一定金額才能離開。當然，這兩個遊戲的規則一定對你不利，規則如下。

## 遊戲A

擲一枚硬幣，如果是正面，對手就要給你1元；如果是反面，你就要給對手1元。普通硬幣擲出正面與反面的機率皆為50%，但這次使用的硬幣是個稍微有些不公正的硬

遊戲A

持有金額的增減

50
0
−50
−100
−150
−200
−250
−300

1　　　遊戲次數　　　10000

遊戲B

持有金額的增減

50
0
−50
−100
−150
−200

1　　　遊戲次數　　　10000

幣，擲出正面的機率為49.5%，擲出反面的機率為50.5%，你輸的機率比較高。

## 遊戲B

擲一枚硬幣，如果是正面，對手就要給你 1 元；如果是反面，你就要給對手 1 元。這個遊戲使用的硬幣比較特殊，當你持有的金額為 3 的倍數時，擲出正面的機率為9.5%，擲出反面的機率為90.5%，是個「較可能輸的硬幣」；不過當你持有的金額非 3 的倍數時，擲出正面的機率為74.5%，擲出反面的機率為25.5%，是個「較可能贏的硬幣」。

若只玩遊戲A，你的持有金額會如何變化呢？相關機率的計算十分繁雜，用電腦計算後發現，持有金額會逐漸減少。同樣地，只玩遊戲B的話，持有金額也會持續減少。不過，如果A、B各佔一半的話，持有金額卻會持續增加（A與B不一定要分開進行）。

兩個高機率會輸的遊戲，組合在一起後，卻變成了高機率贏的遊戲。這是所謂的「帕隆多悖論」（Parrondo's paradox）。如果你也碰到了本文中提到的狀況，不如試著將兩種遊戲混在一起玩吧！

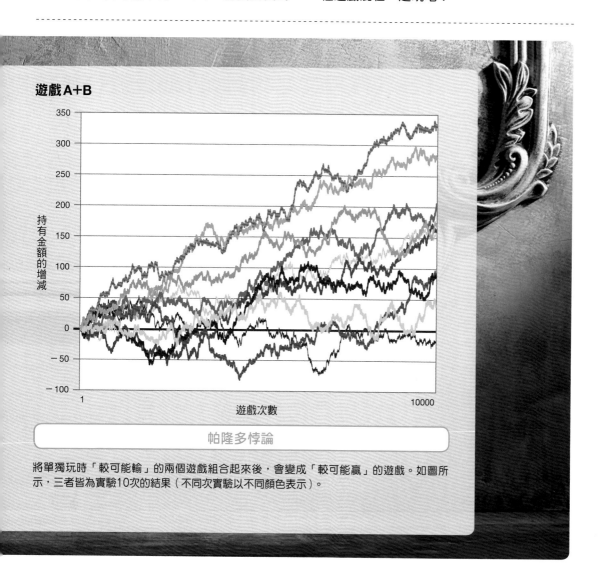

**遊戲A＋B**

持有金額的增減

遊戲次數

帕隆多悖論

將單獨玩時「較可能輸」的兩個遊戲組合起來後，會變成「較可能贏」的遊戲。如圖所示，三者皆為實驗10次的結果（不同次實驗以不同顏色表示）。

## 58 等待結帳的時間　難易度★★★★☆

某個超市有 2 個結帳櫃臺，各有 1 名店員在幫顧客結帳。平均每 1 名顧客的結帳時間為 1 分鐘。假設每過10分鐘，就有 8 名顧客到櫃臺結帳，且這 8 名顧客會平均分散到 2 個櫃臺等待（1 個櫃臺有 4 個人排隊）。有天，超市店長心想「或許 1 名店員就夠了。這樣可以減少人事費，顧客的等待時間也只是變成 2 倍而已吧！」那麼，顧客實際上的等待時間會從幾分鐘變成幾分鐘呢？

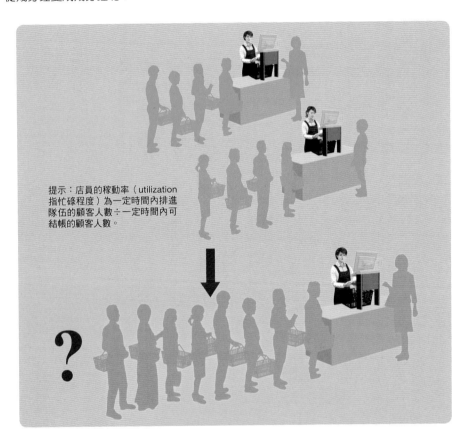

提示：店員的稼動率（utilization 指忙碌程度）為一定時間內排進隊伍的顧客人數÷一定時間內可結帳的顧客人數。

專欄
COLUMN

### 「隨機」真的是隨機嗎？

音樂播放器通常會有「隨機播放功能」，開啟這項功能後，機器會依照隨機順序播放歌曲。這項功能有一段小故事。Apple公司的「iPod」新增隨機播放功能時，用戶抱怨「機器會多次播放同一首曲子」。這是因為我們直覺中的隨機，和實際上的隨機並不相同。如果是真正的隨機播放，那麼播放器可能會播到沒播過的曲子，也有可能會播到已經播過許多次的曲子。Apple收到這樣的抱怨後，動手修正程式，加上「僅從未播過的歌曲中，隨機挑出歌曲播放」的規則。當時的Apple公司執行長賈伯斯說：「為了讓人們更有隨機的感覺，須加入一些非隨機的要素。」

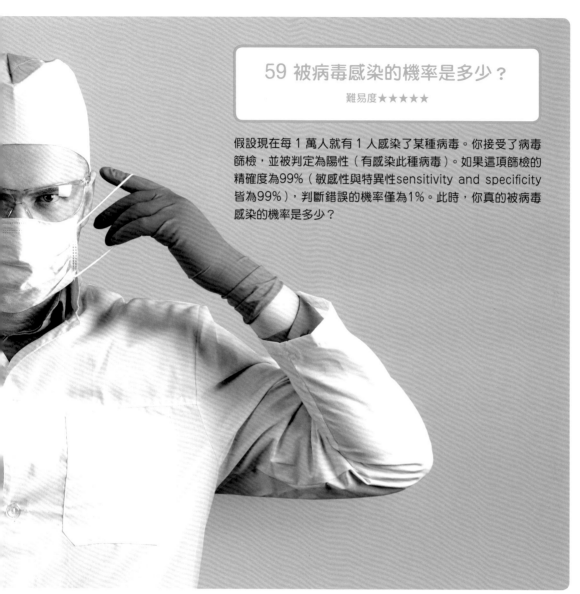

## 59 被病毒感染的機率是多少？

難易度★★★★★

假設現在每 1 萬人就有 1 人感染了某種病毒。你接受了病毒篩檢，並被判定為陽性（有感染此種病毒）。如果這項篩檢的精確度為99%（敏感性與特異性sensitivity and specificity 皆為99%），判斷錯誤的機率僅為1%。此時，你真的被病毒感染的機率是多少？

＊解答在第200頁。

## 60 賭博的必勝法　難易度★★★★★

某地方有個好賭的國王。國王的錢多到難以想像，就算賭輸了也不痛不癢。而國王賭博的理由只有一個 —— 打發時間。有天，來賭場玩輪盤的國王問家臣：「雖然我的錢多到輸多少都無所謂，但我不喜歡輸。有沒有絕對不會輸的賭博必勝法呢？」家臣回答：「有。」那麼，會是什麼樣的必勝法呢？假設輪盤只能賭紅或黑，押中的話賭金加倍，沒押中的話沒收賭金，每次賭博的勝率都是 2 分之 1。

# 問題58~60 的解答

## 58 等待結帳的時間

用店員「稼動率」與顧客「平均等待時間」之間的關係來計算，就能解出這題。2名店員時，每名店員的稼動率是0.4；1名店員時，店員的稼動率是0.8。由稼動率可以求出顧客在櫃臺前排隊時的「平均等待時間」。店員有2人時，顧客平均須等待0.67分；店員有1人時，顧客平均須等待4分，是原本等待時間的2倍以上。

**稼動率**
$$\frac{一定時間內在櫃臺排隊的顧客人數}{一定時間內櫃臺可處理的顧客人數}$$

店員有2人時，每名店員的稼動率：
$$\frac{4}{10}=0.4$$

店員只有1人時，每名店員的稼動率：
$$\frac{8}{10}=0.8$$

**平均等待時間**（每個櫃臺）
$$\frac{稼働率}{1-稼働率}\times每位顧客的結帳時間$$

店員有2人時，平均每位顧客的結帳時間為：
$$\frac{0.4}{1-0.4}\times1（分）≒0.67（分）$$

店員僅1人時，平均每位顧客的結帳時間為：
$$\frac{0.8}{1-0.8}\times1（分）=4（分）$$

## 59 被病毒感染的機率是多少？

假設有100萬人參與這個篩檢。病毒的盛行率為1萬人有1人感染，故100萬人中應有100名感染者。用精確度99%的篩檢方式篩檢這100名感染者時，理應有99名被正確判定為「陽性」，剩下的1名感染者則會被誤判為「陰性」（偽陰性）。另一方面，100萬人中，應有99萬9900名非感染者。用精確度99%的篩檢方式篩檢這些非感染者時，理應有99%，即98萬9901人被正確判定為「陰性」，剩下的1%，即9999人會被誤判為「陽性」（偽陽性）。

所以說，被判定為陽性者共有99＋9999人＝1萬零98人。但其中真正的感染者只有99人，僅佔被判定為陽性者的1%。也就是說，即使被這項篩檢判定為陽性，真的是感染者的機率還是相當低。真正的感染者比例只有0.01%（1萬人中有1人），卻因為篩檢過程，使多達1%（100人中有1人）的人被判定為陽性（實際上不一定是陽性）。所以篩檢為陽性的病患必須用其他方法再次篩檢。

## 60 賭博的必勝法

首先押注1美元（假設這個國家用美元當貨幣），賭輸的話下次就押2美元。再輸的話，下次再押兩倍，即4美元⋯⋯依此類推，押到贏了為止。用這種方法去賭，只要贏一次，就能抵銷之前所有輸的錢，再多賺1美元，所以絕對不會輸。舉例來說，假設你第1次就賭贏，那麼你共押注了1美元，並拿回2美元。假設你第2次才賭贏，那麼你共押注了3美元，並拿回4美元。

此方法為「加倍賭注法」（平賭法，martingale）。就賭博而言是相當有趣的方法，且不會輸。不過，每輸一次，賭金就要加倍，風險也跟著加倍。如果13連敗的話，第14次就得準備1萬6383美元的賭金。但既然賭的人是有錢到難以想像的國王，就不須要擔心這個了。

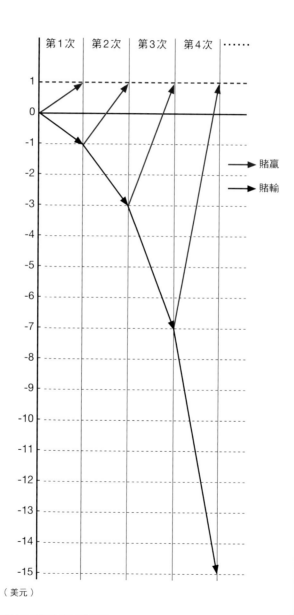

（美元）

# 附錄

小馬拼圖（第12頁）

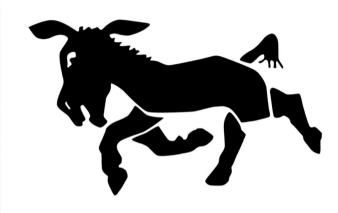

神奇的驢（第12頁）

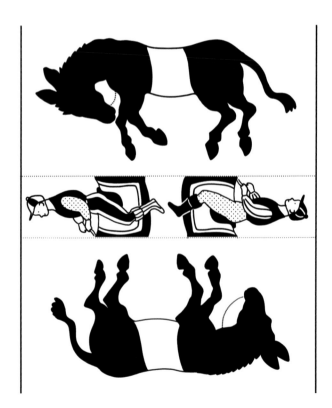

填數字遊戲（第76頁）

|   |   |   | 1 |   |   |   |   |   |
|---|---|---|---|---|---|---|---|---|
| 2 |   | 7 | 8 | 4 |   | 1 |   |   |
|   | 1 | 3 | 2 | 5 | 9 |   |   |   |
| 4 | 5 | 2 |   |   | 3 | 8 | 7 |   |
| 7 | 8 | 6 |   |   |   | 4 | 2 | 3 |
| 1 | 2 | 4 |   | 8 | 5 | 9 |   |   |
|   | 8 | 5 | 4 | 6 | 7 |   |   |   |
| 3 |   | 1 | 9 | 2 |   | 8 |   |   |
|   |   |   | 3 |   |   |   |   |   |

|   | 3 | 4 |   |   |   | 7 | 2 |   |
|---|---|---|---|---|---|---|---|---|
| 7 | 8 | 2 | 5 |   | 1 | 9 | 4 | 6 |
| 9 | 7 | 6 | 4 | 2 | 3 | 1 | 5 | 8 |
| 8 | 4 | 1 | 6 | 5 | 7 | 3 | 9 | 2 |
|   | 2 | 5 | 1 | 8 | 9 | 4 | 6 |   |
|   | 8 | 9 | 1 | 2 | 5 |   |   |   |
|   | 3 | 6 | 8 |   |   |   |   |   |
|   |   | 4 |   |   |   |   |   |   |

| 7 |   |   |   | 9 |   |   |   | 8 |
|---|---|---|---|---|---|---|---|---|
|   | 5 |   | 8 |   | 6 |   | 1 |   |
|   |   | 3 |   |   |   | 4 |   |   |
|   | 4 |   | 3 |   | 9 |   | 7 |   |
| 8 |   |   |   | 2 |   |   |   | 3 |
|   | 2 |   | 6 |   | 1 |   | 9 |   |
|   |   | 5 |   |   |   | 6 |   |   |
|   | 7 |   | 4 |   | 5 |   | 8 |   |
| 1 |   |   |   | 6 |   |   |   | 5 |

趕出地球（第13頁）

題1

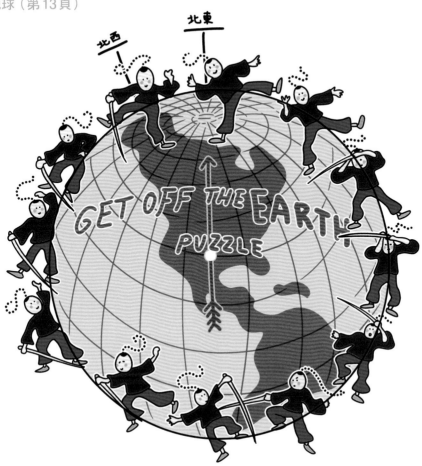

題2

七巧板（第58頁）

清少納言智慧板（第55頁）

題3

影印時可適當縮放，再裁切下來。

# Index

## ▼ 用語

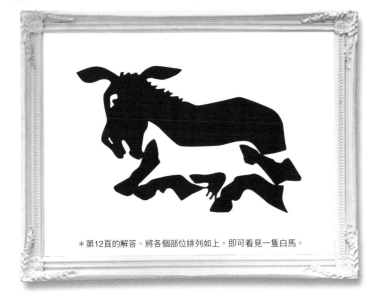

＊第12頁的解答。將各個部位排列如上，即可看見一隻白馬。

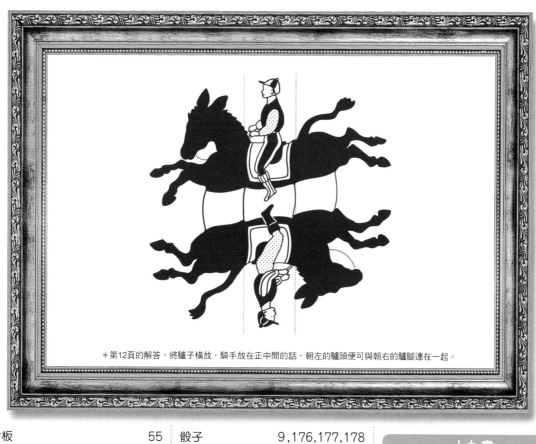

＊第12頁的解答。將驢子橫放，騎手放在正中間的話，朝左的驢頭便可與朝右的驢腳連在一起。

## Illustration

| | | | |
|---|---|---|---|
| Cover Design | 小笠原真一（株式会社ロッケン） | 092-093 | 吉原成行 |
| 002 | dwph/stock.adobe.com | 094 | Newton Press・富﨑NORI |
| 005 | sudowoodo/stock.adobe.com | 095 | Newton Press・吉原成行 |
| 006-007 | 秋廣翔子 | 096 | nancy10/stock.adobe.com |
| 008-009 | 羽田野乃花，Idey/stock.adobe.com | 097 | Newton Press, 富﨑NORI |
| 009 | Newton Press | 098-099 | Newton Press |
| 010 | Newton Press・夏妃吉野/stock.adobe.com | 100-101 | freehand/stock.adobe.com |
| 010-011 | 羽田野乃花 | 103～109 | Newton Press |
| 012-013 | Sam Loyd and Sam Loyd puzzles are registered trademarks of The Sam Loyd Company and are used by permission. 秋廣翔子，羽田野乃花 | 110 | Newton Press, ケイーゴ・K/stock.adobe.com |
| 014 | Newton Press, AnnstasAg/stock.adobe.com | 111 | Newton Press, MicroOne/stock.adobe.com, actionplanet/stock.adobe.com |
| 015 | Newton Press・fet/stock.adobe.com | 112～114 | Newton Press |
| 016-017 | Newton Press | 115 | Newton Press, actionplanet/stock.adobe.com |
| 017 | 小﨑哲太郎 | 118 | keko-ka/stock.adobe.com, tibori/stock.adobe.com |
| 018～020 | Newton Press, 羽田野乃花 | 118-119 | Newton Press |
| 021～023 | Newton Press | 120 | Newton Press, おじんぬユさんぬ/stock.adobe.com |
| 024 | Newton Press, AnnstasAg/stock.adobe.com | 121～124 | Newton Press |
| 025 | Newton Press | 126-127 | freehand/stock.adobe.com |
| 026-027 | vikivector/stock.adobe.com | 130～135 | Newton Press |
| 028 | Newton Press | 136 | 川崎市民団体Coaクラブ/stock.adobe.com |
| 028-029 | channarongsds/stock.adobe.com, KoDIArt/stock.adobe.com, Kreatiw/stock.adobe.com | 136-137 | Rawpixel.com/stock.adobe.com, Mayer/stock.adobe.com, alhontess/stock.adobe.com, jenesesimre/stock.adobe.com |
| 029 | Newton Press, 秋廣翔子, mejn/stock.adobe.com | 138-139 | 富﨑NORI |
| 030～035 | Newton Press | 140 | Newton Press |
| 036-037 | 羽田野乃花 | 141 | 富﨑NORI |
| 037～040 | Newton Press | 142-143 | Newton Press・富﨑NORI |
| 041 | Newton Press, 矢田 明 | 144 | 富﨑NORI |
| 042～045 | Newton Press | 145～150 | Newton Press |
| 046 | oleg7799/stock.adobe.com | 152～155 | Newton Press・富﨑NORI |
| 046～051 | Newton Press | 156～158 | Newton Press, phonlamaiphoto/stock.adobe.com |
| 052～053 | Shutterstock | 159 | Newton Press, o_a/stock.adobe.com |
| 054 | Newton Press, cienpiesnf/stock.adobe.com | 160-161 | Newton Press |
| 055 | Newton Press, canbedone/stock.adobe.com | 163 | Newton Press・lesniewski/stock.adobe.com |
| 056-057 | Newton Press | 164-165 | Newton Press, Rawf8/stock.adobe.com |
| 058 | Newton Press, Vikivector/stock.adobe.com, Olga/stock.adobe.com | 166～173 | Newton Press |
| 059 | Newton Press, Miguel Aguirre/stock.adobe.com | 174-175 | Matrioshka/stock.adobe.com |
| 060 | Newton Press・Vikivector/stock.adobe.com・Olga/stock.adobe.com | 176 | sudowoodo/stock.adobe.com |
| 061 | Newton Press | 178 | 小﨑哲太郎 |
| 063 | Newton Press, サン電子株式会社, 株式会社セガ | 179～181 | Newton Press |
| 064～067 | Newton Press | 182 | o_a/stock.adobe.com |
| 068-069 | Newton Press, Natalia/stock.adobe.com | 184-185 | Newton Press |
| 070 | 中西立太 | 186 | im_awi_1031/stock.adobe.com |
| 071 | Newton Press | 186-187 | 富﨑NORI, wins_design/stock.adobe.com |
| 072-073 | 羽田野乃花, birdmanphoto/stock.adobe.com | 189 | 富﨑NORI |
| 074-075 | Newton Press, NWM/stock.adobe.com | 190-191 | Newton Press, Oleh/stock.adobe.com |
| 076～079 | Newton Press | 192～198 | Newton Press |
| 080-081 | Newton Press・富﨑NORI | 199 | freehand/stock.adobe.com |
| 082～089 | Newton Press | 200-201 | Newton Press |
| 090 | Newton Press, MINIWIDE/stock.adobe.com | 202～205 | Newton Press, 秋廣翔子, 羽田野乃花, cienpiesnf/stock.adobe.com |
| 091 | Newton Press・富﨑NORI | 206 | Matrioshka/stock.adobe.com |
| 092 | Newton Press, antoniobanderas/stock.adobe.com | | |

**Staff**

| | |
|---|---|
| Editorial Management | 木村直之 |
| Editorial Staff | 中村真哉，上島俊秀 |
| Writer | 広瀬清五，山内ススム，キャデック |

| | |
|---|---|
| Design Format | 小笠原真一（株式会社ロッケン） |
| DTP Operation | 阿万 愛 |

**Photograph**

| | |
|---|---|
| 008 | Ionescu Bogdan/stock.adobe.com |
| 009 | Newton Press，Sally Wallis/stock.adobe.com |
| 015 | Newton Press |
| 016-017 | Anton Gvozdikov/stock.adobe.com |
| 028 | bi0tic/stock.adobe.com |
| 033 | ZENPAKU/stock.adobe.com |
| 036 | Newton Press |
| 036-037 | soraneko/stock.adobe.com |
| 045 | Newton Press |
| 046-047 | giansacca/stock.adobe.com |
| 049～051 | 国立国会図書館 |
| 052-053 | ©1974 Rubik's® Used under licence Rubiks Brand Ltd. All rights reserved. Rubik's® Used under licence Rubiks Brand Ltd. All rights reserved. |
| 055 | 国立国会図書館 |
| 056 | Newton Press |
| 057 | Newton Press，Pavel Kovalevsky/stock.adobe.com |
| 059 | blazekg/stock.adobe.com |
| 062-063 | wachiwit/stock.adobe.com |
| 073 | Konstantin/stock.adobe.com |
| 074-075 | Anfix/stock.adobe.com |
| 088-089 | hanapon1002/stock.adobe.com |
| 102 | pongsak1/stock.adobe.com |

| | |
|---|---|
| 108-109 | Daniel Raja/stock.adobe.com |
| 112-113 | jefwod/stock.adobe.com |
| 116 | Newton Press |
| 117 | Clarence Buckingham Collection |
| 119 | 国立国会図書館 |
| 124 | 国立国会図書館 |
| 125 | Clarence Buckingham Collection |
| 127 | 国立国会図書館 |
| 128 | alinamd/stock.adobe.com |
| 128-129 | Serghei Velusceac/stock.adobe.com，Angel Simon/stock.adobe.com |
| 132-133 | 国立国会図書館 |
| 133 | Newton Press |
| 151 | Stefan/stock.adobe.com |
| 156-157 | sumire8/stock.adobe.com |
| 159 | sveta/stock.adobe.com |
| 162-163 | gatsi/stock.adobe.com |
| 163 | Pavel Timofeev/stock.adobe.com |
| 164-165 | araraadt/stock.adobe.com |
| 176-177 | steftach/stock.adobe.com |
| 181 | 3drenderings/stock.adobe.com |
| 182-183 | s_fukumura/stock.adobe.com，7maru/stock.adobe.com |
| 188 | takasu/stock.adobe.com |
| 196-197 | Maksim Šmeljov/stock.adobe.com |
| 198-199 | Thaut Images/stock.adobe.com |

Galileo科學大圖鑑系列 11

VISUAL BOOK OF MATH PUZZLE

# 數學謎題大圖鑑

作者／日本Newton Press

執行副總編輯／王存立

翻譯／陳朕疆

編輯／林庭安

發行人／周元白

出版者／人人出版股份有限公司

地址／231028新北市新店區寶橋路235巷6弄6號7樓

電話／(02)2918-3366（代表號）

傳真／(02)2914-0000

網址／www.jjp.com.tw

郵政劃撥帳號／16402311人人出版股份有限公司

製版印刷／長城製版印刷股份有限公司

電話／(02)2918-3366（代表號）

經銷商／聯合發行股份有限公司

電話／(02)2917-8022

香港經銷商／一代匯集

電話／(852)2783-8102

第一版第一刷／2022年9月

定價／新台幣630元

港幣210元

國家圖書館出版品預行編目資料

數學謎題大圖鑑 / Visual book of math puzzle/
日本 Newton Press 作；
陳朕疆翻譯. -- 第一版. -- 新北市：
人人出版股份有限公司，2022.09
面；　公分. -- (Galileo 科學大圖鑑系列)
(伽利略科學大圖鑑；11)
ISBN 978-986-461-285-7（平裝）

　1.CST：數學遊戲

997.6　　　　　　　　　　　111004968

NEWTON DAIZUKAN SERIES SUGAKU
PUZZLE DAI ZUKAN
© 2020 by Newton Press Inc.
Chinese translation rights in complex
characters arranged with Newton Press
through Japan UNI Agency, Inc., Tokyo
www.newtonpress.co.jp